Designing books: practice and theory

Jost Hochuli, Robin Kinross

Designing books: practice and theory

Hyphen Press, London

'Book design as a school of thought', 'Designing books' copyright (c) Jost Hochuli, St.Gallen 1996. 'Introduction', 'Books designed by Jost Hochuli' copyright (c) Robin Kinross, London 1996. A German-language edition of this book is published by VGS Verlagsgemeinschaft St.Gallen. 'Book design as a school of thought' is given here in a translation by Charles Whitehouse, 'Designing books' in a translation by Robin Kinross. ISBN 0-907259-08-1. Printed in Switzerland.

Distributed in the UK and Ireland by Central Books; in the Netherlands and Belgium by Coen Sligting; in North America and elsewhere by Princeton Architectural Press.

Contents

Introduction

Our book has three main parts. One might say that the first two parts deal with basic principles in the theory and in the practice of designing books; and then, in the third part, we show how the ideas of the first two parts have been resolved in particular examples.

This simple scheme gives a clear structure to the book. But, in case it is not obvious, we should point out at once that the theoretical first part is well supplied with practical examples, not least in its illustrations. Equally, the practical second part is full of ideas, values, judgements, and all the other philosophical considerations from which no 'fact' can be separated. This blending of the two inseparable spheres is the main theme of the third part.

Another preliminary observation: our main title describes a process—'designing books'—rather than an end result. Although many end results are shown in the pages that follow, they are illustrations of ideas that can continue: continue beyond the confines of this book. It may be that only a few passages here are of a directly practical kind, such that a designer may want to have this book open on the desk, as she or he works. But this book is for anyone concerned with books. It is intended to prompt readers of all kinds to active reflection, and reflective action.

Books still? In the age of electronic transmission of text and images to screens? There is no need here to rehearse arguments for the virtues of printed information and the codex form. Prophets of the death of the book are now scarce, and they are more cautious in their arguments than they were in the early years of the electronic revolution. As evidence of the durability of the book, as a form, we need only think of the inexorable increase in the number of titles published each year, of the batallions of printed manuals, directories and magazines that accompany and explain this electronic revolution.

Our discussion, however, is not concerned with the abstract phenomenon of the book. Rather we deal with books in all their variety and specificity. We show many pictures of different books. These are inevitably two-dimensional reproductions, reduced in size, and showing only the essential factors. But this book has one full-scale, fully present illustration of its topic: the very thing that you now hold in your hands.

Book design is a specialized domain within the large field of typographic and graphic design. For the designer, it can provide work of particular richness, comparable to the work of an architect who specializes in designing dwelling houses. One is usually dealing very directly with content—text and images—perhaps in close collaboration with a client (publisher, author) and producers (typesetter, printer, binder). The material has to be contained in and by a small, highly detailed structure. When the content is of real, lasting interest, and when the structure that houses it is well achieved, then for those involved in the book's production, the satisfactions are considerable.

Such a description has then to be refined by a fundamental distinction that Jost Hochuli makes: between macro- and micro-typography, or between layout and detail. In his description of the work of the book designer (page 32) he explains that the present discussion is mainly concerned with the larger domain: of the whole page, and of the book as a bound collection of pages. Yet the micro-domain—of the letter, of the spaces between and around letters, words, lines—is a life-blood of book design, as it is of all design with text. Micro-typography must remain an implied subject here, appearing occasionally and almost incidentally. It is discussed more fully in Jost Hochuli's small book on the subject—a work that is ripe for expansion and re-publication.

The demands on the book designer can be great. They may come from the content. There is often considerable editorial work to be done, and this will be intimately connected with design considerations. Then the functioning of the product brings further demands. The imagined reader will always be looking over the designer's shoulder. Finally, the book has to perform satisfactorily as a physical structure. All of this means that, more than in other domains of design, there is no place here for prejudice and dogma. The particular demands of each book require fresh thought and an open mind. This is one of the main themes of our book, especially its first part.

In the course of 'Book design as a school of thought' Jost Hochuli tells us something of his own development. He was brought up as a designer in Switzerland in the 1950s, just as the modernist approach of 'Swiss typography' (as we now term it) was being developed into an all-encompassing set of principles and practices. He describes here how it was the task of designing a complex scientific book that showed him the limits of this dogma. He was helped then, as he says, by the example of Rudolf Hostettler's work. I suspect that he, and Hostettler too, were also helped by working in east Switzerland. At some significant physical and mental distance from the metropolitan centres of this dogma—Zurich and Basel—they were freer and more able to think for themselves.

The selection of books designed by Jost Hochuli, in the third part of our book, shows that the seeds of this open-minded spirit were present right at the start of his serious engagement with book design. The first examples, from 1965, are three small books from a series of literary texts. Here the overall typography is asymmetric on the covers and symmetrical inside the books. Yet in one these books headings to text are treated symmetrically; in the other two, headings are placed asymmetrically. Of course, the sequence of books here shows a development: a growing assurance and sophistication; a greater willingness to devise new forms in which to present the material. In some later books, it hardly makes sense to use the terms

Micro-typography. See Jost Hochuli: *Detail in typography.*

'symmetrical' and 'asymmetric'. Both principles of configuration are present in some of these books, sometimes on the same opening.

The captions to these reproductions try to explain things of interest, from a designer's point of view. From this point of view also, there is a hidden dimension to the examples. I refer to everything that happened in order to bring the final product into existence: sketches, layouts, dummies, specifications, marked proofs, and so on. It is of course quite usual to neglect interim materials in discussing design. And it may well be that the designer has thrown away most of these papers at the end of a job, glad to tidy the desk and make space for the next task. But we can regret the loss, perhaps especially in the case of Jost Hochuli and designers of his generation.

So, something that is not revealed in the third part of our book is the part that hand-work plays for Jost Hochuli. He will often think out the basic approach to the design of a book through delicate thumb-nail pencil sketches. Display lettering on trial layouts he will draw with black or coloured pencil, pen or thin brush, to a high level of finish. Proofed text will be pasted up with greatest precision, as instruction to the compositor. In this last practice especially there is a kind of morality at work. The collaborative work of design and production relies for its success not just on clear communication between the people involved—though that is essential and sometimes difficult too—but on each person doing their work as well they can. Then a mutual respect will grow.

As a student, Jost Hochuli learned the expected drawing skills. But he was unusual in the commitment that he began to give to writing and lettering, especially from his time as a student of Walter Käch at the Kunstgewerbeschule Zurich. He began to cut letters in wood, to the highest standards. So far, the main published result of this activity is the portfolio, *Schriften, in Holz geschnitten* (1980).

A background of handcraft-skills is thus one special dimension of Jost Hochuli's work. Another dimension, quite normal to any typographer trained in Switzerland, but unusual for many other cultures, is his experience as an apprentice compositor of type. Here lies the roots of his concern with 'detail in typography', and his conviction that successfully handled detail is a necessary foundation of good work. There is a third special dimension. This is his role as a board member of the 'Genossenschaft' (co-operative) that runs the VGS Verlagsgemeinschaft St.Gallen, for whom he has been house designer. So here he has been able to design in the largest sense: having a say in the selection of books to be published, and able to take part in the editorial shaping of a book. In the Typotron series associated with the VGS, he has sometimes been an author as well as editor and designer.

Several of the books in part three thus show an unusually intense degree of involvement from their designer. At an opposite extreme from this, one knows that there are firms that publish hundreds of books a year, perhaps in standardized, series formats. Here the de-

signer may be no more than a designer of templates and specifica-
tions, into which texts may be slotted in a matter of hours, by some-
one following these general instructions. But the result will be a
book, no less of a book than one that has taken months of careful
consideration to design. The same ideas and the same ideals apply
in both cases. Designing books of all kinds is what this book is about.

Robin Kinross

In most cases books are reproduced at a
scale of 1:3. Exceptions are indicated by
the ratio given at the bottom left corner
of the image.

 Unless otherwise stated, measurements
refer to the trimmed pages of the book.
The vertical dimension precedes the
horizontal. In the chapter that follows,
publications whose bibliographical
details are given in the notes are cited in
captions in abbreviated form.

 If no designer is credited in the cap-
tions to the examples of book design,
then he or she is unknown (p. 49 above,
51 above and below, 56 above, 57 below,
61 below, 74, 75 below), or it is the work
of the author.

Book design as a school of thought
On symmetry in the book,
on function and functionalism in book typography,
and against the ideologizing of design systems

We are all familiar with the terms symmetrical and asymmetrical typography. In practice, we generally have little difficulty in assigning a book to one or the other category. However, serious consideration of what symmetry means for books and book typography, of what it can and cannot achieve, involves familiarity with a term that is almost always applied in a summary fashion, and it may result in a more rational and dispassionate assessment of typographic ways and means. An act of enlightenment, then, and thus—like every act of enlightenment—a lance against dogmas; in our case against typographic dogmas.

I have chosen the term 'enlightenment' deliberately, and a brief quotation from Immanuel Kant is, I feel, appropriate in this context. It is the opening section of his wonderfully lucid essay entitled 'An answer to the question: what is enlightenment?'

'Enlightenment is man's emergence from his self-incurred immaturity. Immaturity is the inability to use one's own understanding without the guidance of another. This immaturity is self-incurred if its cause is not lack of understanding, but lack of resolution and courage to use it without the guidance of another. The motto of enlightenment is therefore: Sapere aude! Have courage to use your own understanding!'

Kant was writing quite generally here about a view of the world; but at the more modest and specialized level of typography, one might often likewise say to designers, especially to young designers: 'Have courage to use your own understanding!'

But now back to our first subject, to symmetry.

In Ancient Greece, 'symmetría' signified measure, harmony. It also meant the right proportion. Its adjective stood for proportionate, appropriate, having a common measure, commensurate. The opposite of 'symmetría'—'ametría'—had the meaning of immoderation, imbalance.

The concept of symmetry was thus originally much more comprehensive than it is now in general usage. It must be seen in the context of the Pythagorean view of the universe passed on by Plato: 'a world whose basic principles are symmetry, number, harmony

Enlightenment. Quoted in the translation by H. B. Nisbet, from: Hans Reiss (ed.): *Kant: political writings.* Cambridge: Cambridge University Press, 1991[2], p. 54.

Symmetría and ametría. K. Lothar Wolf & Robert Wolff: *Symmetrie.* Münster/Cologne: Böhlau, 1956.

Gernot Böhme: 'Symmetrie: ein Anfang mit Plato', in: *Symmetrie, in Kunst, Natur und Wissenschaft.* Vol. 1, Darmstadt: Roether, 1986. (Catalogue for an exhibition of the same title.)

and order', as Gernot Böhme put it in the catalogue of the Symmetry Exhibition in Darmstadt.

The mathematical definition of symmetry is narrower but more precise. Wolf and Wolff define it as the regular 'repetition of analagous—i.e. identical, similar or otherwise related—motifs and behaviours'; it is accordingly 'governed by the relationship of the part to the other parts and the parts to the whole'.

Symmetrical principles were already employed in the early civilizations of Egypt, Mesopotamia and Persia. The Egyptians, for example, achieved in their ornament all seventeen of the symmetrical forms of single-sided pattern known to mathematics.

Against the background of this impressive historical perspective, and in view of such a large number of possible symmetrical transformations, the only aspect relevant to our purposes—mirror or axial symmetry, also known as bilateral symmetry—appears modest enough.

However, applied to book *typography*, the concept of symmetry does not even function in this restricted sense, as we shall see.

The only thing in book design that displays absolute axial symmetry is the open book block, in its familiar codex form. Its symmetrical axis is the spine, about which the pages turn. The pages on each side of the spine are identical.

Are they really?

As long as they are the unprinted pages of a dummy, the answer is yes. If the pages are printed—and this is the only sort of book we are interested in at the moment—the matter becomes more complicated, for two reasons.

First of all, the texts on the facing pages are never identical as to the order of letters in the words and lines.

Much more important is the fact that, as we begin to read, a temporal process commences, which in addition to the two dimensions of surface and to the dimension of space—we think of the *body* of the book!—brings the fourth dimension of time. One of the essential characteristics of time is that the direction in which it moves is irreversible. We can 'read the first three dimensions in similar fashion in one direction or another; which is not possible for the dimension of time'.

Just to make things more complicated, it is not necessary to have read Wölfflin's essay 'On right and left in the image' to know that right and left are not interchangeable. This is just as true of books as it is of images. We have probably all noticed the way our eyes tend

Symmetry in mathematics. Wolf & Wolff: *Symmetrie.*

Symmetry in early civilizations. Gernot Böhme: 'Symmetrie: ein Anfang mit Plato'.

The time dimension. Dagobert Frey: *Bausteine zu einer Philosophie der Kunst.* Darmstadt: Wissenschaftl. Buchgesellschaft, 1976.

Heinrich Wölfflin: 'Über das Rechts und Links im Bilde', in: *Gedanken zur Kunstgeschichte.* Basel: Schwabe, 1940.

PROGRAMM DER KONSTRUKTIVISTEN

Die Konstruktivisten stellen sich die Gestaltung des Stoffes zur Aufgabe. Grundlage ihrer Arbeit sind wissenschaftliche Erkenntnisse. Um die Voraussetzung dafür herbeizuführen, dass diese Erkenntnisse in praktischer Arbeit verwertet werden, erstreben die Konstruktivisten die Schaffung des sinnvollen Zusammenhangs (die Synthese) aller Wissens- und Schaffensgebiete.
Alleinige und grundlegende Voraussetzung des Konstruktivismus sind die Erkenntnisse des historischen Materialismus. Das Experiment der Sowjets liess die Konstruktivisten die Notwendigkeit erkennen, dass ihre bisherige, ausserhalb des Lebens stehende, durch wissenschaftliche Versuche ausgefüllte Tätigkeit auf das Gebiet des Wirklichen zu verlegen ist und in der Lösung praktischer Aufgaben ihre Berechtigung erweisen muss.

DIE ARBEITSMITTEL DER KONSTRUKTIVISTEN SIND:
1. Faktur, **2.** Tektonik, **3.** Konstruktion.
Die *Faktur* ist das mit technischer Notwendigkeit ausgewählte und bearbeitete Material.
Die *Tektonik* erwächst aus der, dem Zweck des zu schaffenden Gegenstands entsprechenden, Ausnützung des Materials.

El Lissitzky 1922: Verkleinertes Titelblatt einer amerikanischen Zeitschrift

196

El Lissitzky 1924: Inserat

HERAUSGEGEBEN VON EL LISSITZKY UND HANS ARP
DIE KUNST-ISMEN IST EIN BILDERBUCH (21 : 27 cm). DAS DIE PLASTISCHEN GESTALTUNGEN DES ALLERNEUSTEN "ISTISCHEN" KUNSTDEZENNIUMS 1914—24 DARSTELLT. KEIN SCHREIBTISCHPRODUKT EINES KUNSTKRITIKERS. 15 ISMEN, 13 LÄNDER UND 60 KÜNSTLER SIND HIER MIT IHREN CHARAKTERISTISCHEN SCHAFFEN VERTRETEN. EINE REIHE WENIG BEKANNTER WERKE DER BEKANNTEN KÜNSTLER. DIE EINLEITUNG (IN DEUTSCHER, FRANZÖSISCHER UND ENGLISCHER SPRACHE) IST EIN ZWIEGESPRÄCH VON DEN HERREN + UND —.
GEHEFTET FR. 5.8o, GEBUNDEN FR. 6.8o

Die *Konstruktion* (die Gestaltung) ist eine bis zum Aussersten gehende, formende Tätigkeit: die Organisation des Materials. Nur jeweilige wissenschaftliche Erkenntnisse vermögen der Tektonik oder der Konstruktion Grenzen zu ziehen.
DIE STOFFLICHEN MITTEL SIND:
1. Stoff überhaupt. Die Kenntnis seiner Entstehung und der Veränderungen, die er in der Robproduktion und in der Verarbeitung erfährt. Seine Eigentümlichkeiten, seine Bedeutung für die Wirtschaft, seine Beziehung zu andern Stoffen.
2. Die Erscheinungsformen des Stoffes in Raum und Licht: Volumen (die räumliche Ausdehnung), Oberfläche, Farbe. Der Stoff an sich und seine Erscheinungsformen können nicht getrennt betrachtet werden, darum stehen die Konstruktivisten im gleichen Verhältnis zu beiden von ihnen.
DIE AUFGABEN DER KONSTRUKTIVISTEN SIND:
1. Herstellung einer Verbindung mit allen Produktionszentren und Haupteinrichtungen des Landes; **2.** Konstruktion von Plänen; **3.** Organisation von Ausstellungen; **4.** Agitation in der Presse:
a) Die Gruppe erklärt rücksichtslosen Krieg gegen alle Kunst.
b) Sie erweist die Unmöglichkeit eines allmählichen Übergangs der vergangenen künstlerischen Kultur in die konstruktiven Formen der neuen Gesellschaft.
c) Sie strebt an, dass die intellektuelle Produktion gleichberechtigt neben der realen Produktion am Aufbau der neuen Kultur teilnimmt. (NACH DEM RUSSISCHEN. Deutsche Bearbeitung von I.T.)

Unser einziger Fehler war, uns mit der sogenannten Kunst
überhaupt ernsthaft beschäftigt zu haben. GEORGE GROSZ

197

Above: double-page spread from 'Elementare Typographie' special issue of *Typographische Mitteilungen* (310 x 230 mm).— Below: spread from the book *Die neue Typographie* (210 x 148 mm).—Both by Jan Tschichold, both designed 'asymmetrically', but with symmetrically placed type areas.

to fall automatically on the right-hand page of an open book—on the 'Schauseite' (display page) as it is known in German.

However, the arguments that have been going on since the 1920s about symmetrical and asymmetrical typography—I am tempted to add 'so-called' to these terms—have not mainly been concerned with the double-page spread. There are not many books whose type area is positioned asymmetrically to the spine. This is not, only, as is often suggested, on account of the problem of show-through, which can on occasion produce attractive effects. It is much more the artful way in which the spine itself fulfils its function as a central axis; the spine which we can at best disguise, but not negate, and which we seem to recognize—consciously or unconsciously—as a governing principle. The young Tschichold, for example, designed the type area of neither 'Elementare Typographie', the October 1925 special issue of *Typographische Mitteilungen,* nor his book *Die neue Typographie* in 1928, asymmetrically, and these are two of the great incunabula of modern typography and book design.

I would like to digress slightly for a moment, and to recall Kant's comment on the courage to think for oneself.

All the relevant professional literature contains the statement that book typography begins with the design of the double-page spread. Why has no one yet made specific reference to the axis of symmetry of the spine—to the physical form of the codex—and to the fact that *this* is the starting point, whereas the double-page spread and the sequence of openings are only first and second order consequences? (It often happens that the reconsideration of basic principles results in new, practical impulses. ...)

Back to asymmetry. The point of departure for asymmetric design was the individual block of type: most obviously, as far as books are concerned, the design of titling and headings, from the title page through the chapter titles to the subtitles. That this resulted in a new appearance not just for the single page, but also for the double page, and indeed for the whole book when compared to earlier books, was the logical consequence of consistently applied design.

This new typography was dismissed as 'cultural Bolshevism' and violently suppressed in Germany from 1933 onwards, but was able to continue developing in the USA and Switzerland. Lohse, Neuburg, Bill, later Müller-Brockmann and Vivarelli as well as Ruder and Büchler, created between them what became known soon after

Jan Tschichold, Leipzig 1902 – Berzona 1974. Typographer, theoretician of typography, typeface designer, writer.

Iwan Tschichold (ed.): 'Elementare Typographie', special issue of *Typographische Mitteilungen* for October 1925. A facsimile edition has been published. (Mainz: Schmidt, 1986.)

Jan Tschichold: *Die neue Typographie.* Berlin: Bildungsverband der Deutschen Buchdrucker, 1928. Now reprinted in a facsimile edition (Berlin: Brinkmann & Bose, 1987) and also available in English translation as *The new typography.* (Berkeley: University of California Press, 1995.)

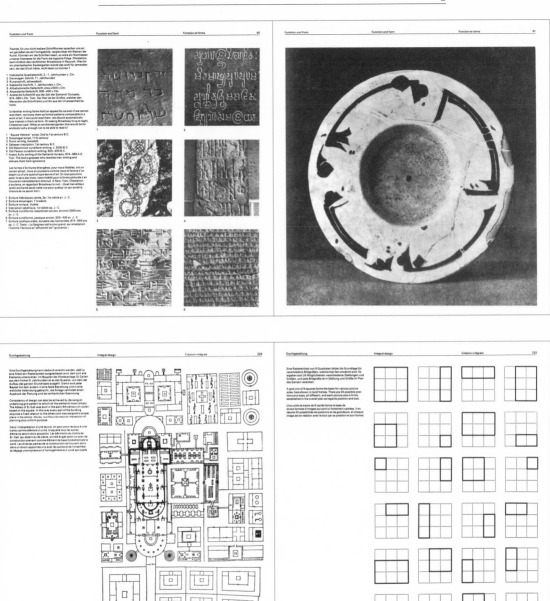

Emil Ruder's influential work is a rigorous (but not stolid) example of grid-typography. (Emil Ruder: *Typographie: ein* *Gestaltungslehrbuch*. Teufen: Niggli, 1967. 234 x 228 mm. Designed by Emil Ruder.)

the Second World War as Swiss Typography (as often a term of abuse as of praise!). Its most significant achievement seems to me to have been grid typography.

By then Tschichold had long ago returned to the practice of so-called symmetrical typography. Disputatious all his life, he found himself proclaiming much that was exactly opposite to what he held to be correct in 1928. The change had taken place in the 1930s, after his enforced emigration from Germany, when he was working for the publisher Benno Schwabe in Basel (and where the young Max Caflisch was also to be found, from 1938 to 1941, as the senior jobbing compositor).

Unfortunately, I never asked Tschichold whether, working as he was for a publisher whose list included academic books, he had the same experience as I did, as a freelance designer, when I first had to see to the typography of a highly structured academic book. Throughout my training, I had been wholly fixated on asymmetric typography, as practised in Zurich and Basel by those exemplars I have already mentioned. I had no idea of how to deal with traditional typographic forms: neither the design of centred titling, nor of the associated detailed typography in continuous text, let alone in a critical apparatus.

This was all the more remarkable in that I had worked for a whole year at the same desk as Rudolf Hostettler. As editor of *Typografische Monatsblätter*, he was a close friend of Emil Ruder and an advocate of asymmetric typography. At the same time, in his own work, he was an excellent typographer in the centred style, based on English models. He had, though, carried out this work at home, in his own time, and never shown it around.

This job that I have already mentioned—the design of a medical textbook—became my typographic road to Damascus. There was no way I could handle it with the means I then had at my disposal.

Richard Paul Lohse, Zurich 1902 – Zurich 1988. Painter, graphic designer, theoretician. With Max Bill, leading representative of the Zurich 'Konkret' artists.

Hans Neuburg, Grulich 1904 – Zurich 1983. Graphic designer, art critic, journalist.

Max Bill, Winterthur 1908 – Berlin 1994. Last home in Zumikon. Painter, sculptor, architect, industrial designer, typographer, theoretician, writer.

Josef Müller-Brockmann, Rapperswil 1914. Lives in Unterengstringen. Graphic designer, theoretician, writer.

Carlo L. Vivarelli, Zurich 1919 – Zurich 1986. Graphic designer, painter, sculptor.

Emil Ruder, Zurich 1914 – Basel 1970. Typographer, theoretician of typography, writer; teacher, later Director of the Allgemeine Gewerbeschule and of the Gewerbemuseum at Basel.

Robert Büchler, Basel 1914. Lives in Münchenstein. Typographer, teacher, head of department at the Allgemeine Gewerbeschule, Basel.

Max Caflisch, Winterthur 1916. Lives in Schwerzenbach. Book designer, typeface designer, theoretician, head of department at the Kunstgewerbeschule, Zurich, writer.

Rudolf Hostettler, Zollikofen 1919 – Engelburg 1981. Typographer, editor, writer.

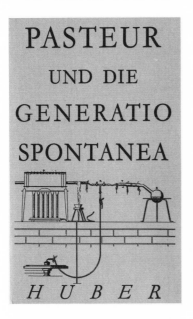

TM Typographische Monatsblätter
SGM Schweizer Graphische Mitteilungen
RSI Revue suisse de l'Imprimerie
Nr. 1 Januar/Janvier 1961. 80.Jahrgang
Herausgegeben vom Schweizerischen Typographenbund
zur Förderung der Berufsbildung
Editée par la Fédération suisse des typographes
pour l'éducation professionnelle

typographischemonatsblätter
typographische monatsblätter
typographische monatsblätter
typographische monatsblätter
typographische monatsblätter
typographische monatsblätter
typographische monatsblätter
typographische monatsblätter
typographische monatsblätter
typographische monatsblätter
typographische monatsblätter
typographische monatsblätter
typographische monatsblätter
typographische monatsblätter
typographische monatsblätter
typographische monatsblätter
typographischemonatsblätter
typographische monatsblätter
typographische monatsblätter
typographische monatsblätter
typographische monatsblätter
typographische monatsblätter
typographische monatsblätter
typographische

At the same time as Rudolf Hostettler, editor of *Typografische Monatsblätter (TM)*, supported new developments in typography, he designed books using axial symmetry. (Above right: cover of *TM*, 1961/1. 310 x 230 mm. Designed [cover and inside pages] by Emil Ruder.— Above left and below: cover and spread from Josef Tomcsik [ed.]: *Pasteur und die Generatio spontanea*. Bern: Huber, 1964. 225 x 140 mm. Designed by Rudolf Hostettler.)

I went to see Rudolf Hostettler and explained my problem to him. I can see him before me now, as with a gentle smile he took out of his drawer several books on the history of medicine that he had designed in a centred style for Huber-Verlag in Bern. He explained that he had designed these books with complete conviction, that way and no other; but that he had done it in secret, so as not to be branded a traditionalist by his Basel and Zurich friends.

Two things dawned on me.

First, that a particular typographic structure cannot simply be applied blindly to all typographic design.

Second, that there is such a thing as misplaced consideration for professional colleagues and the fashionable opinion of the moment, which is usually expressed loudly and with dogmatic stubbornness. (For example: the view now being spread by certain typo-professsors, that present-day typographic design suffers from undue emphasis on readability; what nonsense—if only it did!)

Anyway, I became convinced that centred typography was not so obsolete after all, that Tschichold was more than just a traitor to modernism, and that Caflisch had learnt more than just historicist stupidities from his association with this very Tschichold.

From that moment on, I stopped subscribing to any particular theories or prevailing orthodoxies, and did whatever seemed to me most appropriate to the job in hand, regardless of what was happening to the left and the right of me. 'Sapere aude! Have the courage to use your own understanding!'

Illuminations in mediaeval manuscripts are very often organized around a central axis, whereas centred arrangement of text lines—on Incipit pages or in similar title-like displays—are rare. This is understandable: to write around a central axis is laborious, and can only be done by following a completed first draft. There is however no great difficulty in centring lines of type, and the compositors of the first title pages that can really be described as such—from around 1500—made immediate use of this possibility.

The fact that by the end of the nineteenth century this style of composition had been done to death, that its products were anaemic and stupefyingly dull, is not the fault of the design principle as such, but of its incompetent and ill-considered application.

It was incompetent in the way that the blocks of type were placed haphazardly on the page, in the failure to work out the relationship between printed area and white space, between positive and negative—or to put it in terms of Gestalt psychology, the figure/ground relationship. (Tschichold claimed in 1928, and Ruder in 1967, that the 'new' or 'contemporary' typography deployed the back-

Early title pages. Gerhard Kiessling: 'Die Anfänge des Titelblattes in der Blütezeit des deutschen Holzschnitts (1470–1530)', in: *Buch und Schrift,* vol. 3. Leipzig: Deutscher Verein für Buchwesen und Schrifttum, 1929.

Buchgewerbliches Hilfsbuch

Darstellung der Buchgewerblich-technischen Verfahren
für den Verkehr mit Druckereien und buchgewerblichen Betrieben

von

Otto Säuberlich

Dritte Auflage

Verlag von
Oscar Brandstetter, Leipzig
1917

DER KANTON ST. GALLEN

1803—1903.

DENKSCHRIFT ZUR FEIER SEINES
HUNDERTJÄHRIGEN BESTANDES.

HERAUSGEGEBEN
VON DER REGIERUNG DES KANTONS ST. GALLEN.

MIT 52 BEILAGEN UND 275 ILLUSTRATIONEN IM TEXT.

ST. GALLEN
VERLAGS-EIGENTUM DES KANTONS ST. GALLEN
1903.

Fuhrmann Henschel

Schauspiel
in fünf Akten
von

Gerhart Hauptmann

Achte Auflage

Berlin,
S. Fischer, Verlag.
1899.

Traum eines Herbstabends

TRAGISCHES GEDICHT
von
GABRIELE D'ANNUNZIO

Deutsch von Linda von Lützow

BERLIN 1903
S. FISCHER, VERLAG

Examples of symmetrical title pages from the end of the nineteenth and beginning of the twentieth centuries: lines placed without a sense of relation; tedium and lack of articulation. The setting of the titles 'falls', especially the two from S. Fischer, i.e. text is placed too low down on the page—a frequent mistake of bad centred title pages.

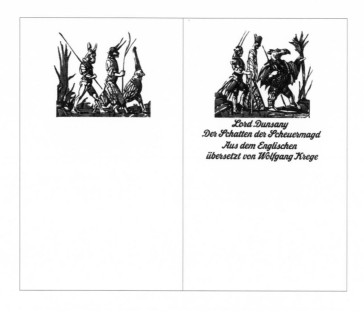

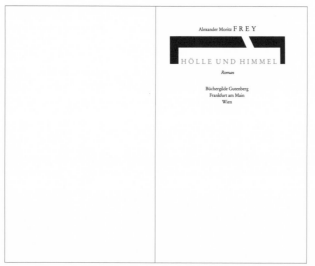

Symmetrical typography can (p. 21) but need not necessarily have a classical effect, as the two examples on this page show. (Above: Lord Dunsany: *Der Schatten der Scheuermagd.* Stuttgart: Klett-Cotta [Hobbit], 1985. 215 x 135 mm. Illustrated and designed by Heinz Edelmann. See also p. 60 below and p. 106 above left.— Below: a two-colour title page for Alexander Moritz Frey: *Hölle und Himmel.* Frankfurt a. M.: Büchergilde Gutenberg, 1988. Designed by Juergen Seuss, 1988. 203 x 126 mm. See also p. 106 above right.)

Heinrich

Fichtenau

𝕯ie 𝕷ehrbücher

𝕸aximilians I.

und

die Anfänge der

𝕱rakturſchrift

Maximilian

Gesellschaft

Hamburg

1961

DAS IDEALE BUCH ODER SCHÖNE BUCH
EINE ABHANDLUNG ÜBER KALLIGRAPHIE
DRUCK UND ILLUSTRATION UND ÜBER
DAS SCHÖNE BUCH ALS EIN GANZES

MCM·MCMLXIII

(Above: Heinrich Fichtenau: *Die Lehr-bücher Maximilians I. und die Anfänge der Frakturschrift*. Hamburg: Maximilian-Gesellschaft, 1961. 215 x 190 mm. Designed by Richard von Sichowsky.)

Below: refined, simple and of great beauty. (Thomas James Cobden-Sanderson: *Das ideale Buch oder schöne Buch*. Basel: Bucherer, Kurrus, 1963. 240 x 160 mm. Designed by Jan Tschichold.)

Peter Scheitlin

Meine Armenreisen in den Kanton Glarus und in die Umgebungen der Stadt St.Gallen in den Jahren 1816 und 1817, nebst einer Darstellung, wie es den Armen des gesamten Vaterlandes im Jahr 1817 erging. Ein Beitrag zur Charakteristik unserer Zeit. In Abendunterhaltungen für die Jugend, jedoch für jedermann.

Eine Auswahl

Privatdruck 1968 · Zollikofer & Co. AG, St.Gallen

Sechste Abendunterhaltung

Wir haben, mein lieber Leser, über die Teurung und Hungersnot im Kanton St.Gallen im allgemeinen gesprochen. Ich mußte diese Schilderung voranschicken. Nun gehen wir ins einzelne und treten in die Hütten der Armen selbst.

An einem Sonnabend nachmittags kam's mir, da noch Schnee auf den Bergen lag und ich eine noch nie gesehene Not bei den Armen der Umgegend vermutete, in den Sinn, eine kleine Wanderung auf die Berge, die St.Gallen umkränzen, zu machen. Ich wollte zuerst die Berge gegen Süden, an den Grenzen des nahen Kantons Appenzell, besuchen. Ich nahm einige meiner jüngern Kinder mit. Der Weg führte uns zuerst über die Marktgasse. Es war soeben Markt. Das Marktgewühl war groß. Jedem, der unterscheiden kann, mußte es auffallen, wie viele Gesichter hungrig aussahen. Oben am Markt wurde von einem selbst dürftigen Bürger der Stadt auf offener Straße gekocht und Hungrigen gekochte einzelne Erdäpfel, Würste, Suppe usw. verkauft. Seine elende Garküche war immer umlagert, weil man sonst nirgends so geringe Portionen, zum Beispiel einzelne gekochte Erdäpfel, kaufen konnte. Man mußte diese Unordnung auf der Hauptstraße, des Elends der Zeit wegen, gelten lassen. Immer standen auch viele Arbeitslose um ihn her. Weiter oben am Markt war ein furchtbares Menschengedränge um die Erdäpfelverkäufer. Das Viertel galt nahe drei Gulden. Die Erdäpfel waren meist schlecht und ungesund. Man riß und zankte sich wohl gar um sie, weil man nun einmal doch Speise kaufen mußte; aber man hätte vermuten können, daß man sie hier umsonst austeile. Einzelne Arme aßen Leb- und andere Kuchenarten, weil man solche auf den Straßen feilbot und mancher mit zwei

32

oder drei erbettelten Kreuzern wohl Kuchen, aber für dieses Geld kein Brot kaufen konnte, weil ein Kreuzerbrötchen sechs Kreuzer galt. Das weiße Brot war nicht mehr in unserer Stadt zu bekommen; solches zu backen, war polizeilich verboten; aber vom Kanton Appenzell ließ man vieles in die Stadt herab bringen.

Wir wanderten nun zum obersten Tor hinaus. St.Gallen liegt fast zuoberst im Kanton St.Gallen zwischen dem Kanton Appenzell und dem Kanton Thurgau; vier Stunden vom Hochgebirge des erstern und zwei Stunden vom Bodensee entfernt, in einem schmalen ebenen Tale, das sich vom Bodensee bei Rorschach anhebt, dann zwei Stunden weit heraufsteigt und bei St.Gallen selbst so schmal ist, daß sein unterstes Tor am Fuße der einen Hügelreihe, sein oberstes am Fuße der andern anstößt, wodurch das Tal ausgefüllt ist. Gegen Westen geht dann das Tälchen bis zur prächtigen, klassisch-schönen Sitterbrücke. An das oberste oder Müllertor herunter stürzt über viele Felsen in etwa zehn Absätzen ein kleiner Bach, die Steinach, der die in einer Felsenschlucht sitzenden Mühlen treibt. Ein kleines Bergwasser, das nicht weit von der Stadt entspringt und nur bei schnellem Schneeschmelzen und starken Regengüssen malerisch-schön über die Felsen, von Stufe zu Stufe herabschäumt! Der Weg an diesem Bache herauf ist steil und wild. Die Felsen sind Nagelfluh. Oben ist ein angenehmes kleines Tälchen, und wieder ein wenig weiter oben ein Dörfchen, das lieblich schön zwischen Hügeln sitzt und St.Georgen heißt. In diesem Dörfchen, dessen Bewohner Katholiken sind, besuchte ich eine seit drei Jahren am furchtbarsten Grade der Wassersucht krank liegende Frau. Ihr Unterleib war wie ein Faß so groß. Der Mann hatte keine Arbeit und war auch halb krank, und der erwachsene Sohn war halb blödsinnig. Wohnung, Fenster,

33

Convincing asymmetric solutions with quite different atmospheres. Above: title page and double-page spread by the much too little known Swiss typographer, Max Koller. With an asymmetric layout—even the type area is asymmetrically placed—he obtains a thoroughly 'literary' atmosphere; and this with semi-bold Monotype Baskerville! A demonstration that an intelligent, self-critical and sensitive designer does not need to keep to the rules in the sphere of macro-typography or layout. (Peter Scheitlin: *Meine Armenreisen… Eine Auswahl*. St.Gallen: Zollikofer, 1968. 205 x 125 mm.—P. 23: title pages and double-page spread from: Georg Schmidt [ed.]: *Sophie Taeuber-Arp*. Basel: Holbein, 1948. 297 x 210 mm. Designed by Max Bill.)

Sophie Taeuber-Arp

Herausgegeben von
Edité par Georg Schmidt

1948
Holbein-Verlag Basel · Les Editions Holbein Bâle

tant à travers la réalité et le rêve. Elle peint ses derniers cercles chantants. Dans la tourelle où elle a sa chambre, elle travaille avec ardeur. Son fin profil approbateur se baisse et se lève devant la mer lointaine. La veille de notre départ de Grasse, elle met soigneusement en ordre ses instruments et pose avec précaution ses toiles contre le mur pour les faire sécher, contente comme après un beau jour.

Elle fut toujours prête à recevoir avec calme la clarté ou l'ombre. Elle fut sereine, lumineuse, véridique, précise, claire, incorruptible. Elle ouvrit cette vie à des ciels de lumière.

...Cette photographie, la dernière que nous possédons d'elle, évoque avec une fidélité émouvante pour ses amis son expression de douceur, sa sérénité un peu mélancolique, et le reflet d'un esprit lumineux et sensible, harmonisant ses traits, qui sans ce rayonnement auraient pu paraître sévères.

Il émanait d'elle une atmosphère de sécurité et de paix. Parlant peu, par goût et parce qu'elle craignait, à tort, d'estropier la langue française (qu'elle aimait plus que toute autre), ses paroles étaient toujours pleines de sens et de justesse. De même qu'elle était mesurée dans ses mouvements, chacun de ses gestes portait une intention effective. Occupée sans cesse soit dans son jardin soit dans sa maison soit dans son atelier, elle apportait à ces tâches diverses, spirituelles ou matérielles, le même soin, la même précision, le même amour. Ses fleurs, qui étaient l'un des objets favoris de sa sollicitude, poussaient chez elle mieux qu'ailleurs. Elle savait préparer pour ses amis sans effort apparent un repas délicieux, et c'était un plaisir de la regarder faire. Elle savait aussi dessiner sans hésitation un cercle parfait, et les lignes de ses dessins exactes comme des rails de chemin de fer couraient sous ses doigts avec une étonnante symétrie. L'ordre qu'elle faisait autour d'elle n'entraînait aucune rigueur, mais l'harmonie des objets entre eux, la détente des corps et des esprits.

On pouvait dans l'intimité de sa vie retrouver aisément les chemins par lesquels elle était arrivée, de l'art décoratif qu'elle avait enseigné de nombreuses années, à l'art pur; matérialisant inconsciemment par des procédés dérivés de son habileté artisane, sa résonnance extraordinairement subtile aux rythmes, aux proportions des formes, aux valeurs des matières et des couleurs. Elle en a subi l'exigence avant même de connaître les formules de l'art abstrait auquel elle participait sans le savoir, et c'est plutôt par une raison (je dirais une excuse) philosophique, qu'elle a tout d'abord essayé de justifier logiquement ses premiers travaux libres: des tissages qu'elle exécutait elle-même; cherchant à établir une sorte de code de valeurs simples, de formes élémentaires, pour légitimer une conception visuelle qui s'imposait à elle, sans qu'elle pût encore en définir la portée.

Sophie Taeuber est née à Davos (Suisse) en 1889. Elle avait étudié très jeune les arts appliqués à

Chère Sophie
par Gabrielle Buffet-Picabia

ground—the white space—deliberately as a design element, imply-ing that this was not the case with centred typography. It may not have been the case with ill-thought-out, incompetent centred typo-graphy, but to accuse the later Tschichold, or such figures as Bruce Rogers, Jan van Krimpen, Gotthard de Beauclair, Richard von Sichowsky, Otto Rohse or Max Caflisch of indifference to the back-ground is to do them a serious injustice. Theirs is simply a different way of seeing and working, and, because this is the case, there are not many book typographers who display equal mastery of both methods.)

So, for the most part, centred typography at the beginning of the twentieth century was incompetently done. Centred typography was also stubbornly applied even where asymmetric typography would have worked better. For if we consider the matter without prejudice, it is obvious that this method works better for many parts of a book, and for some catagories of book.

In the mid-1940s, Jan Tschichold and Max Bill became involved in a public row with each other. Many of the arguments that the one used to advocate symmetric typography, and the other used in favour of asymmetric, strike us today as being somewhat laboured. It is interesting that Tschichold based his argument above all on literary books, whereas Bill, in his article in the *Schweizer Graphische Mitteilungen, SGM,* showed the text typography and title pages of architecture books, catalogues, an annual report, and a book with woodcuts by Hans Arp. Tschichold invoked the spirit of tradition; Bill that of the new age.

Neither of them seems to have been bothered by the way that ideological and stylistic considerations were muddled together, and the matter is not made any simpler by the fact that they both had one thing in common—the demand that the book should function as well as possible.

In 1972, Karl Gerstner wrote in his *Compendium for literates* that '"symmetrical" stood for harmonious, static, conservative; "asym-metrical" for unharmonious, dynamic, progressive'. And he added that these are 'criteria which understandably had values in their historical context but which today, while not without reference, have nevertheless become value-free.'

On p. 22. *Max Koller,* St.Gallen 1933. Lives in Engelburg. Typographer, teacher.

Bruce Rogers, Linwood (Indiana) 1870 – New Fairfield (Connecticut) 1957. Influ-ential book designer, typeface designer.

Jan van Krimpen, Gouda 1892 – Haarlem 1958. Typeface designer, typographer.

Gotthard de Beauclair, Ascona 1907 – Man-delieu (France) 1992. Book designer, publisher, poet.

Richard von Sichowsky, Hamburg 1911 – Hamburg 1975. Book designer, teacher, small-press printer.

Otto Rohse, Insterburg 1925. Lives in Hamburg. Book designer, graphic de-signer, illustrator, small-press printer.

Max Bill: 'Über Typografie', in: *Schweizer Graphische Mitteilungen, SGM,* no. 4, 1946.

Jan Tschichold: 'Glaube und Wirklich-keit' in: *Schweizer Graphische Mitteilungen, SGM,* no. 6, 1946.

nichts wäre verfehlter, als heute noch immer die trabanten jenes «fortschritts» auf geistigem gebiet zu fördern, anstatt ihnen das recht abzusprechen, diejenigen zu diffamieren, die auch auf geistig-künstlerischem gebiet widerstand geleistet haben, unter weiterentwicklung ihrer thesen und der sich daraus ergebenden arbeit. so auch in der typografie.

es wäre müßig, sich darüber zu unterhalten, wenn nicht diese «zurück-zum-alten-satzbild-seuche» immer noch in zunehmendem maße um sich griffe. es lohnt sich, dem grund hierfür nachzugehen.

wenige berufsgruppen sind so empfänglich für einfache, schematische regeln, nach denen sie mit größter sicherheit arbeiten können, wie die typografen. derjenige, der diese «rezepte» aufstellt und sie mit dem schein der richtigkeit zu umgeben versteht, bestimmt die richtung, die für einige zeit die typografie beherrscht, darüber muß man sich im klaren sein, wenn man die heutige situation, vor allem auch in der schweiz, betrachtet.

jede aufgestellte these, die unverrückbar festgenagelt wird, birgt in sich die gefahr, starr zu werden und eines tages gegen die entwicklung zu stehen. es ist aber wenig wahrscheinlich, daß das

sogenannte «asymmetrische» oder organisch geformte satzbild durch die entwicklung rascher überholt sein würde als der mittelachsensatz, der vorwiegend dekorativen, nicht funktionellen gesichtspunkten entspricht. wir haben uns glücklicherweise vom renaissance-schema befreit und wollen nicht wieder dorthin zurückkehren, sondern die befreiung und ihre möglichkeiten ausnützen. die halbsigkeit des alten schemas wurde schlüssig bewiesen, viel überzeugender als die rückkehr dazu, und die erfahrung lehrt, daß die moderne typografie um 1930 auf dem richtigen weg war.

leider sind es auch oft die typografen selbst, die auf irrwege geraten, nicht nur ihre theoretiker. dies muß nachdrücklich festgestellt werden. viele typografen möchten etwas, nach ihrer meinung, «besseres» sein als ein typograf. sie möchten grafiker oder künstler sein, schriftzeichen schaffen, zeichnungen und linolschnitte komponieren. und es ist sicher nichts dagegen einzuwenden, daß ein typograf künstler sein will. man kann aber leider in den meisten fällen feststellen, daß er über ein mittelmaß nie herauskommt wenn er seine uneigenste basis verläßt. ist doch gerade die typografie selbst in ihrer reinsten form in höchstem maße geeignet, etwas wirklich künstlerisches zu gestalten.

buchseite aus «alfred roth: die neue architektur»
dreispaltiger satz in 8 punkt monograto/esk
rationellste seitenteilung für technische publikationen
format 235/085 mm

194

doppelseite aus «max bill: wiederaufbau»
legenden und marginalien seitlich der textspalte
abbildungen im text eingebaut
format A3 210/147 mm

195

Above: a double-page spread from the *Schweizer Graphische Mitteilungen, SGM,* of April 1946 (297 x 210 mm), with the article 'Über Typografie' by Max Bill.—Below: The June issue contained a reply by Tschichold, with the title 'Glaube und Wirklichkeit' ['Belief and reality'], in which this title page of 1945 was reproduced; a spread from the same book is added here. (Jan Tschichold [ed.]: *Hafis.* Basel: Birkhäuser, 1945. 172 x 105 mm. Designed by Jan Tschichold. See also p. 97 below right.)

Gerstner was wrong. Dogmatic tones are again adopted in Otl Aicher's book *Typographie*, where symmetry is described as an expression of power structures.

We are surrounded by bilateral symmetry in nature and in our surroundings: it is present in the human body, as it is in the animal and plant kingdoms, and in minerals. Folk art and anonymous craft workers have always used it. It is certainly true that hierarchical power structures of all ages have liked to present themselves in the design forms of axial symmetry. It is also true that we can find almost no traditional solutions in book typography without centred title displays. To argue backwards from this that centred design is inherently traditional and an expression of hierarchical thinking is, however, wrong. Symmetry as such is free of ideological values.

The discussion of form and function in architecture has a long history: Greenough, Sullivan, the Deutscher Werkbund, Muthesius, Taut, the Bauhaus, the theories of postmodernism and of deconstruction have provided some of the key moments. However, as Edward Robert de Zurko showed in his book *Origins of functionalist theory*, published in New York in 1957, the roots of the discussion reach back much further: to Ancient Greece and specifically—if we may trust Xenophon's 'Memorabilia'—to Socrates.

In typography, as we have seen, the discussion only got under way in the 1920s, and concentrated exclusively on the question of symmetry and asymmetry. Apart from the fact that the subject needs to be treated more broadly—even this limited part of the matter has never been discussed in a neutral way. No one has yet tried, factually and dispassionately, to determine what the two approaches can and cannot do, in what situations one achieves greater clarity than the other, and what feelings each evokes under what circumstances.

This seems to me to be much more important than poisoning the atmosphere with dogmatic ex-cathedra assertions, and preaching

Karl Gerstner, Basel 1930. Lives in Paris and Hippolskirch. Graphic designer, painter, theoretician, writer.

Karl Gerstner: *Kompendium für Alphabeten.* Teufen: Niggli, 1972. (Quoted from the English-language edition: *Compendium for literates.* Cambridge Mass: MIT Press, 1974.)

Otl Aicher, Ulm 1922 – Rotis 1991. Graphic designer, typeface designer, theoretician, writer.

Otl Aicher: *Typographie.* Berlin: Ernst & Sohn, 1988.

Horatio Greenough, Boston 1805 – Somerville 1852. Sculptor. His writings influenced the theoreticians of functionalism.

Louis (Henry) Sullivan, Boston 1853 – Chicago 1924, Architect, theoretician, writer. Regarded as the spiritual father of modern architecture. The phrase 'form follows function' comes from him.

Deutscher Werkbund, founded in 1907 in Munich, to advance the quality of design work.

Hermann Muthesius, Großhausen 1861 – Berlin 1927. Architect, theoretician, co-founder of the Deutscher Werkbund, writer.

Bruno Taut, Königsberg 1880 – Ankara 1938. Architect, theoretician, writer.

ideology—when what we are dealing with is how things function.

It is a matter of functioning, of function, and not of an undefined or just vaguely defined functionalism. Because, in the way it is applied, functionalism is in the last analysis no more than a style, which relates to function as classicism does to the classical: it just pretends.

If functionalism was really what Claude Schnaidt, in a published lecture, understands by it, then there would be a fundamental connection between functionalistic form and the function of an object. 'The form is the conclusion and the confirmation of a process of deconstruction and reconstruction of the real.' And further: 'Functionalism directs attention to the necessary predominance of the practical functions... and to the hinderance... in use, caused by the non-practical functions of the form.'

On this understanding, functionalism would be more than just a formalistic fad. On this understanding, the following example, whose author (and also designer) refers *explicitly* to functionalism, ought not to have happened.

A bilingual book of information about typography, that is not just to be looked at, but also to be read. An almost square format, 278 x 295 mm, thus almost 60 cm wide when open; printed on heavy, unfriendly ultra-white coated paper; weighing just 5 gm short of 2 kg for 256 pages; large expanses of text—whole chapters—in narrow unjustified columns with an average of 37 characters per line, with too little interlinear space; large quantities of empty white space, and illustrations that could without exception have been reproduced smaller, as they have no aesthetic value, but only an informative function.

This is functionalism of the most superficial kind, functionalism divorced from function, functionalism as merely style, as fashion.

There is a sentence written in 1931 by Georg Schmidt that applies to this sort of typography. It refers in fact to architecture, but can be applied just as well—mutatis mutandis—to typography. It comes in an essay entitled 'Function and form' and is to be found in the second number of the annual *Imprimatur:* 'But one cannot deny that it is also possible to indulge in formalism—i.e. to denote social rank

The Bauhaus, founded in 1919 in Weimar by Walter Gropius as a school for handicrafts, architecture and the visual arts. In 1925 it moved to Dessau, as the Hochschule für Gestaltung ('school of design'), where in 1932 it was compelled to close down. After moving to Berlin in 1933, it was dissolved.

Deconstruction. A concept developed originally by the French philosopher Jacques Derrida, in connection with the analysis of texts.

Edward Robert de Zurko: *Origins of functionalist theory.* New York: Columbia University Press, 1957.

Claude Schnaidt: *Form/Formalismus, Funktion/Funktionalismus.* Zurich: HfG, 1984.

Bilingual book of information. This again refers to Otl Aicher's book *Typographie.*

Georg Schmidt: 'Funktion und Form', in: *Imprimatur II.* Hamburg: Gesellschaft der Bücherfreunde, 1931.

—without ornament, with "elemental form" and with new constructions and materials; in brief, with "functionalism".'

In zoology one has the terms 'display' and 'display behaviour'. These apply to the behaviour of the male animal before mating, when he swaggers and puffs himself up, in order to impress a competitor or the female he is courting. It is, in other words, a matter of the artificial enlargement of a given form.

To make a book larger, heavier, more expensive, than it needs to be, is to indulge in display behaviour, in the artificial enlargement of a given form.

I am perfectly well aware that the same is not true of books (and of many other, indeed almost all other artefacts) as is true of turbine wheels or ships' propellors. The function of such objects can be precisely defined, and they can be so formed that function and form are in accord. But with books, there will always be a certain area of discretion. We will never be able to find *the* form for a particular book, in the way that there is *the* form for a ship's propellor —and no one will contradict me when I say: thank God for that!

But somewhat more consideration—dispassionate consideration —of function would be no bad thing. It would prevent us from burdening typographic structures—symmetric or asymmetric— with ideologies. Two final examples may show how contradictory, how stupid, that sort of exercise can be.

As already mentioned, in 1933 Tschichold was dismissed—as a 'cultural Bolshevist'—from his position at the Meisterschule in Munich, on account of his practice of the New Typography. He emigrated to Basel. Here, in the second half of the 1930s, he completed his abandonment of asymmetric typography and his turn to the traditional, mainly axial-symmetrical typography. And at once, in left-wing Basel circles that had been close to the Bauhaus, it was put about that Tschichold was preparing his return to Nazi Germany. It is as simple as that: asymmetry = cultural Bolshevism; symmetry = National Socialism.

Yes?

No—not quite so simple, but even more laughable: 1953, twenty years after Tschichold's emigration, a booklet entitled *Die realistische Buchkunst in der Deutschen Demokratischen Republik* ('Realistic book art in the German Democratic Republic') was published in Leipzig, on the occasion of the second awards for the Best Books of the GDR. In this we can read not only of 'inappropriate and inelegant asymmetry', but also, in this connection, of the 'shattering of forms, incompetence and amateurishness', of the 'class character' of formalism, and of the 'stereotyped, intellectualistic typography that has increasingly determined the image of German book production since the decline of capitalism'.

Die realistische Buchkunst in der Deutschen Demokratischen Republik. Leipzig: Verlag für Buch- und Bibliothekswesen, 1953.

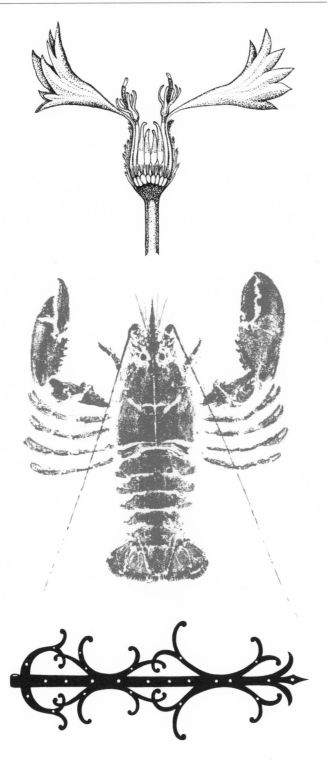

Examples of the symmetry that is always current in nature and in the handicrafts of all ages and cultures. From top to bottom: cross-section of the head of a corn-flower (from Wolfgang Schad & Ekkehard Schweppenhäuser: *Blütenspaziergänge*. Dornach: Philosophisch-Anthroposophischer Verlag, 1975).—'Frottage' of a lobster.—Gothic door mounting.

So: at one time asymmetry is cultural Bolshevism; twenty years later it stands for capitalism. Symmetrical typography is championed on both occasions, 1933 and 1953, but by two diametrically opposed ideologies. One can laugh—or perhaps cry.

We will not be able to stop ideologues and dogmatists. They are like the cat one throws out of the front door, only to find that it has crept in again through the back door. But we are called—at least in the field of book typography—to fight with such strength as we have against the nonsense they serve up. We will be better able to do this if we remember Kant's challenge: 'Have courage to use your own understanding!'

Designing books
an introduction to book design, in particular
to book typography

When a book is referred to here, what is meant is the book as an object of use, in the codex form now familiar to us. This definition serves to separate off the concept from, on the one hand, content—the message that is communicated through the medium of the book—and also, on the other hand, from the art object in book form.

Even in this limited sense, the term has more than one meaning. The bookseller, librarian, bookbinder and reader will all understand something a little different by it.

In dealings with printers and bookbinders, the book designer does best to stick to the bookbinder's definition. It is in general use in the printing industry and can be put as follows:

A book consists of a 'block' (a set of pages), which is secured with end-papers in a separately produced binding case: equally so, whether the folded pages of the block are empty or printed, and whether the block is secured by glue or by thread. One could add that paperbacks glued into covers without the use of end-papers are also called books. In English, a distinction between a book and a booklet is often made. A booklet has fewer pages than a book, and will probably be paper-covered rather than case-bound. But one cannot prescribe how, in any particular instance, this distinction should be drawn.

Whether book or booklet, in their many possible variants, the manner of binding and the materials used decisively affect those qualities that go to make up the physical presence of the object.

The question of whether the book is case-bound or not has no bearing on the typography of the thing. Whether the publication is sewn or glued or fan-folded is of more importance; that can influence the size of the back margins.

If for reasons of simplicity, in connection with typographic issues, the term book is used here, then booklets are included too. Then we are using the term as it is often used in ordinary life; e.g. for a 'paperback book'.

The work of the book designer

The book designer is concerned with the following particular matters: format, extent, typography (these three partly determine each other); materials (papers, binding materials); reproduction; printing; finishing.

Here we deal primarily with typography and, within this category, with those matters that are part of what one may call macrotypography.

Micro- or detail-typography is concerned with the following: letterforms; letterspace and the word; word-space and the line; space between lines and the column.

Macrotypography—also called layout—means determining the page format and the size of the text columns and illustrations, also their placing, the organization of the headings and captions, and of all the other typographic elements.

Where in microtypography one breaks with convention at one's peril, it would be wrong to draw up strict rules for the work of book design as it is described here. The pages that follow should be understood in this spirit too.

Micro- or detail-typography. See: Jost Hochuli: *Detail in typography.*

Some trade terms

In order to avoid misunderstandings and mistakes in production it is important that the designer uses the right terms of the trade.

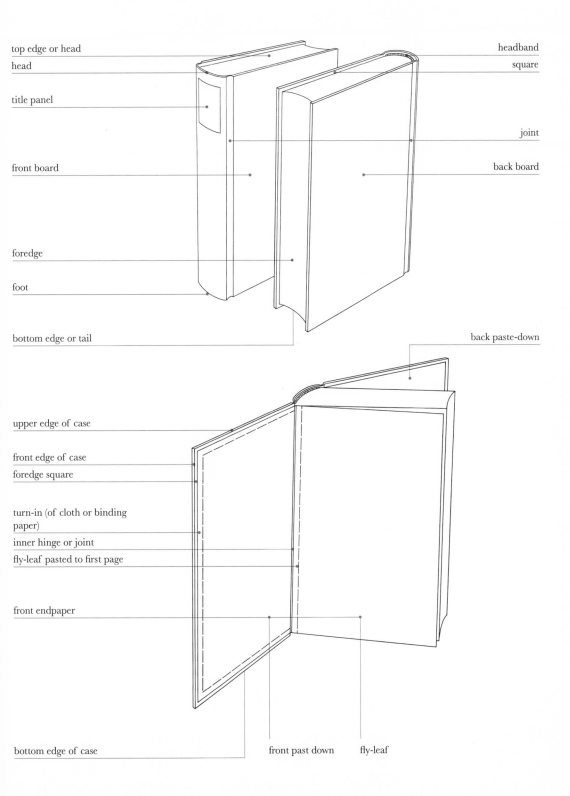

top edge or head

head

title panel

front board

foredge

foot

bottom edge or tail

headband

square

joint

back board

back paste-down

upper edge of case

front edge of case

foredge square

turn-in (of cloth or binding paper)

inner hinge or joint

fly-leaf pasted to first page

front endpaper

bottom edge of case

front past down

fly-leaf

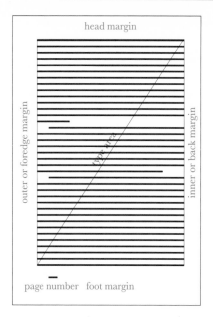

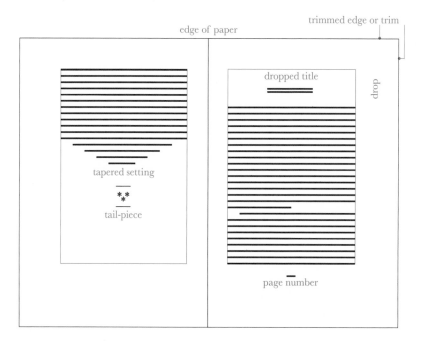

The technical terms that describe the parts of a page opening come from the days of metal type. Some are still in use now, when text is composed without metal and is printed by offset lithography. In the English-speaking book trade, measurements are given as height x width and refer—if not otherwise qualified—to the trimmed block of the book.

Symmetry, asymmetry and kinetics

When opened, a book shows mirror symmetry. Its axis is the spine, around which the pages are turned. Thus any typographic approach, including an asymmetric one, has always to take account of the symmetry that is inherent in the physical object of a book. The axis of symmetry of the spine is always there; one can certainly work over it, but not deny it. In this respect book typography is essentially different from the typography of single sheets, as in business printing, posters, and so on.

The axis of symmetry is the first important 'given', to which the book designer has to pay attention. The second is the kinetic element that is typical of books: the sense of movement and development, which comes with the turning of the pages.

From a design point of view it is not the single page that is important, but rather the double-page spread: two pages joined together into a unity by the axis of symmetry. The movement of the double-pages, turned over one after another, forces us however to conclude that it is not these double-pages but their totality that should be understood as the final *typographic* unity. (Though this is just one part of the book. These things also contribute to the overall impression that it presents: thickness—the bulk and extent—in relation to the size and proportions of the page, the materials and the manner in which it is bound.)

The succession of double-pages includes the dimension of time. So the job of the book designer is in the widest sense a space-time problem.

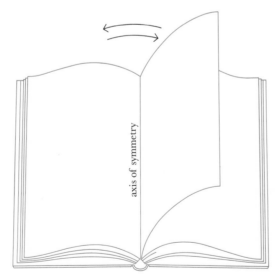

Symmetry. See the explanation in 'Book
design as a school of thought', pp. 11 ff.

Format and thickness, hand and eye

The book as a usable object is determined by the human hand and the human eye. This establishes the upper and lower limits with respect to format, thickness (extent) and weight. Within these boundaries the format of a book is determined by its purpose or nature, certain traditions or currents of influence that belong to its time, and not least by paper- and printing-press-formats.

Books of pure text, for extended and continuous reading (generally works of literature), normally pose fewer fundamental problems than do books with illustrations. The first should be slim and light and if possible one should be able to hold them in one hand; the second should show the illustrations at an adequate size, and so require a larger format and other proportions. It is harder to find a reasonable format for those works of science, information and school books, for which verbal and visual information are equally important. Nowadays the illustrations (insofar as they are simply there for reference purposes) often occupy an unneccesary amount of space, at the expense of handleability and readability. Some illustrations do not lose their information value if they are reproduced a bit smaller. This holds true particularly for such things as plans, technical drawings and graphic representations.

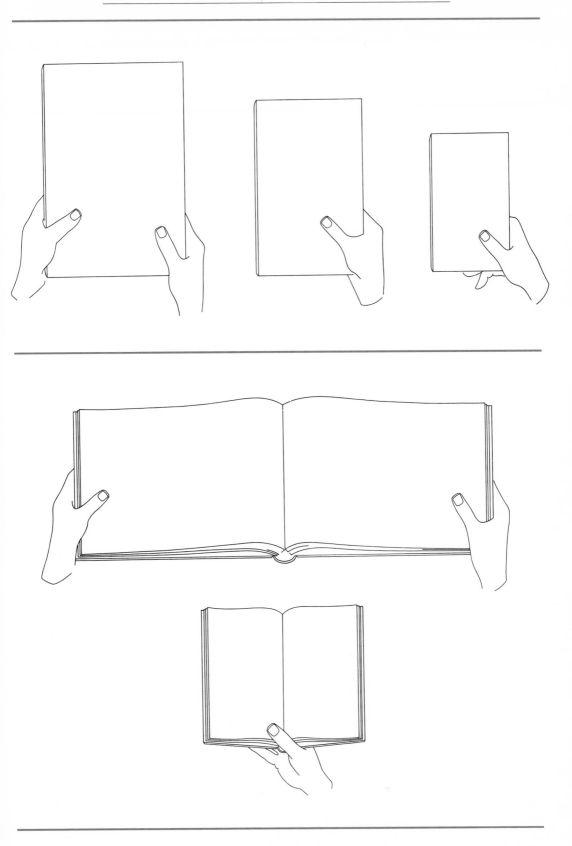

Proportions of the book and the double-page spread

Whether a book is felt to be agreeable depends not only on the size, but also on the proportions of the pages. Here one can work from the principle that books which are held with both hands or are put on the table may be proportionally broader than small-format books that are held in one hand and which should therefore be narrower.

Certain numerical proportions work better than those that are arbitrarily chosen. The following proportions of width to height have proved themselves:

The Fibonacci-series proportions: 1:2, 2:3 (the proportions of this book), 3:5, 5:8 (a rational approximation to the Golden Section); then the rational proportions 3:4 (for large-size books) and 5:9; the irrational proportions 1:$\sqrt{2}$ (1:1.414), 1:$\sqrt{3}$ (1:1.732), the rectangle derived from the pentagon (1:1.538), and the Golden Section (1:1.618), which almost has the rational proportions 21:34 of the Fibonacci series.

The double-page spread with the text area on the left (verso) and on the right (recto) pages is in practice the starting-point of all book typography. The size and placing of the printed areas and the proportions of the margins are important.

The diagrams published by Renner, Rosarivo and Tschichold crop up again and again in the professional literature. One cannot deny that they provide useful and pleasant proportions for all kinds of purpose. (Some are reproduced here.) For heavily illustrated books of information or scientific publications, as well as for art books, they are often inappropriate, and the typographer has to find another text area. Then demands are placed on his or her sensitivity as a book designer and as a book user too.

Text that has much space between the lines (usually the same thing as text that is light in 'colour') always requires broader margins than closely spaced lines.

If the book being designed is not to appear in an already existing series, then at an early stage of planning—after format and text area have been established, typeface chosen, and the extent worked out on the basis of the typographic treatment of text—a dummy is obtained from the binder, in the right size, in the materials envisaged and made by the processes intended, and with the number of pages as calculated.

This gives us the chance to test the book as an object, in its dimensions, weight and tactile qualities, and, if need be, to make alterations. Over and above this, from the dummy we can now finally establish the position of the text area, established theoretically on a flat

Fibonacci series. A series of numbers, named after the Italian mathematician Leonardo Fibonacci (Leonardo Pisano), c. 1180 to after 1240.

Renner: *Die Kunst der Typographie,* pp. 45–52.

Rosarivo: *Divina proportio typographica.*

Jan Tschichold: *Ausgewählte Aufsätze...,* pp. 45–75.

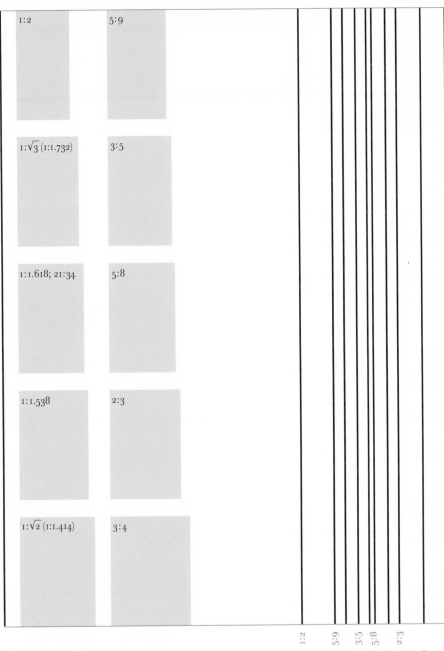

1:2

5:9

$1:\sqrt{3}$ (1:1.732)

3:5

1:1.618; 21:34

5:8

2:3

$1:\sqrt{2}$ (1:1.414)

3:4

Goldener Schnitt (1:1.618; 21:34)

Rechteck über der Fünfeckseite (1:1.538)

Tschichold mentions, in addition, the
proportion $1:\sqrt{5}$ *(Ausgewählte Aufsätze…).*
But he makes no reference to the rational
proportion 5:8, which, from the point of
view of both practicality and harmony,
is more important than the irrational
Golden Section. (See the writings of
Hans Kayser, for example: *Ein harmoni-
kaler Teilungskanon.* Zurich: Occident,
1946. —*Die Harmonie der Welt.* Wien:
Lafite, 1968.)

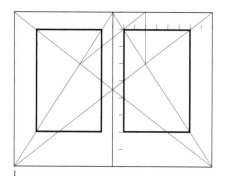

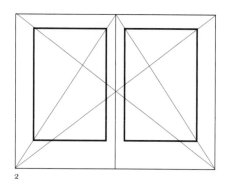

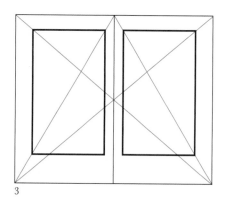

Constructions of the text-area, after Tschichold *(Ausgewählte Aufsätze...)*

Three corners of the text area rest on the diagonals of the page and of the double-page. (Villard's diagram is in the diagonals.) The text areas thus have the same proportions as the pages. In this way good arrangements of text area, of a traditional kind, are always achieved for any given format.

1. Page and text area proportions 2:3. Nine-part division of page depth and width.
2. Same proportions as 1, but tighter margins.
3. Page and text area proportions 21:34, tight margins.
4. The scheme can also be used for landscape formats. Page and text area proportions 4:3, nine-part division of page depth and width.

The text area constructions are a theoretical basis. In practice, depth follows from the number of lines that approximate to the theoretical depth, and width follows from the line length—to the nearest whole millimetre or whole or half pica.

Villard's diagram or Villard's canon, named after the master mason Villard de Honnecourt (active in Picardy around 1230–5), who left the only handbook of architecture to survive from the mediaeval period. With Villard's diagram you can, without a measure, divide a distance into as many equal parts as you wish.

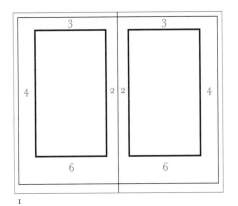

1

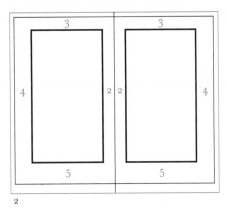

2

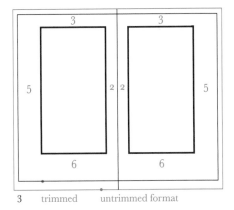

3 trimmed untrimmed format

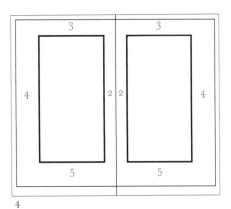

4

Text area constructions, after Renner
(Die Kunst der Typographie)

1. Margin proportions of the uncut
book, 2:3:4:6. Ratio of page area to text
area, 8:4.5.
2. Margin proportions 2:3:4:5.
Page to text 8:5.
3. Margin proportions 2:3:5:6.
Page to text 8:4.
4. Margin proportions 2:3:4:5.
Page to text 8:4.

Renner shows four text areas, which are
all narrower than the page on which
they stand. The page proportions of the

uncut formats are 1:1.7 (1:√3). He starts
with the margin proportions in the
uncut book, and for the trims he assumes
2–3 mm at the top, 5 mm at each side,
and 8 mm at the bottom. The 'normal
book' takes the proportions 2:3:4:6, text
with generous line-spacing takes 2:3:5:6,
and wide formats and text with less line-
spacing 2:3:4:5. Renner then considers
the back margin to be narrow when the
text area occupies five-eighths of the
area of a cut book page; normal when
it occupies for-and-a-half-eighths; and
generous when it occupies four-eighths
(half).

sheet. Depending on paper quality, method of binding and the extent, it may be necessary to shift the text area away from the spine, towards the outer edges: because the gutter becomes visually narrower with increasing curvature of the pages. This is especially important with perfect-bound books.

With all books for which a traditional arrangement of text area is not appropriate, the book designer must find another principle of configuration that relates to the double-page spread. For art books, heavily illustrated information books and scientific publications, a grid system is often the most workable solution.

In this case too there are considerations that precede the planning of details: the purpose of the book, the readership envisaged, and handleability—size and weight.

In working out the grid, one will consider the nature of the pictures, the width and depth of the text area, the cap-height of the text typeface as well as the line increment used.

As a rule, a grid for images follows—horizontally—from a division of the width of the text area into x equal parts with the necessary interval between each. In the vertical dimension: the depth of one portion of space contains x lines of the text typeface, including the space between those lines; the depth of the text area contains a whole number of these portions, with intervals between them.

To crop photographs at will and fit them into some grid—this may only be done if they are pictures for information, without any intrinsic visual quality.

Generally, when a good photographer has taken trouble with the picture, consciously exploiting the format of the negative, and has not cut anything in making the print, then the designer has to respect that. This applies also if the photographer makes prints on standard paper formats, cutting part of the image on the negative.

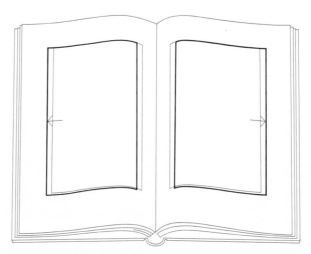

The placing of the type area, worked out on a flat sheet of paper, is determined finally with the dummy book and with the exact width and depth of the text. With perfect-bound books one should take special care over this.

Grid of squares with 3 x 5 component areas.

Grid with 3 x 8 component areas in the proportions 2:3. Not every grid is appropriate for every kind of visual material!

denen Legat von Kantonsrichter Hans Broder (20000 Franken). Entworfen und ausgeführt von August Bösch (Ebnat-Kappel/Bern/Zürich/Rom). Bösch war befreundet mit Johannes Stauffacher, bekannt mit Arnold Böcklin und Gottfried Keller. Der Brunnen erzählt von der Freude darüber, daß die Stadt jetzt eigenes und reichlich vorhandenes Wasser besaß. Er ist gespiesen vom Überlauf des eben fertig gewordenen städtischen Wasserwerks am Bodensee. Die auf drei Schilder verteilte Inschrift lautet: ‹Zur Erinnerung an die Vollendung der Wasserversorgung/Durch Zuführung des Bodenseewassers 1895/Errichtet aus der Broderstiftung und freiwilligen Beiträgen der Bürgerschaft›. Alle Figuren haben Beziehung zum Wasser: Zwei Nixen stellen das Bodenseewasser dar, während die dritte, zu den Menschen empor gewendet, das Städtische Trinkwasser symbolisiert. Unten tummeln sich Kinder. ‹Zwischen den Schalen traktieren Jünglinge Wassertiere, die ihrerseits Wasser ausstrahlen› (Röllin, S.406). Fisch, Schildkröte und Gans als Reittiere. Alle in Bewegung, alle lebendig. Außerordentlich sorgfältige und von hoher Schönheit zeugende Gestaltung, gegossen in Bronze. Das Ganze ein

denen Legat von Kantonsrichter Hans Broder (20000 Franken). Entworfen und ausgeführt von August Bösch (Ebnat-Kappel/Bern/Zürich/Rom). Bösch war befreundet mit Johannes Stauffacher, bekannt mit Arnold Böcklin und Gottfried Keller. Der Brunnen erzählt von der Freude darüber, daß die Stadt jetzt eigenes und reichlich vorhandenes Wasser besaß. Er ist gespiesen vom Überlauf des eben fertig gewordenen städtischen Wasserwerks am Bodensee. Die auf drei Schilder verteilte Inschrift lautet: ‹Zur Erinnerung an die Vollendung der Wasserversorgung/Durch Zuführung des Bodenseewassers 1895/Errichtet aus der Broderstiftung und freiwilligen Beiträgen der Bürgerschaft›. Alle Figuren haben Beziehung zum Wasser: Zwei Nixen stellen das Bodenseewasser dar, während die dritte, zu den Menschen empor gewendet, das Städtische Trinkwasser symbolisiert. Unten tummeln sich Kinder. ‹Zwischen den Schalen traktieren Jünglinge Wassertiere, die ihrerseits Wasser ausstrahlen› (Röllin, S.406). Fisch, Schildkröte und Gans als Reittiere. Alle in Bewegung, alle lebendig. Außerordentlich sorgfältige und von hoher Schönheit zeugende Gestaltung, gegossen in Bronze. Das Ganze ein

The grid lines align at the top with the ascenders of the text, at the bottom with the descenders.

More satisfying than the arrangement on the left is a grid whose lower borders align with the baseline of the text.

The designer's job is especially demanding when, with a portrait or landscape format, these come as squares. In these cases one adapts the grid to the proportions of the images (and not the other way round!). Or one manages: as with the design of a catalogue of paintings with reproductions of greatly differing proportions, in which either an underlying grid is freely transgressed, or else one, two or more lines are determined, on which the otherwise freely disposed pictures are positioned.

If the grid comes to the fore, as a grid; if the pictorial material is forced into the grid and no longer works primarily as pictures, but rather as part of a grid; if the blocks of text and image areas are blocks and areas and not text and image, because an ordering principle—because just *one* ordering principle!—does not stay simply a servant but is elevated into being the main business, then the pictures are wronged.

Apart from arbitrarily cropped pictures, one often finds another mistake in the instructional books and in graphic and typographic education. The picture is not taken seriously as a picture: its grey values, its colour values, its own dynamics, the statement it makes, are all disregarded. In this approach, one begins with the concept of the picture as a neutral, grey space, and places this in relation to other equally neutral, grey areas. Because these areas do not harm one another, the distance between pictures can be minimal. If a double-page spread designed in this way, with different sizes of image, produces a graphic effect that is full of variety, then for many designers the problem seems to be solved. And when the arrangement of images is reproduced and the work is printed, it usually looks, no longer full of variety and 'life', but chaotic. And this is despite the dogmatically applied grid, which, according to the books, should bring order.

Kategorie 1 **M**

Museumstraße 25

Daten
Objekt: Tonhalle. Bauherr: Tonhallegesellschaft St. Gallen. Baumeister: Julius Kunkler. Baudatum: 1906–1909.

Substanz
Langhausbau mit zwei Querhäusern, an der Südquerseite die ausgebuchtete Hauptfassade mit drei Eingängen. Die Querhäuser sind je durch einen seitenschiffähnlichen, einstöckigen Baukörper miteinander verbunden. Diese flach gedeckt mit Balustraden, je eine Terrasse enthaltend. Ein barockes Sanssouci als stilistisches Vorbild. Konstruktion in armiertem Beton von Robert Maillart. Sockel massiv verblendet. Wände verputzt, mit Stuckreliefs, teilweise Betonreliefs. Nordseite mit einzigartigem, eingelassenem Dachbalkon in Form einer Rokokomuschel.

Innen
Große Garderobenhalle. Aufgänge seitlich in den Querhäusern und Seitenschifftrakten. Hübscher Restaurationsraum unter dem Konzertsaal. Dieser durch eingezogenen Bogen un-

terteilt und trennbar. Große Empore, beidseitig nach vorn gezogen. Kieselverputz. Dekoration eher ärmlich.

Lage
Sie entspricht dem Gefüge des Quartiers. Die Tonhalle schließt es imposant gegen Westen ab. Haupteingang in optischer Korrespondenz zum Theater. Einfahrt in die Tiefgarage ist hier falsch plaziert.

Detail
Eisen-/Glasvordächer an den Haupteingängen. An den Außenwänden im Bereich Sockelzone reizende Medaillons. Alte, sehr erhaltenswerte Beleuchtungskörper im Innern.

Nova
1928: Umbau der Orchesterbühne und Einbau der Orgel. 1957: Neue Bedachung. Entfernung der Ochsenaugen. 1972: Neue Bestuhlung.

Literatur
Vorprojekte, Pläne BA. *SBZ* 36 (1900), S. 206 ff. Hans Auer: ‹Beitrag zur Lösung der Saalbaufrage› *TB* 11.11.1902, 3. Blatt. *Denkschrift zur Eröffnung der Tonhalle*, St. Gallen 1909. *SBZ* 58 (1911), S. 227–229.

IO C I IO C I IO C

6c4p
6c4p

2:3

Page of a book that describes the notable buildings of a city. Three grid systems were co-ordinated so that the type area was consistent on every page, to the last point (grids for 35 mm pictures in portrait and landscape formats and for square-format pictures from 60 mm film). See also pp. 112 ff., for further spreads from this book.

Here the grid is designed so that the upper edge of a picture aligns with the ascenders of text, and the lower edge with the baseline.

Whether the grid uses the metric system or is calculated in typographic points is not a question of principle but depends on the habits of the designer or the typesetting bureau. (Jost Kirchgraber, Peter Röllin: *Stadt St.Gallen: Ortsbilder und Bauten*. St.Gallen: VGS Verlagsgemeinschaft, 1984. 240 x 175 mm.)

Choice of typeface

The typeface chosen does play its part in the effect of the typography. We do not need the evidence of many examples to see this. Lay people also perceive this, although often unconsciously—consciously only when comparing two or more typefaces with one another.

But which typeface for which book? A contemporary typeface for contemporary literature? Caslon for Dr. Johnson? Walbaum for Goethe? And for Homer, Dante, Henry James?

For a book of technical information: a sanserif? And for a biological work?

Every typeface interprets the text; but the typeface in itself does nothing. Typefaces manifest themselves merely as letterforms. Type size, length of line, line increment, column depth, position of the text area on the page, inking, use of colour and paper quality, binding materials; the physical presence of the book, its stiffness or flexibility: all contribute to the total impression it makes.

The constitution of the paper influences how the type looks. With the offset processes that are now mostly used this is no longer so obvious, as it was with letterpress, but one can still always see it. Typefaces that are neo-classical or 'modern' in form, work better on smooth papers—even when printed offset—while old-face typefaces, and other types that derive from earlier periods, work to best advantage on softer, off-white papers.

In this matter there is only one rule: that the book typographer be a sensitive reader of the manuscript. (And anyway, he or she should be a habitual reader!) Then, from the available typefaces, the typographer will choose the one that is appropriate for the work in hand and will decide all the other elements so that the intended 'atmosphere' of the book does indeed come about.

Typeface interprets. Hochuli: *Detail in typography,* pp. 38–43.

Kinds of book

Hans Peter Willberg, who at various times has made sound contributions to this subject, identifies in book typography the following six categories: typography for linear reading, for information, for consultation and for selective reading, and then typography that differentiates and typography that follows units of meaning.

With Willberg's system, one moves by induction from the particular typographic structure to the whole book. Different typographic situations can be required in one and the same book. Thus in a work of literature there may be a list of contents, and perhaps a list of illustrations, biographical notes and a critical apparatus may occur – each of which demands a treatment different from that of the main text designed for continuous reading.

The categories that follow start with types of book, as the reader sees them in a bookshop. While Willberg's system might be understood by professionals, for the beginner and the interested lay person this approach is probably more appropriate.

Classifications have the advantage of splitting up an unorganized field of knowledge into manageable portions. But they carry the danger of treating the individual parts too separately.

Both systems show rapid transitions between the individual categories. For example: all reading is linear—only the length of lines changes; or: typography for consultative reading has to differentiate too. And with the other system: where does the boundary fall between the book of information and the scientific book, between the literary work and a philosophical-scientific book?

However the system of book typography may be resolved, it is always just a prop, which certainly provides us with some criteria, but which should not be treated too bureaucratically. At best it prompts us to analyse sensitively and critically each job that comes up, and then to choose the appropriate means.

Book categories. Hans Peter Willberg: 'Buchform und Lesen', in: *Börsenblatt für den deutschen Buchhandel,* 103/104 Frankfurt a. M., 28 December 1977.—*Bücher, Träger des Wissens.—40 Jahre Buchkunst,* pp. 56–65. – 'Versuch einer Systematik der Buchtypografie'. Unpublished manuscript, 1988.

Books for extended reading: e.g. novels and stories

A handleable format—which can be held, if possible, in just one hand—thus relatively small and narrow; paper that is soft, flexible, not too heavy and not dazzlingly white; not less than 45 and not more than 65 characters in a line; a readable, timeless typeface, sufficiently large in size (but not too big!) and set to the right measure, with correct word-spacing (as small as possible and as large as necessary); sufficient space between the lines; indented first lines, so that sections of text can be recognized; chapter headings, which make a break, but do not disrupt the flow of the whole: a typography that holds itself back as far as possible. And the motto that 'typography serves' holds good for almost every book, where it serves with special modesty. Modest, not uncaring: even the simplest typography can be decent, appropriate, yes even beautiful. With the criteria given here and the right page and text-area proportions: what more does one need?

The make-up, i.e. the division into separate pages of an endless column of text, does not, at least in theory, pose any great problem for a book of continuous text. But in practice it is sometimes simpler to make up the pages of a strongly structured and heavily illustrated book so that a new page never begins with the last line of a paragraph (a 'widow'). If the first line of a new paragraph falls on the last line of a page (sometimes called an 'orphan'), this is tolerable, though certainly not ideal; but an incomplete line at the start of a column should under all circumstances be avoided. The space above and below headings can perhaps be reduced or increased; but then, if nothing else is possible, this mistake should be avoided by spacing out or bringing in the preceding lines. That means that a new make-up of lines is achieved, either by losing a line with reduced word-space, or by gaining one through increase of word-space. If this too is not possible, a column of text can exceptionally be reduced by one line, or, if one is dealing with an incomplete last line, then the column may be increased by a line. But on no account should the register—the constant line increment—be altered.

ander geschieden sind, sondern sich zur Welt des Sollens zusammenschließen, die der Gegenstand des Gesetzes ist.

Wissenschaft und Gesetz gehören stets zueinander, so daß das Sein sich am Sollen bewährt, das Sollen am Sein sich begründet. Der wachsende Zwiespalt zwischen Sein und Sollen, Wissenschaft und Gesetz, der die Seelengeschichte des Okzidents charakterisiert, ist dem Orient fremd.

Zu Wissenschaft und Gesetz tritt als die dritte Grundmacht des morgenländischen Geistes die Lehre.

Die Lehre umfaßt keine Gegenstände, sie hat nur einen Gegenstand, sich selber: das Eine, das not tut. Sie steht jenseits von Sein und Sollen, von Kunde und Gebot; sie weiß nur eins zu sagen: das Notwendige, das verwirklicht wird im wahrhaften Leben. Das Notwendige ist keineswegs ein Sein oder der Kunde zugänglich; es wird nicht vorgefunden, weder auf Erden noch im Himmel, sondern befessen und gelebt. Das wahrhafte Leben ist keineswegs ein Sollen und dem Gebote untertan; es wird nicht übernommen, weder von Menschen noch von Gott, sondern es kann nur aus sich selbst erfüllt werden und ist ganz und gar nichts andres als Erfüllung. Wissenschaft steht auf der Zweiheit von Wirklichkeit und Erkenntnis; Gesetz steht auf der Zweiheit von Forderung und Tat; die Lehre steht ganz und gar auf der Einheit des Einen, das not tut.

Man darf immerhin den Sinn, den die Worte Sein und Sollen in Wissenschaft und Gesetz haben, von Grund aus umwandeln und das Notwendige als ein Sein bezeichnen, das keiner Kunde zugänglich ist, das wahrhafte Leben als ein Sollen, das keinem Gebote untertan ist, und die Lehre sodann als eine Synthese von Sein und Sollen. Aber man

84

darf, wenn man es tut, diese Rede, die für Wissenschaft und Gesetz ein Widersinn ist, nicht dadurch eitel und zunichte und präsentabel machen, daß man Kunde und Gebot durch eine „innere" Kunde, durch ein „inneres" Gebot ersetzt, mit denen die Lehre zu schaffen habe. Diese Phrasen einer hergebrachten gläubig-aufklärerischen Rhetorik sind nichts als wirrer Trug. Der dialektische Gegensatz von Innen und Außen kann nur zur symbolischen Verdeutlichung des Erlebnisses dienen, nicht aber dazu, die Lehre in ihrer Art von den andern Grundmächten des Geistes abzuheben. Nicht das ist das Eigentümliche der Lehre, daß sie sich mit der Innerlichkeit befasse oder von ihr Maß und Recht empfange; es wäre unsinnig, Wissenschaft und Gesetz um die gar nicht von der äußeren zu sondernde „innere Kunde", um das gar nicht von dem äußeren zu sondernde „innere Gebot" schmälern zu wollen. Vielmehr ist dies das Eigentümliche der Lehre, daß sie nicht auf Vielfaches und Einzelnes, sondern auf das Eine geht und daß sie daher weder ein Glauben noch ein Handeln fordert, die beide in der Vielheit und Einzelheit wurzeln, daß sie überhaupt nichts fordert, sondern sich verkündet.

Dieser wesenhafte Unterschied der Lehre von Wissenschaft und Gesetz dokumentiert sich auch im Historischen. Die Lehre bildet sich unabhängig von Wissenschaft und Gesetz, bis sie in einem zentralen Menschenleben ihre reine Erfüllung findet. Erst im Niedergang, der bald nach dieser Erfüllung beginnt, vermischt sich die Lehre mit Elementen der Wissenschaft und des Gesetzes. Aus solcher Vermischung entsteht eine Religion: ein Produkt des Verfalls, der Kontamination und Zersetzung, in dem Kunde,

85

Schlußfolgerungen

Die vorangehend erwähnten Daten und Fakten haben wohl genügend bewiesen, wie eng Hermann Hesse mit der Schweiz verbunden war. Trotzdem muß man nun die Frage stellen, ob man Hermann Hesse auch als Schweizer Dichter und Schriftsteller bezeichnen kann, wie weit er als Schweizer Staatsbürger seine Pflichten ausgeübt und seine Rechte wahrgenommen hat, und wie weit Deutschland ihn für sich noch beanspruchen darf. Auf Grund seiner Äußerungen, daß er Nationalitäten gleichgültig gegenüberstehe, könnte man annehmen, daß er in der Schweiz kaum seine staatsbürgerlichen Pflichten ausgeübt habe. Nun gibt es aber ein wichtiges Dokument, das beweist, daß diese Meinung falsch wäre.

Eine ehemalige Köchin im Hause Hesse, «Kato» genannt, hat einige Erinnerungen an Hermann Hesse auf Tonband gesprochen. Eine Äußerung lautet folgendermaßen: «Für die Gemeinde von Montagnola war es sehr wichtig, daß Herr Hesse bei der Abstimmung sein Votum abgab, und auch er selbst wollte die Stimmabgabe nicht versäumen. Man kam und holte ihn per Auto und begleitete ihn nach der Abstimmung wieder heim.»

Anläßlich der Beerdigung Hermann Hesses waren Vertreter Deutschlands vorherrschend, Schweizer in der Minderheit, auch was die Grabreden anbetrifft. Unter den anwesenden Schweizern, die aber nicht sprachen, war auch der Schriftsteller Kurt Guggenheim. Er schreibt über diese Beerdigung:

Kurt Guggenheim, Einmal nur, Tagebuchblätter 1951-1970

«Curio, 11. August 1962. Heute, in Gentilino, an der Beerdigung Hermann Hesses im Friedhof von Sant-Abbondio. Von der Schweiz war in den Ansprachen nicht viel die Rede, alles Calw, Württemberg, Schwarzwald usw. ‹Heim ins Reich!› bemerkte

64

Karl Schmid [Professor für deutsche Literatur an der ETH Zürich], als ich das sagte.»

Man muß vielleicht einen Blick werfen auf andere, hier willkürlich ausgewählte Persönlichkeiten, die aus dem Ausland kamen, aber in der Schweiz ihre Wirkungsstätte fanden. Es ist zu denken etwa an Konrad Witz, Jean Calvin, Erasmus von Rotterdam, Hans Holbein, Giovanni Segantini, Josef Viktor Widmann, Heinrich Zschokke und noch viele andere mehr, auch im französischen und italienischen Sprachgebiet. Wir nehmen sie gerne als maßgebend für die Schweiz in Anspruch. Umgekehrt sind viele Schweizer im Ausland berühmt und selbst geworden und werden von den betreffenden Staaten als ihre empfunden. Ebenfalls einige Namen: Boromini in Italien, Jean Jacques Rousseau, Germaine de Staël, Benjamin Constant, Arthur Honegger, Alberto Giacometti in Frankreich, Johann Heinrich Füßli in England, Johannes von Müller, Johann Georg Zimmermann, Anton Graf in Deutschland, Ammann der Brückenbauer und Chevrolet der Autokonstrukteur, in Amerika und viele andere mehr. Valloton, Pourtalès und Corbusier ließen sich sogar in Frankreich naturalisieren. Daß ausländische Wissenschafter in der Schweiz und Schweizer Wissenschafter im Ausland an Hochschulen forschten und lehrten und es immer noch tun, oft Zeit ihres Lebens, versteht sich von selbst.

Es ist hier nicht der Platz, diese Wechselbeziehungen und Wechselwirkungen näher auszuführen. Um auf die Dichter und Schriftsteller zurückzukommen, so haben wir eine mehr oder weniger ausgeprägte Vorstellung davon, was man unter einem Schweizer Dichter versteht. Es seien nur einige wenige Namen aus der deutschsprachigen Schweizer Literatur erwähnt: Jeremias Gotthelf, Gottfried Keller, Heinrich Federer, Meinrad Inglin. Das Schweizertum ist hier doch sehr stark ausgeprägt. Bei Carl Spitteler, Robert Walser, Max Frisch, Friedrich Dürrenmatt ist dies wohl in weit geringerem Maße der Fall. Spontan erkennen wir, daß wir das Werk Hermann Hesses niemals im

65

Two double-page spreads, above from 1920, below from 1986. Both can be read equally without effort; the simple but well-tended typography does not impose itself. (Above: Martin Buber [ed.]: *Reden und Gleichnisse des Tschuang Tse.* Leipzig: Insel, 1920. 225 x 136 mm. —Below: Uli Münzel: *Hermann Hesse und die Schweiz.* Bern: Huber, 1986. 205 x 125 mm. Designed by Max Caflisch.)

Different approaches to the opening of a chapter or section. (Above: Alois Riklin: *Verantwortung des Akademikers.* St.Gallen: VGS Verlagsgemeinschaft, 1987. 215 x 135 mm.—Below: Adalbert Stifter: *Der Waldgänger.* Basel: Birkhäuser, 1944. 172 x 105 mm. Designed by Jan Tschichold.—P. 51 above: Hervé Guibert: *Dem Freund, der mir das Leben nicht gerettet hat.* Reinbek: Rowohlt, 1991. 205 x 125 mm.—Middle: Mervyn Peake: *Gormenghast. Der junge Titus.* Stuttgart: Klett-Cotta, 1982. 200 x 125 mm. Designed by Heinz Edelmann.—Below: Hubert Mania: *Scintilla Seelenfunke.* Reinbek: Rowohlt, 1987. 190 x 115 mm.)

20

Als sich im Oktober '83 nach meiner Rückkehr aus Mexiko jener Abszeß tief in meinem Hals öffnet, weiß ich nicht mehr, an welchen Arzt ich mich wenden soll, Doktor Nocourt behauptet, er mache keine Hausbesuche, Doktor Lévy ist tot, und es kommt mittlerweile weder in Frage, Doktor Aron anzusprechen, seit die Geschichte mit der Dysmorphophobie, noch Doktor Lérisson, der mich nur unter einem Berg von Kapseln ersticken würde. Der junge Vertreter von Doktor Nocourt kommen lassen, der mir Antibiotika verschrieben hat, die in den drei, vier Tagen, seit ich sie einnehme, nicht die geringste Besserung bewirken, der Abszeß breitet sich aus, ich kann nicht mehr schlucken, einen entsetzlichen Schmerzen zu haben, ich esse so gut wie nichts mehr, außer der weichgekochten Nahrung, die mir Gustave, der vorübergehend in Paris ist, täglich vorbeibringt. Jules ist nicht abkömmlich: Kaum hatte er sich von seinem Fieber erholt, da übernahm er eine Arbeit in einer Theaterproduktion, die ihn stark beansprucht. Wegen dieser offenen Wunde, die mir den Hals zerfrißt, beginnt mich der Gedanke an die alte Nutte auf der Tanzfläche des Bombay in Mexiko zu verfolgen, eines perfekten Doubles meiner italienischen Schauspielerin, welche sich in mich verknallt hatte und im selben Jahr geboren war wie meine Mutter, die mir unvermittelt die Zunge tief in den Hals gestopft hatte wie eine närrische Natter, während sie sich an mich preßte, auf der leuchtenden Tanzfläche des Bombay, wohin mich der

amerikanische Produzent geschleppt hatte, um einen Trupp Nutten aufzusammeln, die einen Verfilmung von *Unter dem Vulkan* auftreten sollten, einem der Lieblingsromane Muzils, der mir vor meiner Abreise sein vergilbtes, abgestoßenes Exemplar geliehen hatte. Die Nutten, von den jüngsten bis zu den ältesten, marschierten an dem Tisch ihres Chefs, Mala Facia, vorbei, um mich aus der Nähe zu sehen und mich zu berühren, denn ich bin blond. Sie preßten sich lachend an mich, oder auch schmachtend, wie es diese Nutte tat, die stark nach Schminke roch, die mir auf halluzinatorische Weise vorkam wie die Reinkarnation der italienischen Schauspielerin, welche mich geliebt und mir ihre Lippen hingehalten hatte, wie sie mir zuflüsterten, mit würden sie es in einem der Verschläge auf der Etage umsonst treiben, denn ich bin blond. Die Regierung hatte kürzlich die althergebrachten Bordelle geschlossen, mit ihren Patios, in denen das Fleisch aufmarschierte, und ihren dunklen, von Zellen gesäumten Korridoren, die aus der Nische am Ende mit der strahlenden Jungfrau der Barmherzigkeit beleuchtet wurden. Diese verbarrikadierten, von der Polizei bewachten Etablissements waren eilends durch große Dancings nach amerikanischem Vorbild ersetzt worden. Einige Tage zuvor war ich unglücklicherweise in die Homosexuellenbar gegangen, die mir Jules' mexikanischer Freund genannt hatte, und die Jungen waren ebenso vor mir Schlange gestanden, um mich zu mustern, und die Kühnsten befühlten mich wie einen Talisman. Die alte Nutte hatte den Schritt, den ich der italienischen Schauspielerin verwehrt hatte, getan, sie hatte mir ohne jede Vorwarnung ihre Zunge tief in den Hals gestopft, und Tausende von Kilometern weiter kam mir ihr Kuß jedesmal in den Sinn, wenn ich den Schmerz des Abszesses spürte, der sich immer tiefer bohrte wie die Spitze eines weißglühenden Eisens. Die

58 59

«Oh, so, so. Du bringst also Seine Lordschaft. Du willst also hereinkommen, oder? Mit Seiner Lordschaft.» Einen Moment lang herrschte Stille. «Wozu? Warum hast du ihn hergebracht?»

«Euch zu sehen, Mylady», antwortete Nannie Slagg. «Er ist jetzt gebadet.»

Lady Groan lehnte sich noch weiter in die Kissen zurück. «Oh, du meinst den neuen?» murmelte sie.

«Kann ich hereinkommen?» rief Nannie Slagg.

«Schnell also. Schnell. Hör auf, an meiner Tür zu kratzen. Worauf wartest du?»

Ein Rütteln an der Türklinke ließ die Vögel auf der eisernen Bettstange erstarren, und als sich die Tür öffnete, flogen sie alle in die Luft und erzwangen sich, einer nach dem anderen, den Weg durch die bitteren Blätter im kleinen Fenster.

EIN GOLDRING FÜR TITUS

Nannie Slagg trat ein, auf den Armen den Erben der Meilen bröckelnder Steine und Mörtel; von Pulverturm und brackigem Burggraben; von kantigem Bergen und mattgrünem Fluß, in dem er zwölf Jahre später den scheußlichen Fischen seines Erbes angeln würde.

Sie trug das Kind zum Bett und drehte das kleine Gesicht der Mutter zu; diese blickte einfach durch es hindurch und sagte:

«Wo ist dieser Arzt? Wo ist Prunesquallor? Leg das Kind hin und mach die Tür auf.»

Mrs. Slagg gehorchte, und als sie Lady Groan den Rücken kehrte, suchte sie diese nach vorn und beäugte das Kind. Ihre nen Augen waren schläfrig verschleiert, und das Kerzenlicht umspielte den kahlen Kopf und formte den Schädel mit schwankenden Schatten.

«Hm», sagte Lady Groan. «Und was soll ich mit ihm anfangen?»

Nannie Slagg, sehr alt und grau mit rotgeränderten Augen und begrenzter Intelligenz starrte Ihre Ladyschaft leer an.

«Er ist gebadet», sagte sie dann. «Gerade eben. Das kleine Herzchen.»

«Und sonst?» fragte Lady Groan.

Die alte Kinderfrau hob geschickt das Kind auf und begann es, anstelle einer Antwort, sanft zu wiegen.

«Ist Prunesquallor da?» wiederholte Lady Groan.

«Unten», flüsterte Nannie und deutete mit einem kleinen runzligen Finger auf den Boden. «U-unten, ja, ich glaube, er ist immer noch unten und trinkt in der Beiküche einen Punsch. Oh, meine Güte, dieses kleine Ding.»

Die letzte Bemerkung bezog sich offenbar auf Titus und nicht auf Doktor Prunesquallor. Lady Groan richtete sich im Bett auf, blickte entschlossen auf die offenstehende Tür und brüllte mit ihrer tiefsten und lautesten Stimme: «SQUALLOR!»

Das Wort echote durch die Flure und die Treppe hinab und kroch unter der Tür her über den schwarzen Teppich in der Beiküche, und es gelang ihm gerade noch, nachdem es ein Körper des Doktors emporgeklettert war, gleichzeitig den Weg in beide Ohren zu finden, in zwar entschieden, wenn auch unhörbarer Form. Aber wenn es auch gemildert ankam, so brachte es doch Doktor Prunesquallor unverzüglich auf die Beine. Die Fischaugen schwammen einmal rund um die Gläser, ehe es oben stehenblieben, was ihm den Ausdruck eines phantastischen Märtyrers verlieh. Er kämmte mit den langen und ungeheuer feingliedrigen Fingern durch die wuscheligen grauen Haare, trank sein Glas Punsch in einem Zug aus und ging, kleine Tröpfchen des Getränks von der Weste schnippend, zur Tür.

Ehe er in ihrem Zimmer anlangte, hatte er die erwartete Unterhaltung zu proben versucht, und sein nicht unterdrückbares Lachen betonte jeden zweiten Satz, wie immer dessen Bedeutung auch war.

«Mylady», sagte er, als er an der Tür angelangt war und der Gräfin und Mrs. Slagg, ehe er eintrat, nichts zeigte als den Kopf, der neben dem Türpfosten wie abgehauen wirkte. «Mylady, ha, ha, ha, he. Ich habe Ihre Stimme unten gehört, als ich . . .»

«Gesüffelt habe», ergänzte Lady Groan.

«Ha, ha – wie recht Sie haben, wie sehr Sie Recht haben, ha, ha, ha, wie Sie sehr richtig und anschaulich sagen – gesüffelt. Runter kam sie, direkt runter.»

58 59

SATVIESZAITUNG

Die Erde war auf ihrer Rotationsbahn um die Sonne ein gutes Stück vorangekommen, so daß deren Strahlen nur noch seitwärts auf die verglaste Ostseite des Sanitätszimmers trafen. Das Gespräch mit dem Arzt und dem Chef der Deponie hatte Schlehnagel erschöpft. Sie hatten ihm den Wunsch erfüllt, allein zu sein mit einem prall gefüllten Presseordner und den Jahrbüchern der Gesellschaft für Strahlen- und Umweltforschung.

Die dunklen Vorhänge vor den Fenstern waren beiseite gezogen worden. Schlehnagel hatte sich im Bett aufgerichtet und den Aktenordner mit der Aufschrift «Pressematerial zum Fall Miroslavić/Schlehnagel» aufgeschlagen.

Der erste Bericht stammte aus dem Wolfenbütteler Lokalteil der Braunschweiger Zeitung. Unter der Überschrift «Im Berg verirrt» war – laut Bildnachweis – die Reproduktion eines GSF-Videobildes abgedruckt, das ihn und Sandra im Profil vor der Statue der heiligen Barbara zeigte, daneben die unbekümmert forsche Frage: «Wird sie ihnen wieder den Weg hinauf ans Tageslicht weisen?» Der Artikel selbst war moderat abgefaßt. In knappen Sätzen spiegelten Zahlen, Uhrzeiten und Kurzbiographien der Vermißten die gedämpft fröhliche Zuversicht des Reporters wider, man werde in den frühen Morgenstunden alle Winkel des Bergwerks abgesucht haben. Ein zweites Foto zeigte die Stadträte vor dem Förderturm, die mit gebührendem Ernst und

mit Sorgenfalten auf der Stirn in die Kamera blickten. Den Spruch «Glück auf» an der Mauer des Maschinenhauses konnte man gerade noch erkennen. Im Vordergrund des Bildes ein Polizeihauptkommissar identifizierter Hüne, ein zerknittertes Stück Papier in der Hand haltend. Als Fundstelle war der Eingang im Carnalligestein auf der 750-meter-Sohle angegeben.

In der nächsten Ausgabe der gleichen Zeitung ein Interview mit dem Leiter der Deponie zu den Andeutungen im Leitartikel eines lokalen Konkurrenzblattes, es könne sich bei den angeblichen Journalisten um Saboteure gehandelt haben. Nach Informationen der Polizei nämlich sei das gefundene Papier die äußerst präzise Grundrißzeichnung der 750-meter-Sohle, mit deren Hilfe sie womöglich nach einem geeigneten Versteck für eine Zeitbombe gesucht hätten. Die Projektion dieses Bergwerksausschnitts auf das eingezeichnete «Gauß-Krüger-Netz» verrate die professionelle logistische Vorbereitung eines Anschlags.

Als Schlehnagel das Wort «Zeitbombe» las, mußte er lächeln. Dann die Beschwichtigungen des Deponieleiters. Es ginge jetzt vorrangig um die Rettung zweier Menschenleben und erst in zweiter Linie um die Bedeutung des Bergwerks als potentieller Sabotageort. Wohl wolle man jegliche Gefahr von der Atommülldeponie abwenden, keinesfalls aber durch vage Verdächtigungen vorschnelle Urteile fällen. Vor allem aber wolle man es vermeiden, durch derart sensationsheischende Veröffentlichungen ins Gerede zu kommen.

Als nächstes war ein Ausriß aus dem Berliner Tagesspiegel abgeheftet, der etwas von den geheimen Befürchtungen der Deponieleitung ahnen ließ. Die Zeitung spekulierte über den Rücktritt des Chefs des Zehlendorfer Polizeire-

250 251

Books of poetry

Everything about handleability and effortless readability that applies to novels, short stories and similar literature, should also be followed for poetry books. Making the book up into pages, however, poses more difficult problems. Usually these can only be solved by letting the space between title and poem vary, within reasonable boundaries: i.e. as imperceptibly as possible. Poems cannot be ranged automatically from the left edge of the text area, and their position has to be defined in some other way. Balanced double-page spreads are achieved by placing the poems, individually or in groups, so that their central vertical axis (found visually) runs up the centre of the text area. This pays off especially with poems that have very different line lengths. Line-breaks, indents, line space, lines that begin with capitals or with lowercase will be stipulated by the author and respected by the typographer.

A poetry book with work by different writers, set entirely in the same type size, with the titles shown just by extra space and ranged to the left. Authors' names are centred at the top of the page, emphasized by a thick rule below that extends to the length of the name. See also pp. 134–5. (Richard Butz & Christian Mägerle [ed.]: *SchreibwerkStadt St.Gallen, Momentaufnahme Lyrik*. St.Gallen: VGS Verlagsgemeinschaft, 1984. 225 x 135 mm.)

gäbe es nicht

gäbe es nicht
und tausend worte würden
rufen tosen schrein
gäbe es nicht
horizonte für alles
was immer ist

ach liebe
ach schmerzen
ach sterbend lied 31

senkten
tausend sonnen
die herzen tiefblau in den
see der sehnsucht

sprengten
unbekannte leise weisen
die viel zu kleine
harte brust

Ein Trost

Ein Trost die schönen Tage
man fährt aus vor die Stadt
in einen Park, man sagt
wenig, legt sich in die
Sonne, guckt Mädchen nach
starrt ins Gras und wird
dabei elendsmüde
und in der roten Abendluft
erbarmt sich der Schatten:
man trinkt Bier, man plaudert,
man plärrt nicht und hat
seinen Abgang nicht zu
planen und geht dann spät
in ein Haus zurück.

34

Above: title on the verso, poem and page number on the recto, title and page number (in Gill Sans medium) at the same height, but sinking by one line with each spread, while the poem (in Gill Sans light) is freely placed both horizontally and vertically on the page. Refined and very poetic. (Kathrin Fischer: *Nachtflügge*. Zollikon: Kranich, 1994. 240 x 150 mm. Designed by Kaspar Mühlemann.)—
Below: a book of distinctively written lyrics can be designed with a bold sanserif, provided that the poems are positioned satisfactorily and the lines have enough space between them. (Stephan Pfäffli: *Butterkekse*. Frauenfeld: Waldgut, 1991. 210 x 135 mm. Illustrated by Patricia Büttiker, designed by Atelier Bodoni.)

Play scripts

Classic drama and contemporary plays that follow classical models
in their structure need to be treated differently from experimental
plays. The latter are material for what Willberg has called 'staged'
typography. In each case—whether it is the typography of classical
drama or of unconventional 'staged' typography—clarity must be
maintained: by meaningful and reticent typographic means in the
one, by an unambiguous sequence of reading in the other.

From one of the most important works
of a great typographer: Shakespeare's
Tempest, set in two columns, with line
numbering and notes. (William Shake-
speare: *The complete works.* London: Allen
Lane, 1969. 246 x 180 mm. Designed by
Hans Schmoller.)

On this subject, see: Willberg: *40 Jahre
Buchkunst*, p. 63.

Above: play typography of the greatest
clarity, requiring minimum space. (Wil-
liam Shakespeare: *Love's labour's lost*. Har-
mondsworth: Penguin Books, 1953. 180 x
110 mm. Designed by Jan Tschichold.)
Below: a theatre piece for two women

and an intercom voice. Unusual, but a
very clear if relatively spacious solution.
(Franz Hohler: *Die dritte Kolonne*. Weinfel-
den: Pro Mente Sana, 1984. 254 x 127 mm.
Designed by Hanspeter Schneider, Arthur
Landheer, Ngo Van Da.)

The Bible

The Bible as paperback or as a family Bible; the Bible for the pulpit
or indeed for the person reading the lesson from the lectern. The
Bible in selected passages for educational reading, or for the theo-
logically interested: with detailed chapter headings, verse numbers
and cross-references. One book and many different requirements: for
reading aloud in church ceremonies, for private devotion (at a table
or relaxing in an armchair), for study, for the hands and eyes of chil-
dren. A book that takes many forms—typographically speaking too!

Two pocket Bibles with differently ar-
ranged references, a house Bible and a
lectern Bible. (Above: *The Holy Bible*
['Cambridge Compact Bible']. Cam-
bridge: Cambridge University Press, n.d.,
142 x 105 mm.—Below: *Die Bibel* ['Perlbi-
bel']. Stuttgart: Bibelanstalt, 1967. 148 x

95 mm. Designed by Max Caflisch.—
P. 57 above: *Die Bibel* [lectern Bible]. Wit-
ten: Bibelanstalt; Berlin: Bibelhaus, 1968.
288 x 188 mm. Designed by Max Ca-
flisch.—Below: *Die Bibel* [house Bible].
Stuttgart: Bibelgesellschaft, 1985. 214 x
140 mm.)

1. MOSE 4. 5 **12**

zu schwer, als daß ich sie tragen könnte. [14]Siehe, du treibst mich heute vom Acker, und ich muß mich vor deinem Angesicht verbergen und muß unstet und flüchtig sein auf Erden. Und wer mich findet, wird mich erschlagen. [15]Aber der HERR sprach zu ihm: Nein, sondern wer Kain totschlägt, das soll siebenfältig gerächt werden. Und der HERR machte ein Zeichen an Kain, daß ihn niemand erschlüge, der ihn fände. [16]So ging Kain hinweg von dem Angesicht des HERRN und wohnte im Lande Nod, jenseits von Eden gegen Osten.

Kains Nachkommen

[17]Und Kain erkannte sein Weib; die ward schwanger und gebar den Henoch. Und er baute eine Stadt, die nannte er nach seines Sohnes Namen Henoch. [18]Henoch aber zeugte Irad, Irad zeugte Mahujaël, Mahujaël zeugte Methuschaël, Methuschaël zeugte Lamech. [19]Lamech aber nahm zwei Frauen, eine hieß Ada, die andere Zilla. [20]Und Ada gebar Jabal; von dem sind hergekommen, die in Zelten wohnen und Vieh halten. [21]Und sein Bruder hieß Jubal; von dem sind hergekommen alle Zither- und Flötenspieler. [22]Zilla aber gebar auch, nämlich den Tubal-Kain, von dem sind hergekommen alle Erz- und Eisenschmiede. Und die Schwester des Tubal-Kain war Naëma.

[23]Und Lamech sprach zu seinen Frauen: Ada und Zilla, höret meine Rede, ihr Weiber Lamechs, merkt auf, was ich sage: Einen Mann erschlug ich für meine Wunde und einen Jüngling für meine Beule. [24]Kain soll siebenmal gerächt werden, aber Lamech siebenundsiebzigmal.

Seth und Enosch

[25]Adam erkannte abermals sein Weib, und sie gebar einen Sohn, den nannte sie Seth; denn Gott hat mir, sprach sie, einen andern Sohn gegeben für Abel, den Kain erschlagen hat. [26]Und Seth zeugte auch einen Sohn und nannte ihn Enosch. Zu der Zeit fing man an, den Namen des HERRN anzurufen.

Geschlechtsregister von Adam bis Noah

5 Dies ist das Buch von Adams Geschlecht. Als Gott den Menschen schuf, machte er ihn nach dem Bilde Gottes [2]und schuf sie

als Mann und Weib und segnete sie und gab ihnen den Namen »Mensch« zur Zeit, da sie geschaffen wurden.

[3]Und Adam war 130 Jahre alt und zeugte einen Sohn, ihm gleich und nach seinem Bilde, und nannte ihn Seth; [4]und lebte danach 800 Jahre und zeugte Söhne und Töchter, [5]daß sein ganzes Alter ward 930 Jahre, und starb.

[6]Seth war 105 Jahre alt und zeugte Enosch [7]und lebte danach 807 Jahre und zeugte Söhne und Töchter, [8]daß sein ganzes Alter ward 912 Jahre, und starb.

[9]Enosch war 90 Jahre alt und zeugte Kenan [10]und lebte danach 815 Jahre und zeugte Söhne und Töchter, [11]daß sein ganzes Alter ward 905 Jahre, und starb.

[12]Kenan war 70 Jahre alt und zeugte Mahalalel [13]und lebte danach 840 Jahre und zeugte Söhne und Töchter, [14]daß sein ganzes Alter ward 910 Jahre, und starb.

[15]Mahalalel war 65 Jahre alt und zeugte Jared [16]und lebte danach 830 Jahre und zeugte Söhne und Töchter, [17]daß sein ganzes Alter ward 895 Jahre, und starb.

[18]Jared war 162 Jahre alt und zeugte Henoch [19]und lebte danach 800 Jahre und zeugte Söhne und Töchter, [20]daß sein ganzes Alter ward 962 Jahre, und starb.

[21]Henoch war 65 Jahre alt und zeugte Methuschelach. [22]Und Henoch wandelte mit Gott. Und nachdem er Methuschelach gezeugt hatte, lebte er 300 Jahre und zeugte Söhne und Töchter, [23]daß sein ganzes Alter ward 365 Jahre. [24]Und weil er mit Gott wandelte, nahm ihn Gott hinweg, und er ward nicht mehr gesehen.

[25]Methuschelach war 187 Jahre alt und zeugte Lamech [26]und lebte danach 782 Jahre und zeugte Söhne und Töchter, [27]daß sein ganzes Alter ward 969 Jahre, und starb.

[28]Lamech war 182 Jahre alt und zeugte einen Sohn [29]und nannte ihn Noah und sprach: Der wird uns trösten in unserer Mühe und Arbeit auf dem Acker, den der HERR verflucht hat. [30]Danach lebte er 595 Jahre und zeugte Söhne und Töchter, [31]daß sein ganzes Alter ward 777 Jahre, und starb.

[32]Noah war 500 Jahre alt und zeugte Sem, Ham und Japheth.

13

Gottessöhne und Menschentöchter

6 Als aber die Menschen sich zu mehren begannen auf Erden und ihnen Töchter geboren wurden, [2]da sahen die Gottessöhne, wie schön die Töchter der Menschen waren, und nahmen sich zu Frauen, welche sie wollten. [3]Da sprach der HERR: Mein Geist soll nicht immerdar im Menschen walten, denn auch der Mensch ist Fleisch. Ich will ihm als Lebenszeit geben hundertundzwanzig Jahre. [4]Zu der Zeit und auch später noch, als die Gottessöhne zu den Töchtern der Menschen eingingen und diese ihnen Kinder gebaren, wurden daraus die Riesen auf Erden. Das sind die Helden der Vorzeit, die hochberühmten.

Ankündigung der Sintflut. Noahs Erwählung. Bau der Arche

[5]Als aber der HERR sah, daß der Menschen Bosheit groß war auf Erden und alles Dichten und Trachten ihres Herzens nur böse war immerdar, [6]da reute es ihn, daß er die Menschen gemacht hatte auf Erden, und es bekümmerte ihn in seinem Herzen, [7]und er sprach: Ich will die Menschen, die ich geschaffen habe, vertilgen von der Erde, vom Menschen an bis hin zum Vieh und bis zum Gewürm und bis zu den Vögeln unter dem Himmel; denn es reut mich, daß ich sie gemacht habe. [8]Aber Noah fand Gnade vor dem HERRN.

[9]Dies ist die Geschichte von Noahs Geschlecht. Noah war ein frommer Mann und ohne Tadel zu seinen Zeiten; er wandelte mit Gott. [10]Und er zeugte drei Söhne: Sem, Ham und Japheth. [11]Aber die Erde war verderbt vor Gottes Augen und voller Frevel. [12]Da sah Gott auf die Erde, und siehe, sie war verderbt; denn alles Fleisch hatte seinen Weg verderbt auf Erden. [13]Da sprach Gott zu Noah: Das Ende alles Fleisches ist bei mir beschlossen, denn die Erde ist voller Frevel von ihnen; und siehe, ich will sie verderben mit der Erde. [14]Mache dir einen Kasten von Tannenholz und mache Kammern darin und verpiche ihn mit Pech innen und außen. [15]Und mache ihn so: Dreihundert Ellen sei die Länge, fünfzig Ellen die Breite und dreißig Ellen die Höhe. [16]Ein Fenster sollst du daran machen obenan, eine Elle groß. Die Tür sollst du mitten in seine Seite setzen. Und er soll drei Stockwerke haben, eines unten, das zwei-

1. MOSE 6. 7

te in der Mitte, das dritte oben. [17]Denn siehe, ich will eine Sintflut kommen lassen auf Erden, zu verderben alles Fleisch, darin Odem des Lebens ist, unter dem Himmel. Alles, was auf Erden ist, soll untergehen. [18]Aber mit dir will ich meinen Bund aufrichten, und du sollst in die Arche gehen mit deinen Söhnen, mit deiner Frau und mit den Frauen deiner Söhne. [19]Und du sollst in die Arche bringen von allen Tieren, von allem Fleisch, je ein Paar, Männchen und Weibchen, daß sie leben bleiben mit dir. [20]Von den Vögeln nach ihrer Art, von dem Vieh nach seiner Art und von allem Gewürm auf Erden nach seiner Art: von diesen allen soll je ein Paar zu dir hineingehen, daß sie leben bleiben. [21]Und du sollst dir von jeder Speise nehmen, die gegessen wird, und sollst sie bei dir sammeln, daß sie dir und ihnen zur Nahrung diene. [22]Und Noah tat alles, was ihm Gott gebot.

Die Sintflut

7 Und der HERR sprach zu Noah: Geh in die Arche, du und dein ganzes Haus; denn dich habe ich gerecht erfunden vor mir zu dieser Zeit. [2]Von allen reinen Tieren nimm zu dir je sieben, das Männchen und sein Weibchen, von den unreinen Tieren aber je ein Paar, das Männchen und sein Weibchen. [3]Desgleichen von den Vögeln unter dem Himmel je sieben, das Männchen und sein Weibchen, um das Leben zu erhalten auf dem ganzen Erdboden. [4]Denn von heute an in sieben Tagen will ich regnen lassen auf Erden vierzig Tage und vierzig Nächte und vertilgen von dem Erdboden alles Lebendige, das ich gemacht habe. [5]Und Noah tat alles, was ihm der HERR gebot. [6]Er war aber sechshundert Jahre alt, als die Sintflut auf Erden kam. [7]Und er ging in die Arche mit seinen Söhnen, seiner Frau und den Frauen seiner Söhne vor den Wassern der Sintflut. [8]Von den reinen Tieren und von den unreinen, von den Vögeln und von allem Gewürm auf Erden [9]gingen sie zu ihm in die Arche paarweise, je ein Männchen und Weibchen, wie ihm Gott geboten hatte.

[10]Und als die sieben Tage vergangen waren, kamen die Wasser der Sintflut auf Erden. [11]In dem sechshundertsten Lebensjahr Noahs am siebzehnten Tag des zweiten Monats, an diesem Tag brachen alle Brunnen

740 **JEREMIA 20. 21**

fallen und nicht gewinnen, die müssen ganz zuschanden werden, weil es ihnen nicht gelingt. Ewig wird ihre Schande sein und nie vergessen werden. [12]Und nun, HERR Zebaoth, der du die Gerechten prüfst, Nieren und Herz durchschaust: »Laß mich deine Vergeltung an ihnen sehen, denn ich habe dir meine Sache befohlen.« ◦ *Kap. 11,20* [13]Singet dem HERRN, rühmet den HERRN, der des Armen Leben aus den Händen der Boshaften errettet!

[14]Verflucht sei der Tag, an dem ich geboren bin; der Tag soll ungesegnet sein, an dem mich meine Mutter geboren hat! [15]Verflucht sei, der meinem Vater gute Botschaft brachte und sprach: »Du hast einen Sohn«, so daß er ihn fröhlich machte! [16]Der Mann sei wie die Städte, die der HERR vernichtet hat ohne Erbarmen. Am Morgen soll er Wehklage hören und am Mittag Kriegsgeschrei, ◦ *1.Mose 19,24.25* [17]weil er mich nicht getötet hat im Mutterleibe, so daß meine Mutter mein Grab geworden und ihr Leib ewig schwanger geblieben wäre! [18]Warum bin ich doch aus dem Mutterleib hervorgekommen, wenn ich nur Jammer und Herzeleid sehen muß und meine Tage in Schmach zubringe!

Jeremia kündigt Zedekia die Zerstörung Jerusalems an

21 Dies ist das Wort, das vom HERRN geschah zu Jeremia, als der König Zedekia zu ihm sandte Paschhur, den Sohn Malkijas, und Zefanja, den Sohn Maasejas, den Priester, und ihm sagen ließ: [2]Befrage doch den HERRN für uns; denn Nebukadnezar, der König von Babel, führt Krieg gegen uns. Vielleicht tut der HERR doch an uns sein Wunder tun wie so manches Mal, damit jener von uns abzieht. [3]Jeremia sprach zu ihnen: So sagt zu Zedekia: [4]So spricht der HERR, der Gott Israels: Siehe, ich will euch zum Rückzug zwingen samt euren Waffen, die ihr in euren Händen habt und mit denen ihr kämpft gegen den König von Babel und gegen die Chaldäer, die euch draußen vor der Mauer

belagern, und will euch versammeln mitten in dieser Stadt. [5]Und ich selbst will wider euch streiten mit ausgestreckter Hand, mit starkem Arm, mit Zorn und Grimm und ohne Erbarmen [6]und will die Bürger dieser Stadt schlagen, Menschen und Vieh, daß sie sterben sollen durch eine große Pest. [7]Und danach, spricht der HERR, will ich Zedekia, den König von Juda, samt seinen Großen und dem Volk, das in dieser Stadt von Pest, Schwert und Hunger übriggelassen wird, in die Hände Nebukadnezars, des Königs von Babel, geben und in die Hände ihrer Feinde und in die Hände derer, die ihnen nach dem Leben trachten. Er wird sie mit der Schärfe des Schwerts schlagen schonungslos, ohne Gnade und Erbarmen. [8]Und du diesem Volk sage: So spricht der HERR: Siehe, ich lege euch vor den Weg zum Leben und den Weg zum Tode. ◦ *5.Mose 30,15* [9]Wer in dieser Stadt bleibt, der wird sterben müssen durch Schwert, Hunger und Pest; wer sich aber hinausbegibt und überläuft zu den Chaldäern, die euch belagern, der soll am Leben bleiben und soll sein Leben als Beute haben. [10]Denn ich habe mein Angesicht gegen diese Stadt gerichtet zum Unheil und nicht zum Heil, spricht der HERR. Sie soll dem König von Babel übergeben werden, daß er sie mit Feuer verbrenne. ◦ *Kap. 34,2* [11]Und zum Hause des Königs von Juda sage: Hört des HERRN Wort, [12]ihr vom Hause David! So spricht der HERR: Haltet alle Morgen gerechtes Gericht und errettet den Bedrückten aus des Frevlers Hand, auf daß nicht ˚mein Grimm ausfahre wie Feuer und brenne, weil jemand löschen kann, um eurer bösen Taten willen. ◦ *Kap. 22,3 ∘ Kap. 7,20* [13]Siehe, ich will über den Toten und grünet euch nicht um euch, so spricht der HERR, die ihr sagt: Wer will uns überfallen oder in unsere Wohnung kommen? [14]Ich will euch heimsuchen, spricht der HERR, nach der Frucht eures Tuns; ˚ich will ein Feuer in ihrem Wald anzünden, das soll alles umher verzehren. ◦ *Gal. 6,7 ∘ Hes. 21,3*

JEREMIA 22 **741**

Worte über die Könige Schallum (Joahas), Jojakim und Konja (Jojachin)

22 So spricht der HERR: Geh hinab in das Haus des Königs von Juda und rede dort dies Wort [2]und sprich: Höre des HERRN Wort, du König von Juda, der du auf dem Thron Davids sitzest, du und deine Großen und dein Volk, die durch diese Tore hineingehen. [3]So spricht der HERR: Schaffet Recht und Gerechtigkeit und errettet den Bedrückten von des Frevlers Hand und bedrängt nicht die Fremdlinge, Waisen und Witwen und tut niemand Gewalt an und vergießt nicht unschuldiges Blut an dieser Stätte. ◦ *Kap. 21,12* [4]Werdet ihr das tun, so ˚sollen durch die Tore dieses Hauses einziehen Könige, die auf Davids Thron sitzen, und fahren mit Wagen und Rossen samt ihren Großen und ihrem Volk. ◦ *Kap. 17,25* [5]Werdet ihr aber diesen Worten nicht gehorchen, so habe ich bei mir selbst geschworen, spricht der HERR, dies Haus soll zerstört werden. ◦ *1.Kön. 9,8* [6]Denn so spricht der HERR über dem Hause des Königs von Juda: Ein Gilead warst du mir, ein Gipfel im Libanon, - was gilt's? Ich will dich zur Wüste, zu Städten ohne Einwohner machen! [7]Denn ich habe Verderber wider dich bestellt, einen jeden mit seinen Waffen; die sollen deine auserwählten Zedern umhauen und ins Feuer werfen. [8]Da werden viele Völker an dieser Stadt vorüberziehen und zueinander sagen: Warum hat der HERR an dieser großen Stadt so gehandelt? [9]Und man wird antworten: Weil sie den Bund des HERRN, ihres Gottes, verlassen und andere Götter angebetet und ihnen gedient haben.

[10]Weinet nicht über den Toten und grämet euch nicht um ihn; weinet aber über den, der fortgezogen ist; denn er wird nicht wiederkommen und sein Vaterland nicht wiedersehen. ◦ *(10-12) 2.Kön. 23,34* [11]Denn so spricht der HERR über ˚Schallum, den Sohn Josias, den König von Juda, der König wurde an seines Vaters Josia Statt: Der von dieser Stätte fortgezogen ist, wird nicht wieder herkommen, ◦ *1.Chr. 3,15 ∘ 2.Chr. 36,1*

[12]sondern muß sterben an dem Ort, wohin er gefangen geführt ist, und wird dies Land nicht mehr sehen. [13]Weh dem, der ˚sein Haus mit Sünde baut und seine Gemächer mit Unrecht, der seinen Nächsten umsonst arbeiten läßt und ˚gibt ihm seinen Lohn nicht ◦ *(13-19) 2.Kön. 24,1-4 ∘ 3.Mose 19,13* [14]und denkt: »Wohlan, ich will mir ein großes Haus bauen und weite Gemächer«, und läßt sich Fenster ausbrechen und mit Zedern täfeln und rot malen. [15]Meinst du, du seiest König, weil du mit Zedern prangst? Hat dein Vater nicht auch gegessen und getrunken und doch dennoch auf Recht und Gerechtigkeit, und es ging ihm gut. ◦ *Kap. 21,12* [16]Er half dem Elenden und Armen zum Recht, und es ging ihm gut. Heißt dies nicht, mich recht erkennen? spricht der HERR. [17]Aber deine Augen und dein Herz auf nichts anderes aus als auf unrechten Gewinn und darauf, unschuldig Blut zu vergießen, zu freveln und zu unterdrücken. [18]Darum spricht der HERR über ˚Jojakim, den Sohn Josias, den König von Juda: Man wird ihn nicht beklagen: »Ach, Bruder! Ach, Schwester!« Man wird ihn nicht beklagen: »Ach, Herr! Ach, Edler!« ◦ *2.Kön. 23,34* [19]Er soll wie ein Esel begraben werden, fortgeschleift und ˚hinausgeworfen vor die Tore Jerusalems. ◦ *Kap. 36,30* [20]Geh hinauf auf den Libanon und schreie und laß deine Klage hören in Basan und schreie vom Abarim her; denn alle deine Liebhaber sind zunichte gemacht! [21]Ich habe dir's vorher gesagt, als es noch gut um dich stand; aber du sprachst: »Ich will nicht hören.« So hast du es dein Leben lang getan, daß du meiner Stimme nicht gehorchtest. [22]Alle deine Hirten weidet der Sturmwind, und deine Liebhaber müssen gefangen weggeführt werden; da mußt du dann zuschanden und zu Spott werden um aller deiner Bosheit willen. [23]Die jetzt auf dem Libanon wohnst und in Zedern nistest, wie wirst du stöhnen, wenn dir Schmerzen und Wehen kommen werden wie einer Kindsbärin!

[24]So wahr ich lebe, spricht der HERR:

Illustrated literature

To bring text and image into harmony is for the book designer a delightful but difficult exercise. For an illustrator to be his own typographer, for a typographer to be his own illustrator (and that in such a case both talents convince equally!), for image and text to be conceived and coordinated as one, and take form in the hands of the same designer: this ideal is hardly ever encountered. So then the typography usually has to fit in with the illustrations; rarely the other way round. The best one can hope for is a fruitful collaboration between illustrator and typographer. However outstanding the illustrations may be artistically, if they do not relate successfully to the typography then they are not more than admittedly good illustrations in a book that is, as a whole, a mistake.

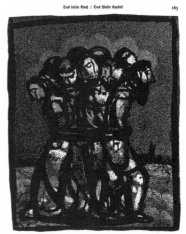

Illustrations and text can relate to each other quite differently: through harmony or through contrast, in tonal value, size, position. (Above: Hans Jakob Christoph von Grimmelshausen: *Der abenteuerliche Simplicius Simplicissimus.* Zurich: Büchergilde Gutenberg, 1945. 248 x 175 mm. Illustrated by Max Hunziker, designed by Hans Vollenweider.—P. 59 above: Herman Melville: *Kikeriki.* Hamburg: Maximilian-Gesellschaft, 1959. 232 x 145 mm. Illustrated and designed by Otto Rohse.—Below: Christian Reuter: *Schelmuffski.* Berlin: Aufbau, 1954. 204 x 123 mm. Illustrated and designed by Werner Klemke.)

Er gab seiner Anerkennung auf ruhige, stolze, aber nicht unangenehme Art Ausdruck und wurde mit dem Essen rasch zu seiner und meiner Zufriedenheit fertig. Freude machte es mir, zu sehen, wie er seinen Becher Cider männlich hinuntergoß. Ich behandelte ihn ehrenvoll. Wenn ich ihn wegen der Arbeit an seinem Bock ansprach, tat ich es auf eine behutsam respektvolle, ehrerbietige Weise. Sein sonderbares Aussehen interessierte mich, und verblüfft von der bewundernswürdig intensiven Hingabe an seine Sägearbeit - für die meisten eine sehr ermüdende und unangenehme Beschäftigung - gedachte ich oft, von ihm herauszubekommen, wer er war, was für ein Leben er führte, wo er geboren und so weiter. Doch er war stumm. Er kam, um mein Holz zu sägen und mein Essen zu verzehren - wenn ich es für gut fand, ihm eins anzubieten - aber nicht zum Schwatzen. Zuerst nahm ich unter diesen Umständen sein mürrisches Schweigen etwas übel. Doch bei näherer Überlegung achtete ich ihn dafür nur um so höher, und das vermehrte meinen Respekt und die Ehrerbietung meines Benehmens ihm gegenüber. Ich stellte stillschweigend fest, dieser Mann müsse schwere Zeiten durchgemacht und viel böse Widerwärtigkeiten überwunden haben, ferner sei er erhabenen Gemüts und vom Geist Salomos, sehr still, anständig, nüchtern und, obwohl in Armut, nichtsdestoweniger als höchst achtbarer Mann. Manchmal bildete ich mir ein, er sei vielleicht sogar Kirchenältester oder Diakon irgend einer kleinen Landgemeinde. Am Ende, dachte ich, wäre es keine schlechte Idee, diesen ausgezeichneten Mann zum Präsidenten der Vereinigten Staaten zu machen. Er würde ein großer Reformator werden und alle Mißbräuche abschaffen.

Sein Name war Merrymusk. Was für ein fröhlicher Name für einen so wenig fröhlichen Gesellen, hatte ich oft gedacht. Ich fragte Leute, ob sie Merrymusk kennten, doch es dauerte eine Weile, bis ich viel über ihn erfuhr. Wie es schien, war er ein geborener Marylander und hatte lange in der Gegend hier herum gelebt. Ein unsteter Mann. Bis vor etwa zehn Jahren ein Tunichtgut, aber keineswegs Verbrecher. Ein Mann, der mit überraschender Nüchternheit einen Monat lang

26

schwer arbeiten und dann seinen ganzen Lohn in einer wilden Nacht verschleudern konnte. In seiner Jugend war er Seemann gewesen und war von seinem Schiff in Batavia weggelaufen, wo er das Fieber bekommen hatte und beinahe gestorben wäre. Doch er erholte sich, ging wieder zur See, kam heim, fand all seine Freunde tot und zog in das nördliche Binnenland, wo er sich seitdem aufhielt. Seit neun Jahren war er verheiratet und hatte jetzt vier Kinder. Seine Frau war unheilbarem Siechtum verfallen, ein Kind hatte Mundfäule, die anderen waren rachitisch. Er und seine Familie lebten an einem einsamen, unfruchtbaren Fleck in der Nähe der Eisenbahnlinie, wo die Bahn dicht am Fuß eines Berges vorüberfuhr. Er hatte sich eine schöne Kuh gekauft, um für seine Kinder viel nahrhafte Milch zu haben, aber die Kuh war beim Kalben gestorben, und er konnte es sich nicht leisten, wieder eine zu kaufen. Hunger hatte seine Familie noch nie gelitten. Er arbeitete schwer und ernährte sie.

Also, wie gesagt, dieser Merrymusk hatte vor einiger Zeit mein Holz gesägt und kam nun, um sich sein Geld zu holen.

»Lieber Freund«, sagte ich, »kennen Sie hier in der Gegend einen Herren, der einen ganz besonderen Hahn besitzt?«

Ein deutliches Zwinkern blitzte in seinen Augen.

»Ich weiß von keinem *Herrn*«, entgegnete er, »der so etwas hätte, was man einen ganz besonderen Hahn nennen könnte.«

Oh, dachte ich, dieser Merrymusk ist nicht der Mann, mich aufzu-

27

drauf und beratschlagte mich da mit meinen Gedanken, ob ich wieder nach Venedig oder in die Stadt Padua flugs spornstreichs hineinreuten wollte und selbige auch besehen. Bald gedachte ich in meinem Sinn, was werden doch immer und ewig die Musikanten denken, wo Signor Schelmuffsky muß mit seinem großen Kober geblieben sein, daß er nicht wiederkömmt? Bald gedachte ich auch, reutest du wieder nach Venedig zu und kömmst auf den Sankt-Marx-Platz, so werden die Leute den von Schelmuffsky wacker wieder ansehen und die kleinen Jungen einander in die Ohren plispern: „Du, siehe doch, da kömmt der vornehme Herr mit seinem großen Kober wieder geritten, welchen vor vier Stunden das Pferd herunterwarf, daß er die Länge lang in die Gasse dahin fiel, wir wollen ihn doch brav auslachen." Endlich dachte ich auch, kömmst du nach Venedig wieder hinein, und der Rat erfähret, daß du das wunderschöne Glas schon zerbrochen hast, so werden sie dir ein andermal einen Quark wieder schenken. Fassete derowegen eine kurze Resolution und dachte: ‚Gute Nacht Venedig, Signor Schelmuffsky muß sehen, wie es in Padua aussieht' und rannte hierauf in vollem Schritte immer in die Stadt Padua hinein.

‹ DAS VIERTE KAPITEL ›

Padua ist der Tebel hol mer eine brave Stadt, ob sie gleich nicht gar groß ist, so hat sie doch lauter schöne neue Häuser und liegt eine halbe Stunde von Rom. Sie ist sehr volkreich von Studenten, weil so eine wackere Universität da ist. Es sind bisweilen über dreißigtausend Studenten in Padua, welche in einem Jahre alle miteinander zu Doktors gemacht werden. Denn da kann der Tebel hol mer einer leicht Doktor werden, wenn er nur Speck in der Tasche hat und scheuet dabei seinen Mann nicht. In derselben Stadt kehrete ich mit meinem Pferde und großen Kober in einem Gasthofe (zum Roten Stier genannt) ein, allwo eine wackere ansehnliche Wirtin war. Sobald ich nun mit meinem großen Kober von dem Pferde abstieg, kam mir die Wirtin gleich entgegengelaufen, fiel mir um den Hals und küssete

171

schwarzes Kleid, der Hahn verkündigt die Morgen-
stunde, dir aber ist schöne Gestalt und die Pracht der
Farben geliehen. Ein jegliches hat sein Begnügen an
sejnem Wesen, darum sollst auch du begnügig sein an
dem, das die Götter dir haben zugeteilt.

Fabel von den Fröschen.

Dem Knechtschaffenen behagt nicht edle Freiheit, wie in
dieser Fabel geschrieben steht.
Vor Zeiten wohneten die Frösche frei und ohn alle Sorg
in den Lachen und Weihern, aber die lange Weile
machte, daß sie mit großem Geschrei vor den Gott
Jupiter kamen und von ihm einen König begehrten, der
das Übel strafe. Da nun der Gott über ihr Bitten lachte,
schrien sie noch heftiger zu ihm. Der gütige Jupiter
gedachte den einfältigen Fröschen wohlzutun und warf
einen dicken alten Stock zu ihnen in den Weiher, also
daß es einen lauten Klaff gab und alle Frösche flohen.
Darnach recket einer seinen Kopf über das Wasser,

34

Da schwätzten sie beide über alles und nichts, wie es Men-
schen oft tun in dem Augenblick, ehe sie sich trennen. Er redete
von den Kobolden im Wald, die er nie gesehn, deren Schritte er
aber gehört hatte, als sie ihm folgten. Und sie sagte ihm, wie
man einen Kobold sehn könne. Es sei ganz einfach, denn drei
Seiten eines Baumstammes könne man sehen, und daher
stecke der Kobold unweigerlich immer hinter der vierten und
warte dort, bis er sicher sei, wieder ungesehen hervorlugen zu
können. »Streckst du aber deinen Hut an der rechten Seite des
Baumes vor«, sagte sie, »so huscht er gleich auf die linke Seite,
und da siehst du ihn dann.«
Und dergleichen schwätzten sie noch mehr. In der Befürch-
tung aber, nun jeden Augenblick die dunkle Gestalt des Mei-
sters zu sehn oder seinen Tritt aus den hallenden Korridoren zu
hören, nahm Ramon Alonzo doch endlich Abschied; aber
noch ein letztes Versprechen gab er ihr, um sie aufzumuntern,
eh' er, in seinen Mantel gehüllt und das Schwert an der Seite, in
den Wald hinausschritt.
»Sobald ich deinen Schatten gerettet habe, sagte er, »werd'
ich dich aus diesem Hause wegführen, und dann sollst du
Scheuermagd sein im Turm meines Vaters, und dort erwartet
dich leichte Arbeit, wobei du dir Zeit lassen kannst und nie-
mand dich gängeln wird; und ausruhen magst du, wann du
willst, und lange, bis der Tag anbricht, schlafen.«
Daß sie ein wenig dankbar zu ihm aufblickte, hätt' er erwar-
tet; doch ein so seltsames Lächeln erhellte ihr Gesicht und
spukte in ihren Augen, daß sie, als er aus dem finstern Haus trat,
und auf dem ganzen Weg durch den Wald bis zum freie Feld
nicht aufhörte sich zu wundern.

108

VIERZEHNTES KAPITEL / DIE
BÜRGER VON ARAGONA STREI-
TEN FÜR DEN GLAUBEN / Als
Ramon Alonzo aus dem Wald hin-
auskam, sah er, daß die Schatten
schon kürzer wurden. Da begriff er,
daß er sich zu lange bei der Scheuer-
magd verweilt hatte. Er hätte auf-
brechen sollen, als die Schatten
noch lang waren. Dann wäre er,
solange der seine noch naturwidrig
kurz war, durchs Waldesdunkel ge-
gangen, und erst wenn er den Schat-
ten anderer Menschen gliche, wäre
er auf die vielbegangenen Wege gelangt. Und er schämte sich
seiner Bummelei. Denn hätte ihn eine strahlende junge Schön-
heit aufgehalten, so wäre er zu geblendet gewesen, als daß er
seine Torheit hätte einsehen können; doch dem Zauber einer
steinalten Scheuermagd zu erliegen, schien seines ritterlichen
Sinnes so unwürdig, daß er den Kopf hängen ließ, wenn er nur
daran dachte. Und dennoch hielt er treu an seinem hochge-
muten Plan fest, ihren armen alten Schatten zu retten.
Ein Stück weit ging er, doch bald, als er von fern Menschen
auf den Feldern sah, hielt er es für klüger, bei den letzten verein-
zelten Eichen vor dem Wald so lange zu warten, bis auch die
Schatten der andern wieder ein wenig länger wären; denn das
alberne Gezeter, das die Unwissenden offenbar veranstalteten,
wenn sie merkten, daß nicht alle Schatten von genau gleicher
Länge waren, wollte er sich lieber ersparen. Schon spürte er
eine kräftige Verachtung für die Wichtigtuerei, mit der andere
ihren Schatten tragen. Denn schnell und – auf ihre Weise –
deutlich ist die Jugend mit dem Urteil, gleichgültig, nach wel-
chen Prämissen, und selten hält sie sich bei der Frage auf, ob
nicht nähere Unterrichtung vonnöten wäre. Und dies waren
einige der Prämissen, von denen ausgehend Ramon Alonzo
sein Urteil fällte: Ein Schatten ist für niemanden von irgend
erdenklichem Wert, und niemand vermutet je, daß er von Wert

109

These spreads suggest the stylistic pos-
sibilities of illustration and of the rela-
tion between type and illustration.
(Above: *Drei Dutzend Fabeln von Äsop mit
ebensoviel Holzschnitten von Felix Hoffmann*.
Zurich: Flamberg, 1968. 240 x 150 mm.
Designed by Max Caflisch.—Below:
Lord Dunsany: *Der Schatten der Scheuer-
magd*. Stuttgart: Klett-Cotta, 1986. 215 x
135 mm. Illustrated and designed by
Heinz Edelmann. See also p. 20 below,
and p. 106 above left.—P. 61 above:
Hubert Gersch [ed.]: *Freudenfeuerwerk*.
Frankfurt: Bauersche Gießerei, 1962.
325 x 245 mm. Illustrated and designed
by Günther Stiller.—Below: Bert Papen-
fuß-Gorek: *Tiské*. Göttingen: Steidl,
1990. 160 x 134 mm. Illustrated by
A. R. Penck.)

Sein feind ist eine frau, die lieb ist kraut und loth,
Die rede ist geschoß, vergnügung ist ihr tod,
Ihr köcher die gestalt, der augen-thron der bogen,
Hier kömmt an statt des pfeils ein liebes-blick geflogen.
Die lantze die man hier muß werffen, ist ein kuß,
Die lippen sind der schild, ihr kampf ein frieden-schluß,
Der krieg vertraulichkeit, der streit und sieges-wagen
Ist der begierden flug; Der platz, worauf sie schlagen,
Ist eine nackte schooß; der beyden brüsten berg
Gebraucht man zur pastey; Ihr brennend feuer-werk
Ist heisser seuffzer ach, des lermens feld-trompette
Ein freundlich lächelnd mund. Das lager ist ein bette,
Die wunden gehn ins fleisch, nicht aber durch die haut;
Das blut ist thränen-saltz, das die verschämte braut
Die erste nacht vergeust: Die schlacht ist liebeskosen,
Die sieges-kräntze sind nicht palmen, sondern rosen.

Denn lieben ist nichts mehr, als eine schifferey,
Das schiff ist unser hertz, den seilen kommen bey
Die sinn-verwirrungen. Das meer ist unser leben,
Die liebes-wellen sind die angst, in der wir schweben,
Die segel, wo hinein bläst der begierden wind,
Ist der gedancken tuch. Verlangen, hoffnung sind
Die ancker. Der magnet ist schönheit. Unser strudel
Sind Bathseben. Der wein und überfluß die rudel.
Der stern, nach welchem man die steiffen segel lenckt,
Ist ein benelckter mund. Der port, wohin man denckt,
Ist eine schöne frau. Die ufer sind die brüste.
Die anfahrt ist ein kuß. Der zielzweck, süsse lüste.
Wird aber hier umwölckt, durch blinder brünste rauch,
Die sonne der vernunfft, so folgt der schiffbruch auch,
Der seelen untergang, und der verderb des leibes:
Denn beyde tödtet uns der lustbrauch eines weibes.

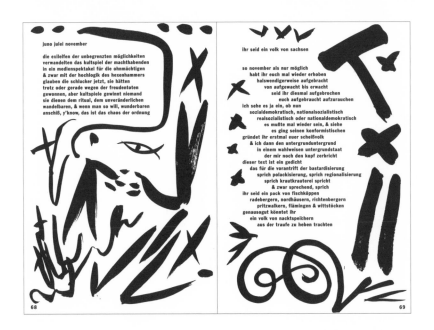

juno julei november

die exilelfen der unbegrenzten möglichkeiten
verwandelten das kultspiel der machthabenden
in ein medienspektakel für die ohnmächtigen
& zwar mit der hochlogik des hexenhammers
glauben die schlucker jetzt, sie hätten
trotz oder gerade wegen der freudentoten
gewonnen, aber kultspiele gewinnt niemand
sie dienen dem ritual, dem unveränderlichen
wandelbaren, & wenn man so will, wunderbaren
anschiß, y'know, das ist das chaos der ordnung

ihr seid ein volk von sachsen

so november als nur möglich
habt ihr euch mal wieder erhoben
halswendigerweise aufgebracht
von aufgewacht bis erwacht
seid ihr diesmal aufgebrochen
euch aufgebraucht aufzurauchen
ich sehe es ja ein, ob nun
sozialdemokratisch, nationalsozialistisch
realsozialistisch oder nationaldemokratisch
es mußte mal wieder sein, & siehe
es ging seinen konformistischen
gründet ihr erstmal euer scheißvolk
& ich dann den untergrunduntergrund
in einem wahlweisen untergrundstaat
der mir noch den kopf zerbricht
dieser text ist ein gedicht
das für die vorantrift der bastardisierung
sprich polackisierung, sprich regionalisierung
sprich krautkrauterei spricht
& zwar sprechend, sprich
ihr seid ein pack von fischköppen
radebergern, nordhäusern, richtenbergern
pritzwalkern, flämingen & wittstöcken
genausogut könntet ihr
ein volk von nacktspeichern
aus der traufe zu heben trachten

68 69

Art books

Reproductions of drawings, prints and paintings, of sculptures and of photographs that have intrinsic value—one should see these images as large as possible, at a size at which all the details of the original can be discerned. A book with pictures of this kind must have appropriate dimensions. A reasonable upper limit is determined by the distance from the eye to the reproduction, viewing it sitting down at a table. (One should be able to take in the whole extent of the image with one look.) Then even if the book cannot fit upright in a bookshelf, it should be able to lie there so that it does not stick out too much. In books with a height of more than 30 cm, the size of the text typeface must be suited to the eye distance: i. e. 12 point and over.

Julius Stadler (*1828 Zürich †1904 Lauenen), Wettsteinbrücke, 1879

Nachdem die Lage der Wettsteinbrücke beschlossen war, vertraten Sachverständige die Meinung, daß monumental gestaltete Pfeiler die Wirkung der Brücke verbessern könnten. 1879 schuf der Bildhauer Ferdinand Schlöth Basilisk-Modelle. Unterstützt wurde diese Idee vom Architekten Julius Stadler, der als Experte nach Basel berufen wurde. Er verfertigte diese Studie, um die Wirkung der Figuren als flankierende Elemente der Fahrbahn zu prüfen. Großartig verstand er das Leben auf der Brücke darzustellen sowie die Münstertürme in der lichtdurchfluteten Atmosphäre. Im Gegenlicht verfließen die Sepiatöne in feine blaue Nuancen. Kleine Deckweißtupfen verstärken die Wirkung des reflektierenden Lichtes. Stadler war ab 1872 Professor für Stillehre, Ornamentik und Kompositionsübung am Zürcher Polytechnikum. 1884 übernahm er das Fach «Landschaftszeichnen». Gustav Gull rühmte sein Verständnis für Architektur und Landschaft. Bei seinen Exkursionen mit den Studenten «...lernte man ihn so recht als fein empfindenden Künstler...» kennen.[31]
Das Blatt 41,5 × 59 cm ist auf Karton 58 × 75 cm montiert und trägt die Signatur «J. St.» (Ausschnitt 26,5 × 36 cm auf 24 × 33 cm verkleinert.)
Aquarell und Sepia über Bleistiftvorzeichnung auf Zeichenpapier. Die konstruktiven Details wie Geländer, Trottoirkanten sind mit Sepiatusch-Linien verdeutlicht. Die Reflexion des Lichtes durch Weiß gehöht.

62

A landscape book with (mostly) landscape-format pictures. The quite short texts are set in a reasonable size (14 pt Linotype Bodoni) and placed on the page traditionally—corresponding to the late-Classical and historical character of the drawings. (Othmar Birkner: *Basler Architektur-Zeichnungen 1820–1920*. Basel: Birkhäuser, 1988. 240 x 328 mm. Designed by Albert Gomm.)

Pp. 64–5 above: A book that is especially impressive for sensitive control of pictures. (Fernand Rausser: *'Meine Helden sind das Unkraut, das Gras, der Regentropfen'*. Bern: Stämpfli, 1992. 250 x 285 mm. Designed by Eugen Götz-Gee.)—Below: an intelligently designed picture book: the text area is lowered significantly, so that the eyes of a seated reader are not too far from it; the type size—12 pt Univers 55—is optimal. (Hanspeter Landolt: *100 Meisterzeichnungen des 15. und 16. Jahrhunderts aus dem Basler Kupferstichkabinett.* Basel: Schweiz. Bankverein. 1972. 370 x 280 mm. Designed by Andreas His.)

Urs Graf

67 Marketenderin und Gehenkter, 1525

Feder mit schwarzer Tuschtinte.
Unten datiert und mit Monogramm und
Schweizerdolch signiert.
32,2 : 21,6 cm

Inv. Nr. U.I.57.
Museum Fäsch (?).

Vom Grossteil der Zeichnungen Urs Grafs unterscheidet
sich dieses Meisterwerk aus dem letzten Jahr, aus dem
uns datierte Werke von seiner Hand erhalten sind, durch
seine Bildhaftigkeit. Das heisst: durch den illusionistischen
Wirklichkeitsausschnitt, der wie durch ein Fenster
geschaut ist. Und es bedeutet weiter, dass die Zeichnung
nicht von dem zum Wesen der graphischen Kunst
gehörenden Spiel zwischen Strichgefüge und weissem
Grund lebt, sondern dass sie diesen weissen Grund als
künstlerische Komponente negiert; wir füllen ihn in der
Vorstellung aus, mit Wolken, mit körperlicher Form,
mit spiegelnder Wasserfläche.
Der Geist der Darstellung straft die Legende vom frisch-
fröhlichen, unbekümmerten und kriegslustigen Urs Graf
Lügen. Wie das Mädchen unter dem Baum durchgeht,
ohne von dem Gehenkten, mit dem sie sich vielleicht
noch vor kurzem vergnügt hat und über den sich nun
die Raben hermachen, auch nur Notiz zu nehmen – das
ist nicht Ausdruck von Roheit, sondern vielmehr Ausdruck
von Verzweiflung über die Roheit des Soldatenlebens.
Und ist Kritik an ihm. Aber diese wird nicht belehrend
mit erhobenem Zeigefinger vorgetragen, sondern
sie steckt in der erbarmungslosen dargestellten Sache
selbst. Hier erweist sich Urs Graf als einer der grossen
Moralisten der europäischen Kunstgeschichte.

65

Books of information

A category of book that is not easy to describe and which offers a wide range of content. Picture and photographic books can be included, if their text is more than just a foreword and captions, but has some real substance. If text and pictures are roughly equal in weight, as is usually the case, they have to be brought into harmony, despite contradictory inclinations: text on its own would demand a more handleable format; pictures—a larger format with squarer proportions. How should such a mongrel be designed typographically? By making it into a mongrel: not as easy to handle as one would wish for a book that contains only text; not as large as perhaps the pictures really demand. But, as we have already said, pictures that have no intrinsic value are often reproduced too large, at the cost of handleability.

If a book of information contains only or mainly text, and if one does not have to follow the format of an existing series, then there is no reason for not making the book as easy to hold as a book of stories.

Die verschiedensten Formen wurden, je nach dem Zweck, aus dem gleichen, dünnen Material hergestellt. Die Formen entstehen aus dem Herstellungsvorgang: dem Glasblasen. Daher auch die gleichmäßige Dicke und rationelle Materialausnützung.

Shapes of the most varied nature, each dictated by its particular use, all made from the same thin material, and all equally expressive of the fact that they are blown vessels. The extreme thinness common to all of them exemplifies the most economical and rational utilisation of this material.

D'une seule et très fine matière: le verre soufflé, on a tiré les formes les plus variées, adaptées chacune à un usage particulier. Leur méthode de fabrication explique la régularité de leur épaisseur et l'emploi rationnel de la matière.

Nils Landberg, Orrefors, Sverige

A.B. Orrefors Glasbruk, Orrefors, Sverige

68

Das Volumen des Glases, die Innenform und die Luftblase im Fuß geben dieser Vase den Ausdruck von Harmonie und Vollkommenheit.

What imparts such harmony to the shape of this glass vase is the balance of its outer and inner forms, the little air bubble in the solid base acting as the unifying link between them.

L'impression d'harmonie qui émane de ce vase est due à son volume, à sa forme intérieure et à la bulle d'air du pied.

Steuben Glass Inc. New York, USA

69

Nach der ersten Stufe der Kinderspielzeuge, den verschiedenartigen Bauklötzen, Tieren usw. beginnt eine Differenzierung der Interessen. Eine der flexibelsten Spielzeuge ist dann ein System von Stäben, Platten und Verbindungsklemmen, das gestaltet, weitgehend die technische Phantasie des Kindes anzuregen. Ein solches Spielzeug ist dieser Baukasten, aus dem die verschiedenartigsten Gerüstkonstruktionen montiert werden können, nach der gleichen Art, wie dies im großen bei einem Baugerüstsystem geschieht.

Children begin to manifest their individual interests when they have passed the stage in which they are content to play with toy bricks and animals, etc. One of the best and most adaptable means of stimulating their imagination in a constructive sense is the "Meccano" type of toy, like that shown above, based on miniature rods, slabs and clamps, which can be built up into the widest range of engineering forms in precisely the same way as the structural members used in frame construction.

Après le temps des premiers jouets d'enfants, celui des blocs de toutes sortes, des animaux, etc., vient celui de la différentiation des intérêts. Un des jeux les plus propres à stimuler les goûts techniques de l'enfant est un système de tringles, de plaques et de raccords tel que celui qu'offre cette boîte de construction grâce à laquelle il peut, selon les mêmes procédés que dans la réalité, élever les échafaudages les plus variés.

Charles Henry Baumgartner, Genève, Suisse

106

Dieses Spielzeug aus farbigen Metallplatten und Stäben beruht darauf, daß diese durch die Magnetwirkung einiger Bestandteile zusammengehalten werden, und dadurch Kombinationen möglich werden, die sonst undurchführbar wären.

A toy consisting of an assorted set of coloured metal plates and rods. As some of these are magnetised, a whole range of what would otherwise be impossible structure combinations can be realised with them.

Ce jeu consiste en plaques et baguettes de métal coloré qui s'assemblent grâce à l'effet magnétique de quelques pièces. Il est ainsi possible d'échafauder des combinaisons irréalisables par d'autres moyens.

Arthur A. Carrara, Chicago, Illinois, USA

Walker Art Center, Minneapolis, Minnesota, USA

107

Books of information will show different faces, corresponding to their content. A strictly maintained grid (as on p. 69) is not always the best approach. Sometimes a text area and two or three extra alignments (p. 67) is enough, or—if the proportions of the images cannot be changed—the material may be placed freely within the text area (p. 68). See also p. 95 above. (Max Bill: *Form*. Basel: Werner, 1952. 220 x 210 mm. Designed by Max Bill.)

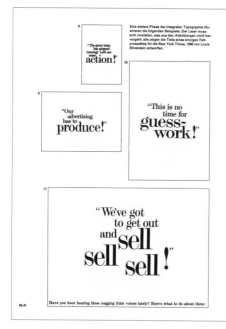

(Above: Karl Gerstner. *Programme entwer-*
fen. Teufen: Niggli, 1963. 250 x 180 mm.
Designed by Karl Gerstner.—

P. 69: Werner Stadelmann: *St.Galler*
Brücken. St.Gallen: VGS Verlagsgemein-
schaft, 1987. 240 x 175 mm.)

Unten: Inschrift im Querbalken.

Die ‹Hüslibrücke› über die Sitter bei Zweibruggen

Wer im Sittertal auf alten Pfaden wandert, ist fasziniert, zwischen grünen Bäumen bei der Mündung des Wattbaches zwei schönen ‹Hüslibrücken› zu begegnen. Schon im Mittelalter bestanden hier Überführungen aus Holz, eine größere über die Sitter und eine kleinere über den Wattbach. Daher der Name Zweibruggen.

Die ‹Hüslibrücke› über die Sitter diente dem alten Saumweg von Herisau und Hundwil als Übergang, 1479 als ‹Schmidinsbrugg› und 1655 als ‹Brugg im Sittertal› beschrieben. 1710 entstand an der gleichen Stelle ein Neubau, der 1787 durch die noch heute bestehende, gedeckte Holzbrücke ersetzt werden mußte. Der ausführende Meister, ein trefflicher Handwerker, war Hans Jörg Altherr aus Speicher. Das solide Tragwerk ist ein Stabpolygon mit dreifachem Strebenzug, überlagertem Sprengwerk mit Gegenstreben in den letzten Feldern. Beide Brückenenden sind durch gebogene Querhölzer zu Portalen geformt. Wie in der Ostschweiz üblich, ist das Innere durch aufgemalte Sprüche und aufschlußreiche Da-

ten bereichert. Ziegeldach und dichte Seitenwände schützen das kunstvoll gefügte Holzwerk vor schädlichen Einflüssen der Witterung. Damals kostete der fertige Übergang 1488 fl. 22 Kreuzer.

Unten: Längsschnitt des Tragwerks.

Die ‹Hüslibrücke› über den Wattbach bei Zweibruggen

In alten Schriften wird bereits 1655 an dieser Stelle eine ‹Brug gegen St. Gallen im Sittertobel› erwähnt. Nach Überschreiten des Wattbaches mußte der nach Haggen strebende Bauer, der mit schwerem Tragkorb auf dem Rücken den Zehnten oder Produkte in die Stadt zu bringen hatte, die ‹Hundwilerleiter› über 364 Tritte erklimmen, was besonders im Winter mit Gefahren verbunden war.

Der langjährige Besitzer der Brücke, Jakob Suhner, hat mit Vertrag vom 26. April 1974 seine Rechte der Stadt St. Gallen abgetreten, die das baufällige Holzwerk gründlich erneuern mußte.

Die Kosten für diese Sanierung verteilten sich wie folgt verteilt werden:

Kanton St. Gallen	Fr. 9 044
Ortsgemeinde Straubenzell	Fr. 3 876
Gemeinde Teufen	Fr. 10 982
Eidgenossenschaft	Fr. 8 721
Stadt St. Gallen	Fr. 6 137
Total	Fr. 38 760

Am zukünftigen Unterhalt beteiligen sich St. Gallen und Teufen zu gleichen Teilen.

Nach gelungener Renovation zeigt sich die kleine Brücke als schönes Bauwerk. Mit einer Spannweite von 14,2 m und einer Breite von 2,10 m ist es nicht nur die kleinste, sondern eine der schönsten noch bestehenden hölzernen Überführungen. Obwohl sie kaum mehr benützt wird, ist sie nicht nur ein Denkmal, sondern ein Bestandteil der Landschaft im romantischen Sittertobel.

Links, von oben nach unten: Bauzustände am 7. Juli 1908, 7. Mai 1909, 22. Juni 1909.

Walketobelbrücke

Westlich des Naturschutzgebietes Gübsensee befindet sich in einem bewaldeten Geländeeinschnitt die Walketobelbrücke. Sie liegt nur einige Meter jenseits der parallel zu ihrer Achse verlaufenden Stadtgrenze, ist aber dem Raum St. Gallen zugehörig.

Imposant wirken die sieben, das romantische Tobel überquerenden kreisförmigen Bögen mit je 15 m Spannweite. Das von hochgewachsenen Bäumen umgebene Bauwerk liegt in einer Kurve mit 350 m

Die betriebsbereite Brücke, 1910.

Radius, hat eine Länge von 118 m und erreicht eine größte Höhe von 35 m. Regelmäßig geschichtete Wölbsteine betonen die gebogenen Tragwerke. Beide Stirnmauern enden oben in einem leichten Gesims. Sämtliche hochsteigenden Pfeiler besitzen einen Anzug von 1:40; ihre betonierten Fundamente ruhen auf geologisch gutem Baugrund.

Hinter dem westlichen Brückenkopf befand sich während der Zeit von Dezember 1926 bis Sommer 1960 eine Haltestelle, unter anderem zur Bedienung der 1824 eröffneten Kuranstalt Heinrichsbad.

Scientific books

This too is a less than clear concept (at least from the perspective of book design). Where, for example, does one draw the boundary with the book of information? Or: many scientific books of philosophical, historical or literary-historical content have a main text that is no different to design than a book of stories. Sometimes these works do not even need footnotes, and have just a minimal critical apparatus at the end. All the features that characterize a book that is comfortable to read must be taken into account here. And, although scientists do not always want to believe this: scientific literature need not be designed to be inevitably ugly and difficult to read (visually)!

Besides these simply-structured works there are however those that typographers will see as belonging more specifically to the category of the scientific book. They demand that the designer use all his or her powers if all the material is to be brought together under one roof: the main text (with tables and formulae), organized by a complicated hierarchy of headings, together with different kinds of material as illustrations—drawings, photographs (black-and-white and colour), maps, diagrams—and related captions. If one also has foot- or side-notes, appendixes (perhaps illustrated as well), and finally a commentary section and one or more indexes, then the planning cannot be careful enough.

Critical editions of texts are a special case. Sometimes the whole typographic repertoire that a well-equipped text typeface provides is not enough for them. In addition to the basic text typeface, with capitals and small capitals, and in addition to the italic, bold and bold italic, one may have to find further means of differentiation through spacing of the roman, italic or bold, or go on to another type size. Here differentiation through visual difference is everything; text of this kind is no longer read as a novel...

Pp. 71–3: In all three of the scientific books shown here (and also the example on p. 69), the designer has used running heads to give the user immediate access to the content of works with differentiated structures. (Above: B. G. Weber: *Die Verletzungen des oberen Sprunggelenkes.* Aktuelle Probleme der Chirurgie, vol. 3. Bern: Huber, 1966. 218 x 140 mm. Designed by Rudolf Hostettler.)

länger der wirtschaftliche Aufschwung und die damit zusammenhängende Bautätigkeit anhielt, desto stärker waren die Wanderbewegungen in die Stadt. Die Einwohnerzahlen in der Stadtgemeinde und in den beiden Nachbargemeinden lassen vor allem in der zweiten Jahrhunderthälfte eine zunehmende Steigerung erkennen.

Wohnbevölkerung der Stadt St. Gallen

	St. Gallen	Tablat	Straubenzell	Total
1420	3 000			
1470	3 500			
1527	4 500			
1680	6 000			
1766	8 350			
1799	8 000	2 700		
1809	8 118			
1824	8 906			
1837	9 430	4 160	1 769	15 359
1850	11 234	4 424	2 200	17 858
1860	14 532	5 791	2 788	23 111
1870	16 512	6 580	3 306	26 398
1880	21 204	8 056	5 005	34 265
1888	27 390	9 816	6 090	43 296
1900	33 116	12 590	8 090	53 796
1910	37 869	22 308	15 305	75 482
1920				70 437

Aus Bucher: ‹Die Siedlung›. In: St. Gallen, Antlitz einer Stadt. 1979. S. 37.

Sowohl für die Stadtveränderung als auch für das Stadtleben ist die strukturelle Verschiebung der Bevölkerung von ganz entscheidender Bedeutung. Während noch im 18. Jahrhundert strenge Bürgerrechte und Zunftreglemente die Einwohnerschaft in St. Gallens Mauern kaum ansteigen und in ihrer rechtlichen Stellung kaum verändern liessen, bildete sich auf den Grundlagen der neuen Gesetzgebung (Niederlassungsfreiheit, Handels- und Gewerbefreiheit usw.) eine neue Einwohnerschaft, die die eigentlichen Stadtbürger bereits in den 1830er Jahren zahlenmässig in die Minderheit drängte.

Jahr	Einwohner Total	nach Konfessionen Protestanten	Katholiken	nach Bürgerrecht Stadtbürger	Schweizer	Ausländer
1809	8 118	7388 = 91 %	730 = 9 %			
1831	9 301	7874 = 84,7%	1427 = 15,3%	50,3%	40,6%	9,1%
1837	9 430	7255 = 76,9%	2175 = 23,1%		89,1%	10,9%
1850	11 234	8082 = 71,9%	3102 = 27,6%	35,9%	54,7%	9,4%
1860	14 532	9543 = 65,7%	4851 = 33,4%	26,6%	58,6%	14,8%

Aus Ehrenzeller: Kantonshauptstadt. S. 81.

1888 standen 4403 Ortsbürgern bereits 6728 Kantonsbürger, 10 133 andere Schweizerbürger und 6773 Ausländer gegenüber.

Durchgeht man das ‹Verzeichnis der in St. Gallen gegenwärtig Niedergelassenen› aus dem Jahre 1833, so wird ersichtlich, dass die Zuzüger vor allem aus den benachbarten bäuerlichen Regionen und Kantonen stammen (neben Tablat und Straubenzell vor allem Appenzell-Ausserrhoden, Rheintal, Toggenburg, Thurgau, Kanton Zürich), aber auch aus dem Ausland, etwa aus dem Grossherzogtum Baden. Neben Taglöhnern, Gehilfen, Spinnern und Appretierern erscheinen in diesem Verzeichnis auch zahlreiche zugezogene Kaufleute, Zimmerleute und Mechaniker, vereinzelt auch Kunsthändler, Tanzmeister, Sprachlehrer und ähnliche Berufe. Silvio Bucher weist nach, dass in den dreissiger und vierziger Jahren des 19. Jahrhunderts gegen 20% der städtischen Bevölkerung Knechte, Mägde und Gesellen waren, die für einige Monate in der Stadt angestellt wurden. ‹Die stationäre Population der hiesigen Gemeinde hinterschlüge fast regelmässig, wenn ihr nicht Sukurs vom Land her würde›, schrieb Peter Ehrenzeller 1841. Nicht Geburten in der Stadtgemeinde liessen die Einwohner- und Niedergelassenenzahlen in die Höhe schnellen, sondern die enormen Wanderungsschübe.

Von den im Amtsbericht 1888/89 genannten 28 354 Stadteinwohnern sprachen 270 Italienisch, 198 Französisch, 72 Romanisch und 143 andere Sprachen. Das konfessionelle Verhältnis verschob sich durch die starke Zuwanderung von Katholiken (von 730 im Jahre 1809 auf 11 606 im Jahre 1888). Auffallend ist auch die starke Zunahme der Israeliten in der Kaufmannsstadt: 78 im Jahre 1860, 138 1870 und 400 1888.

In den ersten Jahrzehnten des 19. Jahrhunderts kam die Zuwanderung vor allem dem Ausbau des heimischen Handels zu-

134 AmtsB 1888/89. S. 5. – Im Vergleich dazu AmtsB 1870/71. S. 3: 3733 Ortsbürger, 4889 Kantonsbürger, 5830 Schweizerbürger, 2224 Ausländer.

135 Verzeichnis der in St. Gallen gegenwärtig Niedergelassenen. Fortgesetzt bis Juli 1833. St. Gallen, 1833 – Als Niedergelassene erscheinen beispielsweise der Zeichner und Kunsthändler Johann Baptist Isenring aus Lütisburg und der Uhrenmacher Johann Baptist Täschler, beide bedeutende Photographen nach 1839. Siehe S. 203, 209.

136 Bucher: ‹Die Siedlung›. In: St. Gallen, Antlitz einer Stadt, 1979. S. 39.

137 AmtsB 1870/71. S. 4. und AmtsB 1888/89. S. 5.

Abb. 164 und 165. Seite 372 und 373. Die Schrägführung der Bahn durch die westliche Talsohle bedingte Abwinklungen des Quartiersüberbauungen an Bahnhofplatz und an der Bahnhofstrasse.

Ausschnitt aus dem Ausbauplan des ‹Platzes gegenüber dem Aufnahmegebäude des Bahnhofs St. Gallen› bestehend in einem Post- & Telegraphen Gebäude, sechs Wohnhäuser, einem Kornhalle, einem Zollgebäude, 1860. Von Bernhard Simon. BauA St. Gallen.

Photo des Bahnhofareals mit den neuen Quartiersüberbauungen und der Kornhalle (rechts), um 1865. ZB Zürich (Graph. Slg.).

803 Bericht aus dem Winterthurer Landboten, abgedruckt in: Tbl 1859. S. 1516. – Dormann: Bernhard Simon 1816–1900: Ein Lebensbild. Manuskript (Kopie von Johannes Derauer). S. 46 ff. KB (Vadiana).

Beteiligung der Gemeinde am ‹Simon'schen Bauprojekt›. AmtsB 1860/61. S. 3, 11. – Erstellung von Trottoirs an der Poststrasse. AmtsB 1868/69. S. 11.

804 Simon wurde anfangs der 1860er Jahre in den St. Galler Gemeinderat und für 6 Jahre in die Baukommission gewählt; unter ihm wurde das Baumeisteramt, dem er als Baumeister vorstand, reorganisiert. Dormann: Bernhard Simon (vgl. Anm. 803). S. 56. Tbl 1873. S. 212.

1863 wurde der Vorschlag gemacht, anstelle der alten Metzg einen ‹Bazar› von 35 Fuss Tiefe zu errichten, ‹worin die Metzg-

zweier doppelten und zweier einfachen› vollenden ‹und an interessierte Bewohner und Geschäftsleute vermieten› (s. Seite 309 und Abb. 95).

1863 und in den darauffolgenden Jahren wurde mehrmals der Vorschlag gemacht, die neu erstellte Simonstrasse in gerader Linie in die Innenstadt zu führen (Abb. 92 und 93). Unter der Aufsicht Simons, der nach dem Wiederaufbau des 1861 abgebrannten Glarus in St. Gallen als Bauinspektor amtete, wurde 1864 das Kornhaus und 1866 die alte Metzg auf dem Markt entfernt. Auch die Abtragung des Stadttores 1865 und des Rathausturmes 1866 stand im Zusammenhang mit dem Ziel Simons, klare und übersichtliche Kommunikationsverbindungen zu schaffen. Noch 1873, als die Bauplatzfrage für ein neues Rathaus diskutiert wurde, verwies man auf die Erwartung, dass ‹früher oder später einmal eine Strasse durch das Löchlibad nach der Eisenbahn erstellt werden dürfte; dann wäre das Rathaus sehr im Wege, um eine gerade Linie von dem Brühlthore bis zum Bahnhofe zu erhalten.›

Auf dem Areal gegenüber dem Bahnhof, das 1858 von der Ortsbürgergemeinde an das Eidgenössische Postdepartement

verkauft wurde und 1860 vertraglich an Bernhard Simon überging, liess Simon unter der Bauleitung von Reinhard Lorenz das Postgebäude, später Hotel Walhalla, 1860/61 erbauen. Die Eidgenössische Post, die 1858 einen Wettbewerb ausgeschrieben hatte und Kubly den ersten Preis zuerkannte, zog lediglich als Mieterin in dieses Gebäude ein (Postgebäude, s. Seite 483). Nachdem die Häuser und Schöpfe von Zimmermeister und Architekt Georg Leonhard Wartmann beidseitig der Schrägstrasse aufgelöst worden waren, erstellte Simon bis 1862 auch die sechs übrigen Postquartierbauten in Geviert des Postquartiers, und ‹so wandt innert drei Jahren die ganze einst öde Gegend durch Simons Schaffen in eines der schönsten Quartiere St. Gallens umgewandelt und die Stadt sehr verschönert und vergrössert.› Das Postquartier benannte Gebiet umfasste die Häuserbauten im Viereck Bahnhofplatz–Kornhausstrasse (damals Appenzellerstrasse)–Merkurstrasse–Schützengasse. Salomon Schlatter 1916: ‹Hier zeigte der aus Russland zurückgekehrte Architekt Simon seinen kühnen Gründergeist, bevor er sich dauernd auf die Neuschöpfung des Kurortes Ragaz warf.›

bänke in konfortable Fleischmagazine verwandelt, placirt würden, auf beiden Seiten wären hübsche breite Strassen, wovon die eine in gerader Linie sich der sog. Simonstrasse anschliesse.› Tbl 1863. S. 902.

805 Dormann: Bernhard Simon (vgl. Anm. 803). S. 47 ff. – Auflösung der Wartmannschen Werkschöpfe.

Strassen- und Kanalbauten beim neuen Postgebäude: AmtsB 1861/62. S. 11.

806 Schlatter: Stadtbild, 1916. S. 339.

In the book shown on p. 71, the margin column is used for smaller pictures and captions; in this example it contains notes too. See also pp. 124–5. (Peter Röllin: *St.Gallen. Stadtveränderung und Stadterlebnis im 19.Jahrhundert.* St.Gallen: VGS Verlagsgemeinschaft, 1981. 240 x 175 mm.)

This is a convincing model, a standard for historical-critical editions of texts. The articulation is clear, but not imposing. *(Technische und organisatorische Hinweise zur Herstellung der Hamburger Klopstock-Ausgabe mit einigen typographischen Modellen.* Berlin: de Gruyter, 1971. 240 x 160 mm. Designed by Richard von Sichowsky.)

Reference books

Everyone knows dictionaries and encyclopaedias as reference books; many travel guide-books, museum guides and similar works may also be included here. The user looks for a particular key-word. Typography that is well-organized and optimally open to scanning should enable him or her to find it quickly. Normally one does not read for long in reference works. Attention should nevertheless be paid to detail in the typography of the portions of text: in encyclopaedias and large multi-volume dictionaries the text under one catchword sometimes runs to several columns or even pages. (And in such books the columns are often too narrow.) Here too the designer will occasionally have to employ the whole range of ways of marking difference, through to bold italic and letterspacing.

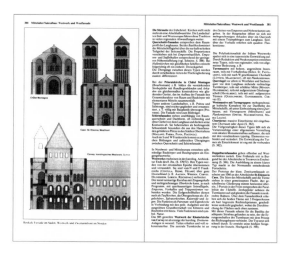

(Above: Werner Müller, Gunther Vogel: *DTV-Atlas zur Baukunst.* Munich: DTV, 1981. 180 x 108 mm.—P. 75, above: *Brockhaus Enzyklopädie.* Mannheim: BIFAB, 1989[19]. 240 x 170 mm.

Typographic consultant Hans Peter Willberg.—Below: Nicola Zingarelli: *Vocabolario della lingua italiana.* Edizione minore. Bologna: Zanichelli, 1973. 191 x 134 mm.)

Fruc Fruchtwasserdiagnostik – Frühchristentum

innerhalb von etwa drei Stunden die gesamte F.-Menge erneuert, wobei man annimmt, daß ⅔ des ausgetauschten Wassers den mütterl. Kreislauf über den Fötus (Schlucken des F.) erreicht und ⅓ über die Eihäute direkt ersetzt werden.

Fruchtwasserdiagnostik, Untersuchung des Fruchtwassers mittels → Amnioskopie oder → Amniozentese.

Fruchtwechsel, der → Fruchtfolge.

Fruchtwein, der → Obstwein.

Fruchtzucker, der → Fructose.

Fructidor [frykti'do:r; frz. ›Fruchtmonat‹] der, ‹1/2.a. eingedeutscht **Fruktidor,** der zwölfte Monat im frz. Revolutionskalender, vom 18. oder 19. August bis zum 16. oder 17. September.

Fructivora, die → Fruktivoren.

Fructospore, Pl., aus D-Fructose glykosidisch aufgebaute Polysaccharide, die im Pflanzenreich als Reserverkohlenhydrate vorkommen (hes. reich an F. sind Gräser); das wichtigste F. ist das → Inulin.

Fructose [zu lat. fructus ›Frucht‹] die, → **Fruchtzucker, Fruktose,** in der Natur weit verbreitete Zucker; eins der Hexosen zählendes Monosaccharid, das die wichtigste Ketohexose darstellt und in zwei optisch aktiven Formen auftritt, von denen aber praktisch nur die linksdrehende D-Fructose (Lävulose) Bedeutung hat.

Fructose

und Glucose werden durch Säurehydrolyse oder mit den Enzym Invertase aus Saccharose hergestellt. Da die Gemische eine höhere Süßkraft haben als Glucose allein, stellt man sie auch durch Isomerisierung von Glucose mit dem Enzym Glucose-Isomerase her.

Fructoxide, Sg. Fructoxid der, ›ein‹ →Glykoside, die Fructose als Zuckerbestandteil enthalten.

Fruxuf [fry-], J. Rueland, d. Ä., Maler, * Oberenberg am Inn (?) (bei Bad Füssing) zw. 1440 und 1450, † Passau 1507, Vater von 2); ab 1470 urkundlich in Salzburg bezeugt, wo er als führender Maler in der Nachfolge C. Laxis wirkte. 1480 wurde er Bürger in Passau. F. malte Tafelbilder und Fresken im linearen Stil der Spätgotik.

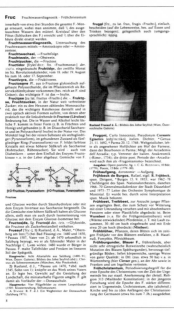

Rueland Fruxuf d. Ä.: Bildnis des Johes Seyfrid (Wien, Österreichische Galerie)

Frugoni, Carlo Innocenzo, Pseudonym **Corsano Eginetico** [edʒi'ne:tiko], italien. Dichter, * Genua 21. 11. 1692, † Parma 20. 12. 1768; Weltgeistlicher, lehrte als angesehener Hofdichter am Hof der Farnese, dann der Bourbonen in Parma; Mitgl. der Accademia dell'Arcadia; Typ. Vertreter der italien. Anakreontik (›Rime‹, 1734); die dritte poet. Periode der ›Arcadia‹ wird nach ihm als ›Frugonianismo‹ bezeichnet.

Frühaufgang, Astronomie → Aufgang.

Frühbeck de Burgos, Rafael, eigtl. R. **Frühbeck,** span. Dirigent, * Burgos 15. 9. 1933; war 1962–78 Chefdirigent des Span. Nationalorchesters, daneben 1966–70 Generalmusikdirektor der Stadt Düsseldorf und 1975–77 Leiter des Orchestre Symphonique de Montréal. Er wurde bes. durch seine Interpretation span. Musik bekannt.

Frühbeet, Treibbeet, zur Anzucht junger Pflanzen angelegtes Beet, das zum Schutz vor Witterung mit einer Umrandung versehen und mit abnehmbaren Fenstern oder einer Plastikfolie abgedeckt ist. Beim **Warmbeet** (s. a. für die Frühgemüsetreiberei) wird (Wärme entwickelndes) Pferdemist, z. T. mit Laub zusammen, 30–60 cm hoch eingebracht und mit Erde etwa 20 cm hoch überdeckt (**Mistbeet**).

Frühblüher, Pflanzen, deren Blüten sich im zeitigen Frühjahr vor den Blättern entfalten, z. B. Haselnuß, Forsythie, Pfirsichbaum.

Frühburgunder, Blauer F., frühreifende, aber nicht sehr ertragreiche Rotweinrebe (wahrscheinlich Mutation des Blauen Spätburgunders), bevorzugt tiefgründige Böden; liefert körperreiche, samtige Weine von guter Qualität; in Dtl. etwa 50 ha J. angebaut, v. a. in Württemberg (bei **Clevner** gen.), in der Ahr sowie in Franken und um Ingelheim vertreten.

Frühchristentum, Periodisierungsbegriff für die erste Epoche des Christentums vor der Zeit der Urgemeinde bis zur staatl. Anerkennung der christl. Religion 313 (Mailänder Konstitution); in der jüngeren Forschung wird die Epoche des F. stärker differenziert in Urgemeinde, Urchristentum, antike (altchristl.) Kirche und bis zu den Anfängen) der Christianisierung der Germanen (etwa bis zum 7. Jh.) ausgedehnt.

frugal [frz., zu lat. frux, frugis ›Frucht‹], einfach, bescheiden (auf die Lebensweise, das Auf Essen und Trinken bezogen); gelegentlich auch (umgangssprachlich): üppig.

frühchristliche Kunst, altchristliche Kunst, die von Christen geschaffene Kunst der Spätantike (etwa 200–600). Sie unterscheidet sich in Technik und künstler. Form nicht von der gleichzeitigen Kunst mit heidn. Inhalten. Was wie grundgelegt und künstler. bedeutsam, ist ihre Funktion als regionale Besonderheiten kaiserzeitlicher röm. Kunst fort. Wichtige Impulse gingen v. a. von Rom und Alexandria aus. Infolge des Siegs des Christentums über die alten Religionen und der Förderung durch das christlich gewordene Kaisertum wurde im reml. Europa die Grundlage der Kunst des MA., im Osten bildete sie die Anfänge der byzantin. Kunst (→byzantinische Kultur).

Vor der Mailänder Konstitution (313) war die f. K. auf den privaten Bereich beschränkt; Zeugnisse dieser Zeit gehören zur Sepulkralkunst. Bedeutende Denkmäler sind v. a. die Katakomben in Rom, u. a. die Kalixtus-, Domitilla- und Priscillakatakombe sowie die Katakombe an der Via Latina. Gottesdienst. Versammlungen fanden in Privathäusern statt, seit dem 3. Jh. auch in Gemeindehäusern. Ein Haus dieser Art ist in →Dura-Europos erhalten. Die Themen der Malereien entsprechen denen der röm. Katakomben.

Baukunst: Nach 313 konnte die Kirche Grundstücke und Immobilien besitzen und öffentl. Bauten errichten. Ihr Förderer KONSTANTIN I. ließ Kirchen u. a. in Rom, Konstantinopel, Antiochia am Orontes und in Bethlehem erbauen und stellte sie als öffentl. Bauten den Tempeln gleich. Auf der Basis der profanen Basilika entstand der Typus der christl. Basilika – und zwar gleichzeitig im Osten (Basilika von Tyros, geweiht 317) wie im Westen (Lateranbasilika, zw. 313 und 317, Rom), als den langorientierten, mehrschiffiger Versammlungsraum mit überhöhtem Mittelschiff und i. d. R. flacher Decke. Charakteristisch für

Rueland Fruxuf d. Ä.: Austritt des heiligen Leopold, linker Flügel des Leopoldsaltars; 1505 (Klosterneuburg, Stiftsmuseum)

die frühchristl. Längsbauten waren i. d. R. → Atrium, → Apsis und → Narthex. Über das ganze Reich verstreut erfolgten kaiserl. Gründungen; sie zeigten eine große Mannigfaltigkeit der einzelnen architekton. Lösungen: Fünfschiffigkeit mit Querhaus (Alt-St.-Peter, 323–326, Rom), Dreischiffigkeit mit um die Apsis

frühchristliche Kunst Früh

herumgeführten Seitenschiffen in den Bauten Roms: San Sebastiano ad Catacumbas (begonnen als Basilica Apostolorum, 312–337), Santi Marcellino e Pietro (2. Viertel des 4. Jh.), San Lorenzo fuori le mura (579–590), Santa Agnese (625–638), Fünfschiffigkeit

Frühchristliche Kunst: Maria mit dem Kind: Ausschnitt aus einem Wandgemälde in der Priscillakatakombe in Rom, um 250

mit →Oktogon (Geburtskirche, 326–335, Bethlehem) und Fünfschiffigkeit mit Hof und Rotunde (Grabeskirche, 325–336, Jerusalem). Ein Oktogon war die Bischofskirche in Antiochia am Orontes, die KONSTANTIN I. erbauen ließ.

Neben diesen kaiserl. Stiftungen gab es seit dem späten 4. Jh. zahlreiche lokale Gründungen von unterschiedl. Aussehen; in jeder kirchl. Provinz vollzog sich eine eigene Entwicklung. Grundlage der röm. Entwicklung war die dreischiffige Basilika (San Clemente, um 390; Santi Giovanni e Paolo, 401–417; Santa Sabina, 422–432). Auf der basisten zahlreiche Basiliken, u. a. um 400 in Salona (Solin, heute zu Split). In Oberitalien entstand im Anschluß an die Doppelkirche in Aquileia (zwei Säle mit Querhalle; um 314–319) eine Gruppe von episdemisch. In Mailand folgten unter AMBROSIUS auf die fünfschiffige Bischofskirche (Santa Tecla, zw. 350 und 400) die einschiffigen Säle mit Kreuzarmen (San Nazaro, begonnen als Basilica Apostolorum; San Simpliciano; beide zw. 350 und 400). In Ravenna setzte sich auch dem fünfschiffigen Dom (Ende 4. Jh.) und der kreuzförmigen Kirche Santa Croce im 5. Jh. die dreischiffige Basilika durch (San Giovanni Evangelista, Sant'Apollinare Nuovo). Kreuzförmig wurden auch die fünfschiffigen Dom (Ende 4. Jh.) und der kreuzförmigen Kirche Santa Croce im 5. Jh. die dreischiffige Hallen an ein Oktogon angeordnet, der baul. Arm (die O-Basilika) hatte drei Apsiden. Dreiapsidenanlagen fanden im ganzen Nahen Osten Verbreitung. In Konstantinopel wurden die dreischiffige Emporenbasiliken das Johannes-Studios-Klosters (453/454–463) und die verwandte Marienkirche (nach 450) im Chalkopratenviertel errichtet. Sie beeinflußten auch den Kirchenbau in Griechenland: die Demetrioskirche in Sa-

Frühchristliche Kunst: Grundriss von a San Giovanni in Laterano (Rom: 324 geweiht), b der konstantinischen und der justinianischen Anlage der Geburtskirche in Bethlehem (326 und 6. Jh.) und c der Basilika in Kalat Siman bei Aleppo (5. Jh.)

8

9

School books

Anyone who picks up a book of their own accord, to extend their knowledge, is well motivated to absorb its material. Then that person will read even if the book is unwelcoming and hard to read. It is different for school children who read, not because they want to, but because they must. This demands an especially clear and also an especially attractive typography that pulls the reader in. For this one should draw on the whole repertoire of form and, if necessary, colour: type (graded in hierarchies), image, areas of the grid, lines, rules, spaces. And all these elements in tune with each other and consistently applied, so that the different levels of text can be perceived and distinguished at one glance: general text, centrepieces, text to be learnt and remembered, commentary, exercises. This is only possible if the typographic structure rests on a detailed, rigorously observed grid, whose basic unit is the smallest common denominator of all the formal elements in use. If school books are to be not just clear but also attractive, then these elements must be subtly harmonized with each other. Many books for language and maths teaching are not just tasteless but also—for someone merely trying to see distinctions in the material—hard to take in.

Die Eiche rauschte und rauschte.
Ein Rabe, der sein Nest im Wipfel der Eiche hatte, wachte auf.
«Was ist denn los? Hört auf mit dem Lärm!»
«Ich kann nicht aufhören», sagte die Eiche.
«Ich bin wütend,
denn das Fenster knarrt,
und der Ofen klappert,
und der Stuhl stampft,
und Tippe-Tappe weint,
weil er den Topf der Riesin nicht flicken kann.»
«Ich werde krächzen und krächzen
und noch mehr Lärm machen als ihr alle»,
schimpfte der Rabe.
Und er begann laut zu krächzen.

La quercia stormì e stormì.
Un corvo che aveva il nido proprio sulla sua cima si svegliò.
«Ma che succede? Basta con questo rumore!» gracchiò.
«Non posso smettere», disse la quercia,
«perché la finestra cigola,
perché la stufa sbatte,
perché la sedia salta,
perché Tippe-Tappe piange,
perché non può riparare il pentolino della gigante
e io divento stizzosa.»
«Allora gracchierò e farò più rumore di tutti!» strillò il corvo.
E cominciò a gracchiare.

18

19

An intercultural, bilingual reading book for primary schools; text in short sections, which in turn are organized as whole sentences or units of meaning. (Silvia Hüsler-Vogt: *Der Topf der Riesin.*

Il pentolino della gigante. Zurich: Lehrmittelverlag, 1995. 297 x 210 mm. Illustrated by Silvia Hüsler-Vogt, designed by Katrin Helbling.)

Lively design, and, in spite of many component parts, clear and easy to survey: a biology and a maths text book. (Above: Hansruedi Wildermuth: *Biologie*. Zurich: Lehrmittelverlag, 1989. 297 x 210 mm. Illustrations by Annemarie and Josef Schelbert, designed by Felix Reichlin.—Below: Walter Hohl: *Arithmetik und Algebra I*. Zurich: Lehrmittelverlag, 1985. 225 x 165 mm. Designed by Hans Queck and Walter Brüllmann.)

Picture books and reading books for children

One category flows easily into the other: from the pure picture book for the very youngest children, to the picture book with a few words for the child learning the alphabet, to the book for the first and the intermediary stages of reading, to the young person's book that follows the same basic typographic principles as a book for adults. For the child just starting to read: a large size of a typeface of good legibility (with distinct letter- and wordspaces!), words grouped in units of meaning. And with increasing reading ability: a smaller size of typeface, and a move towards longer units of text in a contained text area. With children of average ability, this development might reach its conclusion by about the fifth year of school.

A picture book—one of the most playful and elegant graphically—for looking at and for first steps in reading: its sparse text is grouped in units of meaning.

(Bruno Munari: *Nella notte buia. Dans la nuit noire.* Milan: Muggiani, 1956. 228 x 162 mm. Devised, written, illustrated and designed by Bruno Munari.)

Was siehst du, Grauschimmel?› fragte der Hahn. ‹Was ich sehe?› antwortete der Esel, ‹einen gedeckten Tisch mit schönem Essen und Trinken, und Räuber sitzen dran und lassen sich's wohl sein.› — ‹Das wäre was für uns›, sprach der Hahn. ‹Ja, ja, ach, wären wir da!› sagte der Esel. Da ratschlagten die Tiere, wie sie es anfangen müssten, um die Räuber hinaus zu jagen und fanden endlich ein Mittel. Der Esel musste sich mit den Vorderfüssen auf das Fenster stellen, der Hund auf des Esels Rücken springen, die Katze auf den Hund klettern und endlich flog der Hahn hinauf und setzte sich der Katze auf den Kopf. Wie das geschehen war, fingen sie auf ein Zeichen insgesamt an ihre Musik zu machen: der Esel schrie, der Hund bellte, die Katze miaute und der Hahn krähte; dann stürzten sie durch das Fenster in die Stube hinein, dass die Scheiben klirrten.

A children's book with large coloured pictures, for looking at and reading aloud from; and an illustrated book for the advanced young reader, charming and full of fantasy. (Above: Gebrüder Grimm: *Die Bremer Stadtmusikanten.* Zurich: Büchergilde Gutenberg, 1944. 305 x 215 mm. Illustrated and designed by Hans Fischer (fis).—Below: Hanna Johansen: *Felis, Felis, eine Katzengeschichte.* Zurich: Nagel & Kimche, 1987. 197 x 125 mm. Illustrated and designed by Käthi Bhend.)

Bibliophile books

The English and German private press books produced around the turn of the nineteenth century were clearly intended to function as models. They provided not just the crucial impulse that led to a newly awakened sense of quality in typefaces. But also, in the work of these presses the medium of the book as a totality was freshly considered: ranging over format, text area, typographic detail, exemplary printing on good paper, to the binding. Publishers who were aware of quality clung to these models.

The private presses at work nowadays, following classical principles, do not have this function to the same extent. Nevertheless, they have a stimulating effect. This lies less in the purely typographic field, and much more in flawless harmony between text and illustration, in unsurpassed printing (especially letterpress) on select paper, and in model binding and finishing. So bibliophile books still set standards.

(Above: Giacomo Casanova: *Cristinas Heimkehr*. Darmstadt: TH, 1986. 185 x 105 mm. Designed by Walter Wilkes.— P. 81 above: Arthur F. Kinney [ed.]: *Rogues, vagabonds and sturdy beggars*. Barre [Mass.]: Imprint Society, 1973. 247 x 159 mm. Illustrated by John Lawrence, designed by Ruari McLean.—Below: Ernst Theodor Amadeus Hoffmann: *Nußknacker und Mausekönig*. Frankfurt a. M.: Bauersche Gießerei, 1963. 230 x 143 mm. Illustrated and designed by Andreas Brylka.)

The Black Book's Messenger

To the Courteous Reader, Health.

Gentlemen, I know you have long expected the coming forth of my *Black Book* which I long have promised,[1] and which I had many days since finished had not sickness hindered my intent. Nevertheless, be assured it is the first thing I mean to publish after I am recovered. This Messenger to my *Black Book* I commit to your courteous censures, being written before I fell sick, which I thought good in the meantime to send you as a Fairing, discoursing *Ned Browne's* villainies which are too many to be described in my *Black Book*.

I had thought to have joined with this Treatise a pithy discourse of the Repentance of a Cony-catcher lately executed out of Newgate,[2] yet forasmuch as the Method of the one is so far differing from the other, I altered my opinion, and the rather for that the one died resolute and desperate, the other penitent and passionate. For the Cony-catcher's repentance which shall shortly be published, it contains a passion of great importance. First, how he was given over from all grace and Godliness, and seemed to have no spark of the fear of God in him; yet, nevertheless, through the wonderful working of God's spirit, even in the dungeon at Newgate the night before he died, he so repented him from the bottom of his heart that it may well beseem Parents to have it for their Children, Masters for their servants, and to be perused of every honest person with great regard.

And for Ned Browne, of whom my Messenger makes report: he was a man infamous for his bad course of life and well known about London. He was in outward shew a Gentlemanlike companion, attired very brave, and to shadow his villainy the more would nominate himself to be a Marshall-man[3] who, when he had nipped a Bung or cut a good purse, he would steal over into the Low Countries,[4] there to taste three or four Stoupes of Rhenish wine, and then come over forsooth a brave Soldier. But at last, he leaped at a daisy[5] for his loose kind of life, and, therefore, imagine you now see him in his own person, standing in a great bay window with a halter about his neck ready to be hanged, desperately pronouncing this, his whole course of life, and confesseth as followeth.

Yours in all courtesy, R. G.

193

Der Weihnachtsabend.

Am 24. Dezember

Am vierundzwanzigsten Dezember durften die Kinder des Medizinalrats Stahlbaum den ganzen Tag über durchaus nicht in die Mittelstube hinein, viel weniger in das daranstoßende Prunkzimmer. In einem Winkel des Hinterstübchens zusammengekauert saßen Fritz und Marie, die tiefe Abenddämmerung war eingebrochen, und es wurde ihnen recht schaurig zumute, als man, wie es gewöhnlich an dem Tage geschah, kein Licht hereinbrachte. Fritz entdeckte ganz insgeheim wispernd der jüngern Schwester (sie war eben erst sieben Jahr alt worden), wie er schon seit frühmorgens es habe in den verschlossenen Stuben rauschen und rasseln und leise pochen hören. Auch sei nicht längst ein kleiner dunkler Mann mit einem großen Kasten unter dem Arm über den Flur geschlichen, er wisse aber wohl, daß es niemand anders gewesen als Pate Drosselmeier. Da schlug Marie die kleinen Händchen vor Freude zusammen und rief: ›Ach, was wird nur Pate Drosselmeier für uns Schönes gemacht haben.‹ Der Obergerichtsrat Drosselmeier war gar kein hübscher Mann, nur klein u. d. mager, hatte viele Runzeln im Gesicht, statt des rechten Auges ein großes schwarzes Pflaster und auch gar keine Haare, weshalb er eine sehr schöne weiße Perücke trug, die war aber von Glas und ein künstliches Stück Arbeit. Überhaupt war der Pate selbst auch ein sehr künstlicher Mann, der sich sogar auf Uhren verstand und selbst welche machen konnte. Wenn daher eine von den schönen Uhren in Stahlbaums Hause krank war und nicht singen konnte, dann kam Pate Drosselmeier, nahm die Glasperücke ab, zog sein gelbes Röckchen aus, band eine blaue Schürze um und stach mit spitzigen Instrumenten in die Uhr hinein, so daß es der kleinen Marie ordentlich weh tat, aber es verursachte der Uhr keinen Schaden, sondern sie wurde vielmehr wieder lebendig und fing gleich an recht lustig zu schnurren, zu schlagen und zu singen, worüber denn alles große Freude hatte. Immer trug er, wenn er kam, was Hübsches für die Kinder in der Tasche, bald ein Männlein, das die Augen verdrehte und Komplimente machte, welches komisch anzusehen war, bald eine Dose, aus der ein Vögelchen heraushüpfte, bald was anderes. Aber zu Weihnachten, da hatte er immer ein schönes künstliches Werk verfertigt, das ihm viel Mühe gekostet, weshalb es auch, nachdem es einbeschert worden, sehr sorglich von den Eltern aufbewahrt wurde. ›Ach, was wird nur Pate Drosselmeier für uns Schönes gemacht haben‹, rief nun Marie; Fritz meinte aber, es könne wohl diesmal

5

Exceptions, experiments

The twelve types of book described here comprise the main part of the field. A few are missing: the atlas, the song-book and the note-book, specialities such as the type-specimen book, and more. Is the paperback missing? From the design point of view, it does not constitute a distinct category.

Then there are those exceptions that, in the selections of a country's best books, are categorized as 'experiments' or 'special cases'. If one were to extend slightly the term 'bibliophile' beyond its normal meaning, these special cases could be counted as bibliophile books. (And also like bibliophile books, they are often published in small editions at high prices!) Here, as with the bibliophile book, we reach the point at which the book is no longer a useful object, but becomes instead an art-object, existing for its own sake: art for art's sake, the book as book. In the best examples, such books irritate, stimulate, show new directions; when less good, they are expensive fetishes; they are at their worst when they are boring, when an already weak little idea is done to death with large and pretentious gestures over many pages. In typography stimulus rarely comes from large publishing houses, much more from almost unknown small or tiny publishers, from little known presses and from design schools. In the fields of typography *and* of printing technique, these ventures often derive from advertising. (Shocking? But it is true.)

Pp. 82–5: Six fresh and fearless projects—not to be copied in books for everyday use; but a challenge, when the opportunity presents itself, to attempt something new and unusual.—(Above: Romano Hänni: *Typografische Notizen I.* Basel: self-published, 1992. 180 x 120 mm. Designed by Romano Hänni.)

(Above: Stefan Themerson: *St.Francis & the Wolf of Gubbio, an opera in 2 acts.* Amsterdam: De Harmonie; London: Gaberbocchus, 1972. 305 x 215 mm. Illustrated by Franciszka Themerson, designed by Stefan Themerson.—Below: Beat Brechbühl [ed.]: *Die Poesie ist nichts für Neutrale.* Frauenfeld: Waldgut, 1993. Bodoni-Druck 2. 218 x 156 mm. Designed by Atelier Bodoni.)

Dieser Wahrheitsspiegel, den Künstler der Moderne der Gesellschaft vorhalten, führt gleichzeitig zu Aggressionsakten gegen diese selbst: Im Faschismus, in der Ausstellung »Entartete Kunst« in München 1937 konnten diese Gegenbilder denunziatorisch als krankhafte Verirrung der Künstler mißinterpretiert werden, mit der Zielsetzung, diesen Krankheitsherd auszumerzen. Beispielsweise wurde der deutsche Bildhauer Otto Freundlich, von dem die Abbildung einer Kopf-Plastik auf dem Deckblatt des Ausstellungskatalogs der »Entarteten Kunst« stammt, im KZ Majdanek 1943 ermordet.
Neben der Deformation des überlieferten Menschenbildes ist in den »Demoiselles« aber auch ein konstruktiver Wille vorhanden, Körperformen aus kubischen Grundelementen aufzubauen – angeregt, wie wir wissen, durch afrikanische Negerplastik (Abbildung 15). Vermutlich hat Picasso außer der Reduktion auf plastische Grundformen auch das maskenhaft Starre der Negerplastiken als gewünschten Gesichtsausdruck der Bordellmädchen angesprochen. Dem sich kulturell überlegen dünkenden europäischen Kolonialherren wird gewissermaßen die Maske der angeblich inferioren Negerplastik übergestülpt,[13] als kritische Dimension, nicht als Eskapismus, wie zum Beispiel in Bildern des europaflüchtigen und zivilisationsmüden Paul Gauguin.

13.
Vergleiche Carl Einstein, Negerplastik, 1915.

15 Maske aus dem Kongo

Am 24. Oktober 1939 starb ich, das sagte ich schon. Ich muß hinzufügen, daß ich mit wirklicher Gewißheit erst seit einigen Stunden über meinen Todestag Auskunft geben und damit alles Vergangene wie losgelöst von mir betrachten kann. Ich bekenne, daß ich überhaupt erst jetzt die hinter mir liegenden Wochen in das rechte, ihnen zukommende Licht setzen kann, wo ich weiß, warum die Taschentücher im Gefängnis nicht weiß sind

SEITE 36

(um das doppelte und zu Unklarheit führende »weiß« zu umgehen, schrieb O. später über »nicht weiß sind« »gefärbt sind«, indem er die ursprüngliche, von uns im Text zitierte Fassung durch das Umlegen einer großen, bauchigen Klammer für ungültig erklärte).

Am 10. Oktober, dem Tage, da ich durch eine Musterung für »voll gefängnisfähig« erklärt wurde, war ich zum ersten Mal kein Mensch mehr. Die letzten spärlichen Tage als Student galt ich für einen Beurlaubten; man hätte mich gar nicht darauf aufmerksam zu machen brauchen, daß ich den Gesetzen des Teufels unterstünde.

SEITE 37

Seit heute nun, seitdem ich das mit dem Taschentuch weiß, ist mir deutlich, daß kein Knabe auf der Welt ist, der nicht schon in seinen frühesten Kindertagen den Stempel trüge »wegen zu großer Jugend einstweilen noch zurückgestellt«. Überall ist ER mit seinen unzähligen willigen Trabanten, seitdem die Mauer zerbrochen ist. Wer sie aber wieder aufsteinen will, wird erschossen, und wer ihre zweite Errichtung in Gedanken vorbereitet, wird es auch, und wer sich dem Teufel entziehen will und einen Anfang setzt, wird es auch. Und wer die Worte des Teufels nicht zu den seinen macht, wird es auch. Der zum Beispiel wird es, der dem Tode in dem großen Gefängnis die Ehre verweigert, einen

(Above: Peter Rautmann, Eckhard Jung, Herwig M. Hingerl [ed.]: *Was glauben Sie denn ist Picasso?* Fischerhude: Atelier im Bauernhaus, 1985. 390 x 300 mm. Designed by the Projektgruppe Picasso-Buch, directed by Eckhard Jung and Herwig M. Hingerl.—Below left: Walter Freiburger, Walter Jens: *Das weiße*

Durch Einbeziehung der Neger-
kunst tragen Picasso und andere
zeitgenössische Künstler zu einer
Neubewertung dieser und damit
der Kultur der Kolonialvölker
insgesamt bei. Ein Wechsel-
gespräch der Kulturen entsteht.
Das Eurozentrische beginnt sich
aufzulösen. Von nun an wird Kunst,
zumindest dem Anspruch nach,
Weltkunst oder muß sich diesem
Anspruch stellen. Wo die politischen
Probleme weltweit geworden sind,
sind es auch die künstlerischen.

**Der Teufel sagt:
„Ich will nach
Afrika fliegen.
Da ist es schön
warm."
Und er setzt sich
ins Flugzeug und
fliegt los.**

Taschen Tuch. Berlin, Leipzig: Faber &
Faber, 1994. 258 x 170 mm. Illustrated by
Martin Felix Furtwängler, designed by
Juergen Seuss.—Below right: Sara: *Die*

*Geschichte vom Teufel, vom Engel und
Gespenst.* Üchtelhausen: Harrisfeldweg-
presse, 1990. 255 x 203 mm. Illustrated
by Sara, designed by Werner Enke.)

Prelims and end-pages

When the book designer is familiar with the manuscript—after look-
ing through it—and with the requirements and wishes of the pub-
lisher, editor and author, and when the format is decided, then the
concrete work of design begins: the establishment of the text area
on a double-page spread, the planning of all the content. When this
has been decided, in the main and in its details, the typographer
develops—as it were, from the middle out, forwards and back-
wards—the preliminary pages, the contents page, the appendixes
and critical apparatus of notes, bibliography and index(es): the
pages before and after the main content.

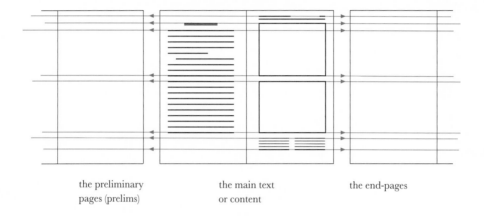

the preliminary the main text the end-pages
pages (prelims) or content

P. 87: Two classically designed, centred University Press, 1977. 215 x 130 mm.
half-titles, with the title pages that follow. Designed by George Mackie.—Below:
The half-title of *Montale* also carries the John Ryder: *A suite of fleurons.* London:
series number. (Above: Guido Almansi, Phoenix House, 1956. 180 x 103 mm.
Bruce Merry: *Eugenio Montale.* Edinburgh: Designed by John Ryder.)

Half-title

The half-title derives from the time when books were sent out by the publisher (printer) without a binding. The first page had the function of giving an abbreviated reference to what was inside, and of protecting the title page itself against dirt or damage. If the main title page is the gateway to the book, then the half-title is perhaps the garden gate.

Nowadays the half-title has essentially no function and can be left out. If it is set—as a prelude, and typographically inconspicuous—then it gives the name of the author (often just the last name) and the title, which is also usually shortened, or sometimes just the one or the other.

Title page

Whether centred or asymmetrically placed, whether classical or unconventional, whether in small or large sizes, with a large or a small amount of text, on one page or running over two pages: here, on the title page, the designer is revealed. Inside a book one can, if design energy fails, keep to tried and tested rules and thus still give a text a respectable form. But for the title page one merely has the requirement that the design principles of the whole book should underly it.

The typefaces used here should therefore go with those used in the text itself, not just with respect to style of letterform, but also in their size. This certainly does not mean that—for example, with a traditional centred title page—the sizes used elsewhere have to be automatically adopted here. But the title page should, in this as in other respects, be related to and co-ordinated with the treatment of the text. Under certain circumstances another typeface can be chosen for the main line(s) on a title page.

Normally one will keep to the text area of the pages that follow. In books that are classically conceived, the title page need not necessarily occupy this text area; it can be narrower and shorter.

The title page provides the important bibliographical data: first name(s) and surname(s) of the author; the title and, if there is one, a subtitle; then the publisher, place of publication, and year of publication. (The last two can also go on the verso—page 4—with the statement of copyright.) If one is dealing with a book in a series, the series title will be given here as well; unless one prefers it on page 2, opposite the main title display.

HANS HOLBEINS DES JÜNGERN
BILDER ZUM ALTEN
TESTAMENT

HERAUSGEGEBEN UND MIT EINEM
NACHWORT VERSEHEN VON MARIA NETTER
VERLAG BIRKHÄUSER BASEL

David McKitterick

A NEW SPECIMEN
BOOK OF

CURWEN

PATTERN

PAPERS

The Whittington Press

BY THE SAME AUTHOR
A Suite of Fleurons
Printing for Pleasure
The Study Book of Printing
Artists of a Certain Line
Lines of the Alphabet
The Officina Bodoni
Flowers and Flourishes

(EDITOR)
Six on the Black Art
Miniature Folio of
Private Presses

THE CASE
FOR LEGIBILITY

JOHN RYDER

THE BODLEY HEAD
LONDON SYDNEY
TORONTO

Three timelessly beautiful title pages. They will still give pleasure when much of what is 'contemporary' has become no more than 'contemporary'. (Above left: Maria Netter [ed.]: *Holbeins Bilder zum Alten Testament.* Basel: Birkhäuser, 1944. Second colour in the original is brick red. 201 x 134 mm. Designed by Jan Tschichold.—Above right: David McKitterick: *Curwen Pattern Papers.* Andoversford, 1987. 267 x 190 mm. Designed by Whittington Press.—Below: John Ryder: *The case for legibility.* London: Bodley Head, 1979. 190 x 108 mm. Designed by John Ryder. See also p. 92 left.)

Emil Ruder

Typographie
Ein Gestaltungslehrbuch

Typography
A Manual of Design

Typographie
Un Manuel de Création

Fritz Brunner-Lienhart
in Freundschaft und Dankbarkeit

Verlag Arthur Niggli Teufen AR

YORIKS
Betrachtungen
über verschiedene
wichtige und angenehme
Gegenstände.

Above: author, title and contents list (in three languages!) and dedication on one double-page spread. (Emil Ruder: *Typographie. Ein Gestaltungslehrbuch*. Teufen: Niggli, 1967. 234 x 228 mm. Designed by Emil Ruder.)—Below: title page on a verso, illustration on a recto! (*Yoriks Betrachtungen über verschiedene wichtige und angenehme Gegenstände*. Hamburg: Maximilian-Gesellschaft, 1972. 200 x 120 mm. Illustrated and designed by Hans Peter Willberg.)

John Bendix

Brauchtum und Politik: Die Landsgemeinde in Appenzell Außerrhoden

Schläpfer & Co. AG, Herisau Museum für Appenzeller Brauchtum, Urnäsch 1993

Herausgegeben von Johannes Schläpfer Erschienen als Band 4 in der Reihe Appenzeller Brauchtum

J. R. R. TOLKIEN: DAS SILMARILLION
Herausgegeben von Christopher Tolkien

The title pages on this and the facing page show four quite different design possibilities. Although the title pages of *Yorik* and *Silmarillion* are arranged symmetrically, they are not at all classical in effect. (Above: John Bendix: *Brauchtum und Politik: Die Landsgemeinde in Appenzell Außerrhoden.* Herisau: Schläpfer, 1993. 300 x 200 mm.—J. R. R. Tolkien: *Das Silmarillion.* Stuttgart: Klett-Cotta [Hobbit], 1982³. 215 x 135 mm. Designed by Heinz Edelmann.)

Title page verso

There is a dictum from Tschichold that on this page one can see whether a typographer knows how to handle details with care. The copyright statement, ISBN, Cataloguing in Publication (CIP) data, and the printer's imprint often look horribly unattractive. If a fully detailed imprint—which gives the names of the typesetter, printer, binder, and of the typefaces, paper and binding materials, and the printing and finishing processes—is felt to be too disturbing here, one can free page 4 of this burden and put it instead on the penultimate page of the book. It may be that bibliographical statements and information about printing technique are not important for most readers, yet a book designer cannot neglect them. Like all the other details, they must be brought into the typography of the whole work—usually in a smaller size than that of the main text.

(Left: John Ryder: *The case for legibility.* London: The Bodley Head, 1979. 190 x 108 mm. Designed by John Ryder. See also p. 89 below.—Right: Philipp Luidl: *Typografie.* Hannover: Schlütersche, 1984. 243 x 163 mm. Designed by Walter Schwaiger, Philipp Luidl.)

Dedication

In classically, symmetrically designed works, the dedication stands alone on the first recto after the title page. Depending on the emphasis one wants to give it, it can ocupy two or more lines in the text typeface, or be set like an epitaph in capitals or small capitals. In less conventional books or in shorter works, the dedication can be put in a less prominent place, for example on the reverse of the title page.

TO THE MEMORY OF
DONALD TOYNBEE WORTHY
1916–1973

'And the treasures that the wise men of old have left behind
in their written books, I open and explore with my friends;
and if we light upon any good thing, we extract it, regarding
it as a great gain if we can be of help to each other.'
Xenophon, *Memorabilia* I, VI, 14

BERTHOLDO WOLPE

TYPOGRAPHO VALDE DOCTO

NOVORVM ALBERTI CHARACTERVM

INVENTORI

AMICO FIDELISSIMO

HVNC DEDICAT AVCTOR LIBRVM

Two dedications designed by Berthold Wolpe, the lower one for a book dedicated to him. (Above: A[rthur] S[idney] Osley: *Scribes and sources.* London: Faber and Faber, 1980. 246 x 175 mm.—Below: A[rthur] S[idney] Osley: *Mercator.* London: Faber and Faber, 1969. 277 x 215 mm. See also p. 102 above.) Compare also the dedication at p. 90 above.

Contents list

Like the title page, the contents list occupies a right-hand page. It may go at the end of a book, but only if the author especially requests this, and only if, as in literary works, the list has no important function of giving the reader an overview of content. Otherwise it belongs to the beginning, on page 5, or after the introduction, on the next free right-hand page. In highly structured books of information or scientific publications, the contents list is an important help in getting an overall idea of what is in the book and in finding one's way through it. Here we should follow the motto: as clear as is needed, as restful as possible. Contents lists are sometimes made unwelcoming and unclear through the application of differentiating elements that are simply unconsidered. Note also: decimal classification does not relieve the designer of the duty of organizing the contents list so that it makes visual sense too!

The contents list should not occupy the whole width of the text measure if there is a danger that short titles, on the left, and page numbers, on the right, are too far away from each other—so that it becomes hard to find the latter. If the title lines differ much in length, and if one does not have to break them too often, then the movement of the eye between short titles and page numbers should be ensured by the use of dot leaders. This is the most conventional way, but usually the easiest to scan and read. Other approaches are possible too; see, for example, pp. 90 above, 95 above, 136 above right, 144 below, 150 above right, and 160.

A list of illustrations, where this occurs, can be designed along the lines given here for the contents list. Such a list can however be put on a left-hand page.

P. 94: A simple and a more strongly organized list of contents, from the same series of texts. In the second example, the designer used just one type size for the three levels of heading. He achieved an optimal clarity, with centred all-capital headings for the first two levels, and indentation for the third level. (Left: Eugen Ludwig [ed.]: *Wilhelm His der Ältere*. Bern: Huber, 1965. See also p. 105 above left.—Right: Erna Lesky [ed.]: *Franz Joseph Gall*. Bern: Huber, 1979.

Both in Huber's 'classics of medicine and science' series. 225 x 140 mm. Designed by Rudolf Hostettler.)—P. 95: Two three-language lists of contents with page numbers preceding titles. (Above: Max Bill: *Form*. Basel: Werner, 1952. 220 x 210 mm. Designed by Max Bill. See also p. 67.—Below: Hans Neuburg: *Schweizer Industrie Grafik*. Zurich: ABC, 1965. 250 x 255 mm. Designed by Hans Neuburg, Walter Bangerter.)

Notes

Whether notes are placed as footnotes at the bottom of the text area or by the side of it, as margin notes, or whether they should come at the end of each chapter or only at the end of the whole book: unless the book belongs to a series with established conventions, this is a matter for the author. (Not just a matter, but an article of faith—judging by the vehemence with which authors sometimes put their views about this!) Wherever they are put, notes should have the same 'colour' as the main text; i.e. if set to the same text measure, the same space between the lines. (Thus: main text 10/12 pt, notes 9/11 pt or 8/10 pt.) If the lines of the notes are shorter than those of the main text, e.g. in footnotes set as two columns or in margin notes, then the line increment might be a half or a whole point less, so that the colour matches that of the main text. Asterisks (* **) and daggers († ††) may only be used when there are not many notes and where these are set as footnotes or margin notes. Numerals or, more rarely, letters are less conspicuous, both as superiors (raised numbers or letters) in text and when placed before the individual notes. When a typeface has them, non-lining numerals should be set, rather than capital-height numbers. Superiors belong only in the text itself; in the notes, these reference numerals should have the same size as the text of the note. Individual entries should be clearly differentiated from each other. It is enough to indent the second and subsequent lines by an em (or equivalent) or to let the reference number stand free, or else, the other way round, to indent the first line of an entry (example on p. 97 below). In either case, there is no need for extra space between each note. But this convention can be useful with notes in the margin, if, on account of the narrow column width, it is not appropriate to indent or to let a reference character stand free. Spaces between lines of less than half the normal line increment usually look unclear and worrying.

Paris Longchamp: St. Galler Spitzen im Rennen

Anne Wanner-JeanRichard

Abb. Impressionen mit St. Galler Fabrikaten vom Grand Prix de Paris. Longchamp 1913. Aufgeklebte Photographien. Kat. 30.

Above: Marginal notes, each one separated from the next by a half-line space. (Peter Röllin [ed.]: *Stickerei-Zeit*. St.Gallen: VGS Verlagsgemeinschaft, 1989. 300 x 200 mm. See also pp. 140–1.)—Below left: Notes at the foot of the page, first line indented. (Henry Fielding: *Das Leben des Mr. Jonathan Wild, des Großen*. Basel: Birkhäuser, 1945. 172 x 103 mm. Designed by Jan Tschichold.)—Below right: Notes gathered at the back of the book, first line of each one indented. (Jan Tschichold [ed.]: *Hafis*. Basel: Birkhäuser, 1945. 172 x 103 mm. Designed by Jan Tschichold. See also p. 25 below.)

Bibliography

However precise a bibliography may be, it is useless if the typo-graphic arrangement is such that, when one scans it, one cannot immediately find an author's name and the title of a book, or can-not differentiate the title of an article from the name of the book or journal in which it was published. Author's name (including first names) in capitals and small capitals, and book or periodical title in italic, are essential for good recognition in scanning. All this means that for works with extensive bibliographies one should only consid-er typefaces that have an italic (whose 'colour' is clearly different from that of its roman) and small capitals. Whether the surnames of the authors should come before or after their first names will be determined by considering the nature of the bibliography, in con-sultation with its author. Whether the title of the article should be set with or without quotation marks, whether the place of publica-tion and publisher or only the place of publication should be given: these are secondary questions. It is nonsense to separate the relevant information of a bibliographical entry only by commas. Although that may be easy for the author of a bibliography, it is asking too much of the user. (Comfort for the writer does not always mean com-fort for the reader!) With this typographic stew, a real scanning of the pages, looking out for an author or a title, is no longer possible. And ambiguous situations arise, if there are also commas in the title of a book; or if the last word of a title is the name of a place, then followed immediately by the place of publication.

Guido Kisch, Gestalten und Probleme aus Humanismus und Jurisprudenz. Neue Studien und Texte, Berlin 1969.

Gustav C. Knod, Deutsche Studenten in Bologna (1289–1562). Biographischer Index zu den Acta nationis Germaniae uni-versitatis Bononiensis, Berlin 1899.

Carl Krause, Helius Eobanus Hessus. Sein Leben und seine Werke. Bände 1–2, Gotha 1879.

Werner Kuhn, Die Studenten der Universität Tübingen zwi-schen 1477 und 1534. Ihr Studium und ihre spätere Lebensstel-lung. Teile 1 und 11, Göppingen 1971.

GUIDO KISCH: *Gestalten und Probleme aus Humanismus und Ju-risprudenz.* Neue Studien und Texte. Berlin 1969.
GUSTAV C. KNOD: *Deutsche Studenten in Bologna (1289–1562).* Biographischer Index zu den Acta nationis Germaniae uni-versitatis Bononiensis. Berlin 1899.
CARL KRAUSE: *Helius Eobanus Hessus. Sein Leben und seine Wer-ke.* Bände 1–2. Gotha 1879.
WERNER KUHN: *Die Studenten der Universität Tübingen zwischen 1477 und 1534. Ihr Studium und ihre spätere Lebensstellung.* Teile 1 und 11. Göppingen 1971.

Extract from a printed bibliography
(above) and a demonstration of how one
can make it easier for the reader to take
in the same text—using less space.

Index

Rather like the list of contents, the index provides a way into a book. If a specialized book or a work of science is going to be used as a working tool, then it requires an index. It can be omitted from publications whose extent is limited, especially when the content is clearly organized and can be entered through an appropriate contents list.

In a bound book the last (as also the first) leaf of the block is pasted onto the endpaper, and, in a publication that is properly done, it stays empty. The most that may be put there is the imprint details, on the recto; if, on account of its length, this is separated from what is given on the reverse of the title page.

Two ways of organizing an index comprehensibly: with extra space between the blocks of entries, or by distinguishing the first entry of a block with an initial letter in bold. (Left: Hermann Bauer et al: *Kloster Notkersegg, 1381–1981.* St.Gallen: VGS Verlagsgemeinschaft, 1981. 240 x 175 mm. See also p. 102 below.—Right: Ernst Ziegler: *St.Galler Gassen.* St.Gallen: VGS Verlagsgemeinschaft, 1977. 240 x 175 mm. See also p. 121.)

Paper, printing and reproduction

In choosing paper, the designer takes account of the printing processes to be used, the format and images to be reproduced. Whatever paper is chosen, its grain should run parallel to the spine of the finished book; otherwise the pages bow and do not turn over easily. As with the material of the case, tactile qualities have an important part to play here. For books that contain just text, and for those that have merely line-illustrations in addition, one may use a soft, off-white uncoated paper with a pleasant feel—not too rough, not too smooth—inconspicuous in tone and of good opacity; i.e. opaque enough not to let the print on the reverse side show through too much. This is easier described than found: varieties of paper are increasingly standardized, the choice ever smaller. As for paper with doubled or still further inflated bulk—giving the impression of more content—one should avoid it.

The astonishing progress of offset printing technique makes it possible to print even the finest-screened lines: not just grey, but deep black. The effect of type, with its rather sharp and spiky colouring, is usually different from that of illustrations, which require a more concentrated coverage of ink, and this gives rise to a problem. Ideally (but very rarely, for reasons of cost) this is solved by separate runs through the press; normally a compromise is made. Even four-colour-process screened images can now be well printed on uncoated paper. But if one wants the maximum brilliance and, above all, depth in pictures, then machine-coated or real art paper must still be used. Although of the same stability as uncoated papers, they are basically harder. Glossy papers should be specified only if little or no text is going to be printed on them, because of disturbing reflections especially in artificial light. Matt papers do not have this disadvantage, but they are extraordinarily tricky and should be machine varnished for trouble-free printing. If pictures do not predominate, if the text is at least of equivalent importance, if nothing is yet more important, if the pictures are to be integrated into the text and cannot be gathered in a separate picture section, then wherever possible they should be printed on an off-white uncoated paper. The reader's eyes and hands will thank the book designer for that! A close collaboration between the designer, the printer and the person in charge of reproduction will lead to good results.

Binding

Just as the choice of paper and everything to do with printing should be discussed at the earliest occasion with the printer, so too decisions about binding process, materials of the case and the endpapers should be made with the binder. As already mentioned, if a book is not to be published within a series, for which the materials are already established and proven, then the designer should always get a dummy made.

Every binding must have a title on the spine; certainly those publications that have a spine of at least 3 mm. If the spine is broad enough, the lines of text should be arranged horizontally. If they are vertical, then traditionally on German-language books text runs from the bottom up (except on large-format volumes that are laid front cover up in the bookshelf, so that the spine title can then be read normally). Since the spine title functions primarily when a book is standing upright on the shelf, this arrangement is certainly more rational—because one inclines one's head more readily to the left than to the right—than the international standard, according to which text should be made to run from the top down. (On posters too, vertically placed lines will run from bottom to top, for reasons of better legibility.) That one can read this spine text better when the book is lying on the table is not a factor in the matter: by then the reader knows which book is lying there (and anyway, many books also have their title on the front cover).

Some very different materials and ways of binding are available to the designer, for all kinds of purpose: paper, fabric, synthetic materials, leather. Many varieties of embossing and printing, the application of a printed or embossed label made of paper, synthetic material or leather, and a choice of headbands—all this makes possible a broad range of finishes. Whether to round the spine or make it square can depend on functional or aesthetic attitudes. For large format books with heavy paper, a rounded (or best: gently rounded) spine is usually preferable, for constructional and functional reasons: then the block of the book sags less at the front of the case. Books with rounded backs behave better on opening; less stress is placed on the joints and the binding. A bookbinder's rule: more than a finger's thickness, then rounded. Edges that do not project too much give the book a civilized look; 2.5 mm is sufficient, even less is nicer.

The binding case often also takes on the function of the dustjacket. This is frequently so with school books and other instructional works, and also with paperbound books that have a printed cover.

On this subject, see: Willberg: *Einein-bandband. Handbuch der Einbandgestaltung.*

Above: Gold embossing on blue linen. (A[rthur] S[idney] Osley: *Mercator*. London: Faber and Faber, 1969. 285 x 220 mm. Designed by Berthold Wolpe. See also p. 93 below.)—Below: blind embossing on dark-blue cloth. (Hermann Bauer et al: *Kloster Notkersegg, 1381–1981*. St.Gallen: VGS Verlagsgemeinschaft, 1981. 245 x 182 mm. See also p. 99 left.)

Above: Front and back boards, and spine; printed in black on cloth. (Hansjörg Viesel [ed.]: *Literaten an der Wand*. Frankfurt a. M.: Büchergilde Gutenberg, 1980. 240 x 165 mm. Designed by Juergen Seuss. See also p. 107 below.)—Below: Paper-covered case; printed in black (the wood cuts) and dark-violet (text and rules) on beige handmade paper. (Johannes Bobrowski: *Lobellerwäldchen*. Frankfurt a. M.: Büchergilde Gutenberg, 1980. 267 x 194 mm. Woodcuts and designed by Otto Rohse. Printed at the Otto Rohse Press.)

The measurements given in this caption refer not to the book block, but to the front of the case, including the joint.

Jacket

Bibliographically speaking, the block of the book is the real 'book'; in the course of time the binding may be altered or replaced. But for the reader, the binding (or the covers) belong to the book; it has a use function. Not so with the jacket, which, once the book is in the reader's possession, can be thrown away. It does three things: gives information, advertises, protects the book before it is sold. If a book were to be given just a shrink-wrapping in plastic, the advertising and information functions would suffer. Apart from author and title (or, at the least, title), which in every case—however it is designed—take precedence, emphasis can fall more on the information or on the advertising function. Between the most factual presentation of information (which for a certain section of buyers has commercial appeal, exactly because of its exterior sobriety) through to the unfettered advertisement, the possibilities are inexhaustible. Information need not automatically be boring, nor need advertising be crude, ugly or brutal. The requirement that the typographic concept of a book be carried through from the inside to the outside—from the inner pages to the case to the jacket—can hardly be observed when advertising becomes a dominating factor. But elsewhere too, this injunction of unity should not always be taken too literally. A larger size of the typefaces used within, or use of the title lines and some reference to the design principles of the book: this may be enough to produce a sense of unity. The text area here does not need to correspond to that of the inside pages, neither in width nor in depth.

P. 105 above left: Black-printed text on light-grey paper. (Eugen Ludwig [ed.]: *Wilhelm His der Ältere*. Bern: Huber, 1965. 230 x 145 mm. Designed by Rudolf Hostettler. See also p. 94 left.)—Above right: author olive green, swelled rule red, title black, signature greenish blue, on beige paper. (Gustav Bohadti: *Friedrich Johann Justin Bertuch*. Berlin, Stuttgart: H. Berthold, 1968 [?]. 263 x 177 mm. Designed by Heinz Bartkowiak.)—Below:

light wine-red background printed on beige paper. Type reversed-out and in black. (Gottfried Keller: *Romeo und Julia auf dem Dorfe*. Kilchberg: Romano, 1989. 320 x 220 mm. Designed by Max Caflisch.)

In this chapter too, measurements in the captions refer not to the book block, but to the dimension of the cover.

HIS
DER ÅLTERE

———

LEBENS

ERINNERUNGEN

UND

AUSGEWÅHLTE

SCHRIFTEN

———

HUBER

GUSTAV
BOHADTI

———

FRIEDRICH
JOHANN
JUSTIN
BERTUCH

Gottfried Keller

ROMEO
UND JULIA
AUF DEM
DORFE

Illustriert von Karl Walser

———

Verlag Mirio Romano
Kilchberg am Zürichsee

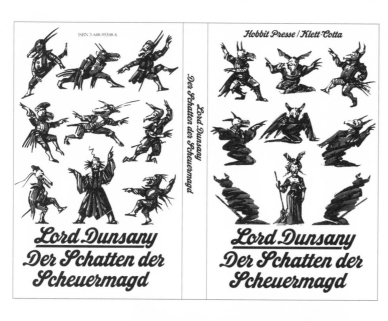

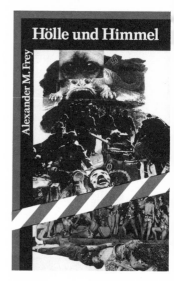

Above left: Black printing on white paper. The whole jacket, without flaps. (Lord Dunsany: *Der Schatten der Scheuermagd*. Stuttgart: Klett-Cotta [Hobbit], 220 x 300 mm. Illustrated and designed by Heinz Edelmann. See also p. 20 above and p. 60 below.)—Above right: Outer border steel-blue, elsewhere as shown—black and red on white paper. (Alexander Moritz Frey: *Hölle und Himmel*.

Frankfurt a. M.: Büchergilde Gutenberg, 1988. 208 x 132 mm. Designed by Juergen Seuss. See also p. 20 below.)—Below: Black printing on beige paper. The whole jacket, without flaps. (Nino Borioli, Graziano Martignoni [ed.]: *Formiche e cicale. Itinerari attorno all'équipe*. Comano: Alice, 1989. 230 x 293 mm. Designed by Bruno Monguzzi.)

Above left: Black printing on offwhite paper. (Markus Kutter: *Schiff nach Europa*. Teufen: Niggli, 1957. 241 x 163 mm. Designed by Karl Gerstner.)—Above right: Black and red printing on brown paper. (Franz Mon [ed.]: *Movens*. Wiesbaden: Limes, 1960. 251 x 220 mm. Designed by Hans Michel, Günter Kieser.)—

Below: Printed in black and red as shown, on white paper. The whole jacket, without flaps. (Hansjörg Viesel [ed.]: *Literaten an der Wand*. Frankfurt a. M.: Büchergilde Gutenberg, 1980. 240 x 388 mm. Designed by Juergen Seuss. See also p. 103 above.)

Total design

As already stressed on several occasions, whatever design principle is followed, all the parts of a book should rest equally on a unified plan, so that the same elements are treated in the same way, from the first to the last page. This is not just an aesthetic demand, but is also important for an understanding of the text. Headings and subheadings, the space under a chapter heading, line spaces: these are signs, and are there to communicate. For the designer the binding-case or cover belongs to the book. He or she will bring them into an overall plan, just as the jacket will also be made a consistent part of a proper book. Colours belong to total design too: something that cannot be shown here. The tone of the text paper, the colours of the endpapers, binding material, head- and tailbands and ribbon bookmarker, and the colour(s) of the jacket: all contribute decisively to the overall impression.

JOHAN HUIZINGA

Anton van der Lem

JOHAN HUIZINGA

Leven en werk in beelden

& documenten

WERELDBIBLIOTHEEK

Pp. 108–11: An extensive biography with many illustrations in different formats. The text area is placed asymmetrically on the double-page spread. In the right, narrower margin column, by the corresponding line of the text, there are abbreviated book and archive references. In the left margin column, at the bottom of the page, there are notes. Chapter headings and subheadings are, like the captions to pictures, placed symmetrically in relation to the main text column; while page numbers and running heads are asymmetrically placed: a convincing mixture of symmetry and asymmetry. The clear, but unobtrusive and light typography and the offwhite paper on which the book is printed all encourage extended reading. (Anton van der Lem: *Johan Huizinga*. Amsterdam: Wereldbibliotheek, 1993. 235 x 167 mm. Designed by Harry N. Sierman.)

Deze uitgave werd mede mogelijk gemaakt
door een subsidie van de Stichting Simons W. B. Fonds.

Grafische vormgeving: Harry N. Sierman, Amsterdam

Omslagillustraties: (links) Huizinga in zijn studeerkamer te
Leiden, ca. 1915; collectie M. Huizinga, Bussum. (rechts) portret van
Huizinga door L. O. Wenckebach, ontleend aan J. Huizinga,
Cultuurhistorische verkenningen, Haarlem 1929.

Copyright © 1993 Anton van der Lem en Uitgeverij Wereldbibliotheek bv, Amsterdam

ISBN 90 284 1618 8 / CIP paperback

ISBN 90 284 1652 8 / CIP gebonden

INHOUD

[1] Jakob Huizinga met zijn kinderen op zijn tachtigste verjaardag, zijn arm rust op het door hem geschreven stamboek van het geslacht Huizinga. Geheel rechts Dirk Huizinga en diens tweede echtgenote, H. M. Huizinga-De Cock.

[1] Huizinga-Bakker, Jan Waerman, olieste. Stamboek Dirk Pieters en Katrina Tomas

1 · HERKOMST & KINDERJAREN · 1872-1891

Huizinge—Vaders breuk met de traditie—Natuurwetenschappen—Twee moeders—Wetenschap en voorlichting—Pijpen en schulden—De zomer—School en geschiedenis—Prijsronmaar—'Te weinig gevoel dacht te veel hartstocht'—Taalkunde—Doopsgezinde achtergrond

HUIZINGE

De naam Huizinga is in de stad en provincie Groningen wijd verbreid. De roem van de historicus Johan Huizinga zou die Ommelander naam over Nederland en nog verder over de hele wetenschappelijke wereld verbreiden en in allerlei talen op verschillende wijzen doen uitspreken. Het geslacht waartoe Johan behoorde, ging terug tot het midden van de zestiende eeuw en wel tot de bewoners van de stamboerderij Melkema in het dorpje Huizinge, ten oosten van Middelstum, dus hoog in het noorden van het land. De eerste met name bekende bewoners van Melkema waren de boer en boerin Derk Pieters en Katrina Tomas. Johan Huizinga heeft zich in *Mijn weg tot de historie* quasi beklaagd over zijn 'al te bewuste plebejische afkomst van doopsgezinde predikanten en Ommelandsche eigenerfden.' Maar het kapitale Melkema, gegrondvest op een stenen fundament, omgeven door water en hoogopgaand hout, maakt duidelijk dat de benaming 'eigenerfden'—landbouwers met eigen grond, in tegenstelling tot de pachtboeren—voor de echte Groninger weinig minder was dan een erenaam.

De eigenerfden van Melkema hielden zich niet alleen met het boerenbedrijf bezig, ze gingen ook voor in de doopsgezinde gemeente als 'vermaner' of 'leraar'. Van geslacht tot geslacht staan zij terzelfder tijd als landbouwer en als leraar vermeld. Het kerkje van Huizinge vormt de bekroning van het terpdorp en is als het ware het symbool van een besloten samenleving in stof en geest. Hoogstwaarschijnlijk heeft ook Johan de hoeve Melkema en het dorp van oorsprong bezocht, al is het niet met bewijzen te staven. Wie het Groningse platteland niet kent, vruchtbaar in goede jaren, met de zachte glooiingen van de vele wierden, verzadigd van zomerzon of niet minder mooi in mist en regen, ontbeert meer dan zomaar een landstreek. Hier ligt de wereld die het uitgangspunt vormde van Huizinga's leven en werk.

De naam Huizinga komt pas in de zevende generatie als familienaam voor, wettelijk vastgelegd met het invoeren van de burgerlijke stand in 1811. Tot de familie behoorde ook de achttiende-eeuwse Amsterdamse koopman Pieter Huizinga Bakker (1714-1801). Hij schreef niet alleen de beknopte biografie van zijn zwager, de doopsgezinde Amsterdamse geschiedschrijver Jan Wagenaar, maar stelde tevens een stamboek van het geslacht Huizinga samen. Hoe levend voor de familie Huizinga de personen van Derk Pieters en Katri-

1

ontspanningen waren die eener kleine stad. Men deed aan lezen en voordragen, zat veel op aucties om zich een bibliotheekje aan te leggen; men ging naar de komedie en naar de zomerconcerten, deed aan fluitspelen; men beoefende rij- en schermkunst.

Was de Groningse universiteit in de gehele negentiende eeuw, zelfs in het begin van de twintigste eeuw nog, bedreigd—toen in 1906 het Academiegebouw afbrandde gingen er dadelijk stemmen op de universiteit maar af te schaffen—, in 1913 kon men de toekomst zowel materieel als geestelijk met meer optimisme tegemoet zien. Aan het einde van zijn boek—want zo mag de uitgebreide studie zeker genoemd worden—kwam Huizinga in het geweer tegen de overwegend Duitse wetenschappelijke invloed in de negentiende eeuw: 'Tegen volstrekte eenzijdigheid weren wij ons. Niet onze Duitsche, onze internationale betrekkingen versterken wij.'

Voor het derde eeuwwieer van de universiteit was Huizinga, behalve met het schrijven van de geschiedenis, belast met het toezicht op de uitvoering van het gedenkboek en een gedenkpenning. Voor het eerste overlegde hij met de ontwerper S. H. de Roos (1877-1962), uit wiens 'Hollandsche mediaeval' het boek gezet zou worden; voor het tweede met de beeldhouwer Toon Dupuis (1877-1937). Huizinga had zelf een ontwerp voor de penning getekend dat de verzamelde stemhebbers— voor wie het beoordelen van penningontwerpen ook geen dagelijks werk was— erg mooi vonden. Toen Huizinga toch een negatief oordeel van Richard Roland Holst ontving, waren de penningen al uitgedeeld. Bij de feestelijkheden rond het derde eeuwfeest vonden er ook optochten in de stad plaats. Een dochtertje van Huizinga's collega Carl W. Vollgraff (1876-1967), sedert 1908 hoogleraar klassieke archeologie, herinnert zich hoe zij en haar zusje als kleine kinderen 'Vivat academia' moesten roepen toen de stoet voorbijkwam.

ZIEKTE EN OVERLIJDEN VAN HUIZINGA'S ECHTGENOTE

De huwelijksjaren in Haarlem en vooral in Groningen zijn als de gelukkigste te beschouwen in Huizinga's leven. In de vertrouwde vaderstad genoot hij de rijkdom van een boeiende betrekking en een bloeiend gezin. Hier werden nog drie kinderen geboren: Leonhard (3 augustus 1906), Jakob Herman (17 juni 1908) en Hermanna Margaretha (21 augustus 1912). Materiële zorgen waren er niet. Sedert mei 1906 bewoonde het gezin een grote villa aan het Emmaplein. In 1911 verhuisde het gezin naar Helpman, een vlek ten zuiden van Groningen, thans helemaal ingesloten door de stedelijke bebouwing. De nieuwe villa aan de Hereweg werd tot Klein Toornvliet herdoopt. Het comfortabele huis had toen nog een vrij uitzicht over het Groningse land: 'Uit mijn studeerkamer zie ik uren ver; als ik wil, zelfs tot den Himalaya'. In een

[43] Mary V. Huizinga-Schorer met Elisabeth, ca.1904. [44] met Elisabeth en Leonhard, 3 december 1906.
[45] met Elisabeth, Dirk en Leonhard, 1907.

TEKSTEN UIT HET ARCHIEF: 12A 'Met ongeschokten moed'

Dames en Heeren,
Wij beginnen het nieuwe academiejaar in droeve omstandigheden, onder den zwaren druk van een hartgrondig leed, dat iederen dag bij het ontwaken opnieuw op ons valt, en ons geen oogenblik loslaat. Niettemin beginnen wij dit jaar met ongeschokten moed en met onbezweken hoop op betere tijden. Wat ons te doen staat: ons Nederlanders in het algemeen en ons academici in het bijzonder, dat is om voorzoover het mogelijk is rustig voort te werken aan den dagelijkschen arbeid, die op onzen weg ligt. Voor onzen engeren kring, zooals wij hier bijeen zijn: beoefenaars der historie aan deze universiteit, bestaat die arbeid in het leeren van geschiedenis, voor U, studenten, leeren, docere, voor mij leeren, docere, dat toch altijd tegelijk ook docere blijft. Geschiedenis bestudeeren kan nooit iets anders zijn dan een stuk geschiedenis bestudeeren. Wij zijn vrij, er stof daar op te nemen, waar het ons goeddunkt. Het is gelukkig niet onze taak, den draad te zoeken in de verbijsterende verwikkeling, waarin de hedendaagsche wereld als in een net gevangen ligt. Wij mogen den blik afwenden van het afschuwelijke schouwspel, dat nu voor de tweede maal het tooneel maakt van deze ongelukkigste van alle eeuwen in beslag neemt. Wij mogen de historie daar zoeken, waar zij klaar en bezonken voor ons ligt, als een spiegel van een getuigenis, een getuigenis van deze onvolmaakte wereld, in haar eindeloozen strijd, maar ook in haar eeuwig streven naar orde en recht, naar vrijheid en menschelijkheid.

BRON: Johan Huizinga, toespraak tot de studenten bij aanvang van de colleges onder de bezetting, 17 september 1940. Leiden, Academisch Historisch Museum.

TEKSTEN UIT HET ARCHIEF: 12B Ter gedachtenis aan Johan Huizinga

Woensdag 27 Februari 1946

De man, die heden voor de tweede maal grafwaarts gedragen wordt, had de soberheid en den eenvoud lief.

Alle praalzucht was hem vreemd. Geen ronkende zin is ooit uit zijn pen gevloeid en openlijk eerbetoon heeft hij nimmer gezocht.

Het gefluit van de moed vermocht zijn concentratie te doorbreken, het late licht van den avond was hem dierbaar en boven de majesteit van hooggebergte en bruisende watervallen schatte hij de pretentielooze schoonheid van het hollandsche landschap, zooals onze zeventiende-eeuwsche schilders het zagen.

Zou hij het waardeeren, als ik in dit oogenblik boven zijn groote gaven herdachten, zijn wereldreputatie, zijn triumftocht door Europa, of de onderscheiding, die hij genoot ten hove?

Wij, die ons zijn vrienden noemen mogen, weten beter. De wetenschap der geschiedenis, welker beperktheid hij zich bewust was en gaarne beleed, was hem dierbaar en veel, heel veel van zijn leven heeft hij, haar dienend, geofferd; maar boven dit alles

CHRONOLOGIE VAN VOORNAAMSTE GEBEURTENISSEN
EN GESCHRIFTEN (6)

1872	7 december: geboren te Groningen
1874	15 juli: overlijden van zijn moeder, Jacoba Tonkens
1876	26 juli: zijn vader hertrouwt, met Harmanna Margaretha de Cock
1879	24 september: onder de indruk van de studentenmaskerade
1884	3 juni: krijgt van zijn grootvader 'Gedenkstuk'
1885	september: naar het gymnasium
	oktober: op tekenles
	11 november: geboorte halfbroer Herman Huizinga
1889	9 maart: lid van de gymnasiasten-vereniging 'Eloquentia'
1891	15 maart: belijdenis en doop in de doopsgezinde gemeente
	25 juni: eindexamen gymnasium
	september: begint studie Nederlandse letteren te Groningen
1893	26 oktober: kandidaatsexamen cum laude
1895	5 juni: doctoraal examen
	29 oktober: schrijft zich in te Leipzig voor het wintersemester
1896	3 maart: ontvangt getuigschrift van de studie te Leipzig
1897	7 april: door de Haarlemse gemeenteraad gekozen tot leraar geschiedenis aan de stedelijke HBS
	28 mei: promoveert cum laude
	2 juli: afgekeurd voor de schutterij
	1 september: begint zijn betrekking als leraar
	G.1897 *De vidusaka in het Indisch toneel*
1899	oktober: reis naar Italië
	G.1899 *Hendrik Kern*
1902	24 maart: huwelijk te Middelburg met jkvr. Mary Vincentia Schorer; huwelijksreis naar Italië
	zomer: bezoekt met zijn vrouw de tentoonstelling van Vlaamse Primitieven te Brugge
1903	6 januari: overlijden halfbroer Herman Huizinga
	16 januari: toegelaten als privaat-docent in de oudheid- en letterkunde van Voor-Indië, aan de Universiteit van Amsterdam
	14 maart: geboorte dochter Elisabeth
	15 mei: overlijden vader Dirk Huizinga
	7 oktober: spreekt openbare les uit als privaat-docent
	G.1903 *Over studie en waardeering van het Buddhisme*
	G.1904 *Van den vogel Charadrius*
1905-1914	hoogleraar algemene en vaderlandse geschiedenis te Groningen
	5 januari: geboorte zoon Dirk († 20 maart 1920)
	4 november: aanvaardt het hoogleraarschap met de inaugurele rede:

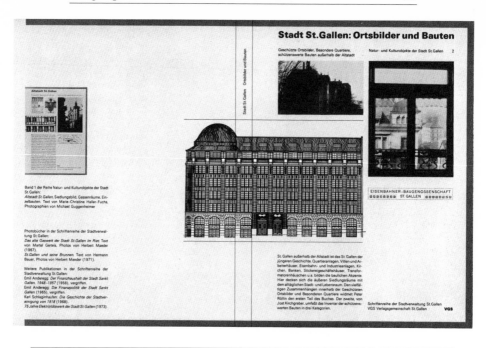

Pp. 112–15: A highly organized book of information, with a large number of photographic illustrations and plans. The four parts of the book, printed on four different coloured papers, make use of three different grid systems, which are consistently maintained. All three grids are based precisely on the measurements of just one text area. P. 112 above: Front and rear covers, and spine. Printed in dark blue (rules, borders and type vignette) and black on beige cover paper; front and rear endpapers sandy brown, black printing; headband dark blue (like the colour on the cover paper); text paper is offwhite cartridge. See also p. 45. (Jost Kirchgraber, Peter Röllin: *Stadt St.Gallen: Ortsbilder und Bauten.* St.Gallen: VGS Verlagsgemeinschaft, 1984. 240 x 175 mm.)

Die Stadtverwaltung St.Gallen und der Verlag danken der Bank Thorbecke AG, St.Gallen, für einen namhaften Druckkostenbeitrag an dieses Buch.

Inhalt

Literatur- und Abkürzungsverzeichnis

BA = Baurchiv der Stadt St.Gallen (Amtshaus, Neugasse)

Brkner 1975 = Othmar Brkner: *Bauen und Wohnen in der Schweiz 1850–1920.* Zürich 1975.

BO = Bauordnung der Stadt St.Gallen.

Buchmann 1945 = Kurt Buchmann: *Sankt Gallen als helfende Vaterstadt. Die bürgerlichen Wohlfahrtseinrichtungen und ihre Geschichte.* St.Gallen 1945.

Felder 1936 = Gottlieb Felder: *Heimatkundliche Streifzüge.* St.Gallen 1936.

Gallus-Stadt = *Gallus-Stadt. Jahrbuch der Stadt St.Gallen* (Fortsetzung der *St.Galler Schreibmappe*).

Hardegger/Schlatter/Schiess 1922 = *Die Baudenkmäler der Stadt St.Gallen.* Bearbeitet von August Hardegger, Salomon Schlatter und Traugott Schieß. St.Gallen 1922.

HS = Heimatschutz. Zeitschrift des Schweizerischen Vereinigung für Heimatschutz (SHS). 1906 ff.

Kirchgraber 1979 = Jost Kirchgraber: *St.Gallen 1900–1914.* Der St.Galler Jugendstil in seinem kulturhistorischen Zusammenhang. Fotos von Bruno Kirchgraber. St.Gallen 1979.

Poeschel 1957 = Erwin Poeschel: *Die Kunstdenkmäler des Kantons St.Gallen. Band II. Die Stadt St.Gallen. Erster Teil.* Basel 1957.

Reglemente 1900–1904 = Stadt St.Gallen. Gemeindeordnung. Gemeinderätliche Verordnungen und Reglemente. Amtliche Sammlung Band I. 1900–1904. St.Gallen 1904.

Reglemente 1904–1909 = Stadt St.Gallen. Gemeindeordnung. Gemeinderätliche Verordnungen und Reglemente. Amtliche Sammlung Band II. St.Gallen 1909.

Röllin 1981 = Peter Röllin: *St.Gallen. Stadtveränderung und Stadterlebnis im 19.Jahrhundert.* St.Gallen 1981.

St.Gallen, Antlitz einer Stadt 1979 = St.Gallen, Antlitz einer Stadt. Betrachtungen über Entwicklung und Eigenart im hundertfünfundzwanzigsten Jahr ihres Bestehens herausgegeben von der St.Gallischen Creditanstalt. St.Gallen 1979.

St.Galler Blätter = *St.Galler Blätter für häusliche Unterhaltung und literarische Mitteilungen.* St.Gallen 1853–1917.

St.Galler Quartiere 1980 = *St.Gallen Quartiere. Vergangenheit, Gegenwart und Zukunft unserer Quartiere.* Aufsätze von Franz Eberhard, Michael Guggenheimer, Peter E. Schaufelberger und Ernst Ziegler und eine Einführung von Hermann Bauer. St.Gallen 1980.

SB = *Die Schweizerische Baukunst. Zeitschrift für Architektur.* Baugewerbe, bildende Kunst und Kunsthandwerk. Offizielles Organ der BSA 1909–1914.

SBZ = *Schweizerische Bauzeitung.* Wochenschrift für Bau-, Verkehrs- und Maschinentechnik. Organ des SIA. Zürich 1883–1978.

Schlatter 1916 = Salomon Schlatter: *Die Stadtbild St.Gallens. In: Die Stadt St.Gallen und ihre Umgebungen. Natur, Geschichte, Leben und Einrichtungen in Vergangenheit und Gegenwart.* Von Gottlieb Felder. Band I. St.Gallen 1916.

Schreibmappe = *Schreibmappe der Zollikoferschen Druckerei.* St.Gallen 1891 ff.

SIA-Festschrift 1889 = *Altes und Neues aus der Stadt Sankt Gallen.* Anlässlich der Hauptversammlung des Schweiz. Ingenieur- und Architektenvereins am 21. bis 23.September 1889 herausgegeben von der Section St.Gallen. Sankt Gallen 1889 (August Hardegger).

Special-Bauréglemente 1901 = Stadt St.Gallen. Special-Baureglemente für einzelne Quartiere. Revidiert 1900. St.Gallen 1901.

StadtA Vadiana = Stadtarchiv Vadiana (Notkerstraße 22)

Staehelin 1943 = Johann Staehelin: *Straubenzell in seiner Geschichte.* St.Gallen 1943.

StiftsA St.Gallen = Stiftsarchiv St.Gallen (Klosterhof 1)

TB = *St.Galler Tagblatt,* bis 1909: *Tagblatt der Stadt St.Gallen.* Zollikofer-Verlag, St.Gallen.

Tablatier Buch = *Tablatier Buch.* Herausgegeben vom Verwaltungsrat der Ortsgemeinde Tablat 1954. St.Gallen 1954.

Unsere Kunstdenkmäler = *Unsere Kunstdenkmäler.* Mitteilungsblatt für die Mitglieder der Gesellschaft für Schweizerische Kunstgeschichte. Bern 1950 ff.

Einleitung

Die hier dargestellten Ortsbilder, Quartiere und Einzelbauten stehen durch ihre städtebauliche oder kunsthistorische Bedeutung in einem öffentlichen Interesse. Sie sind größere zusammenhängende Bereiche oder auch kleine und kleinste Teilstücke, die als Gesamtheit die Stadtlandschaft und den Lebensraum St.Gallen wesentlich prägen und bestimmen. Noch stärker als die konzentrierte, in ihrer einstigen Umgürtung noch ablesbare Altstadt markieren die Stadträume außerhalb der Grabenzone das langgestreckte Siedlungsbild zwischen Winkeln/Bruggen im Westen und Neudorf im Osten. Sie bestimmen durch ihre unterschiedliche Gestaltung und Nutzung auch den Maßstab und die topographische Vielfalt der Stadt. Trotz der starken und gefährlichen Umbrüche vor allem durch die Straßenausbauten der letzten dreißig Jahre, stellen die Außenquartiere innerhalb der Gemeindegrenze immer noch die wichtigsten Lebens- und Arbeitsräume dar, während der geschützte Altstadtbereich vor allem als Einkaufsziel und touristische Sehenswürdigkeit verstanden und genutzt wird.

Das jüngere St.Gallen

St.Gallen außerhalb der Altstadt ist das St.Gallen der jüngeren Geschichte. Etwa gleichzeitig mit dem Beginn der Stadttorabbrüche vor 150 Jahren wurden im westlichen Vorstadtbereich die ersten großzügigen Quartiere erstellt. Die freiheitliche und offene Entwicklung der nachrepublikanischen Stadt (Niederlassungsfreiheit, Handels- und Gewerbefreiheit sowie Auswertung des Kreditwesens) widerspiegelt sich nicht nur im Ausmaß und Grundriß der neuen Stadt, sondern auch in der unterschiedlichen Bodennutzung und Gestaltung. Bildeten Rathaus, Kirche und Markt die zentralen Punkte der Stadt vor 1800, so wird die neuere Stadt durch Handelsquartiere, Arbeiter- und Villenquartiere, durch Bahnhof- und Postbauten, Schulhäuser, Spitäler, Museen, Stickereigeschäftshäuser, Fabriken, Banken und andere Dienstleistungsbetriebe geprägt. Die Neuentwicklung, durch industrielle und wirtschaftliche, aber auch verkehrstechnische, politische und kulturelle Errungenschaften herbeigeführt, stellte auch eine Menge neuer Bauaufgaben, die sich in neueren Stadtbild detailliert, aber auch in großen Zusammenhängen ablesen lassen.

Jede Stadt erhält ihren Grundcharakter durch die natürlichen, landschaftlichen Gegebenheiten. Die Physiognomie der Gallusstadt sei heiter, hell und

freundlich und entspreche dem Charakter ihrer Bewohner, meinte Hermann Alexander Berlepsch 1859 in seinem Buch *St.Gallen und seine Umgebung für Einheimische und Fremde.* Doch sei es kein großes, imponierendes Gemälde, das sich hier dem Auge entrolle, «dazu fehlen die reich und voll gestalteten Apparate; es fehlt der blaue, blinkende See, der Zürich zur malerischen Folie dient – der stolze, stromumfangene Fels, auf dem Bern wie eine gebietende mittelalterliche Häuserburg thront. St.Gallens Stadtlandschaft, zwischen munter-belebte Wiesenberge gebettet, bietet nur ein bescheideres, gemütlichberuhigendes Bild ...» Das sich in westlicher und östlicher Richtung ausstreckenden Molasserücken (Rosenberg-Rotmonten im Norden, Menzlen-Bernegg-Freudenberg-Kapf im Süden) bestimmen im wesentlichen die außerordentliche Ausdehnung der Stadt in der West-Ost-Achse. Andere Faktoren – etwa die Standortwahl des Bahnhofes im westlichen Vorstadtgelände – führten Spezialisierungen einzelner Stadträume herbei.

Die Stadt in ihren vielfältigen, während Jahrhunderten gewachsenen Erscheinungsformen als Heimat ihrer Bewohner. Der bauliche Rahmen und dessen substantielle Pflege und Erhaltung leisten einen wesentlichen und notwendigen Beitrag an das Wohlbefinden des Städters.

Inventar als Momentaufnahme

Aus einer komplexen Sicht des nach ganz bestimmten Gesetzen und politischen Entscheidungen gewachsenen Stadtkörpers ist das vorliegende Inventar entstanden. Dem eigentlichen Hausinventar vorangestellte Kapitel «Geschützte Ortsbilder und «Besondere Quartiere» formulieren die historischen, geographischen, städtebaulichen und strukturellen Zusammenhänge und Eigenarten von insgesamt 36 Stadträumen. Während die Erhaltung der Ortsbilder schon in Artikel 98 bis 1972 auf kantonaler Ebene erlassenen Gesetzes über die Raumplanung und das öffentliche Baurecht rechtlich verankert ist, verlangten Bericht und Antrag des Stadtrates betreffend Änderungen und Ergänzungen des Zonenplanes und der Bauordnung vom 16. August 1977 die Ausscheidung von besonderen Quartieren, deren Grenzziehung nicht immer die ideale Vorstellungen folgt, decken sich in wesentlichen mit den für das Stadtbild und die Stadtgeschichte wichtigen Entwicklungsräumen. Der Gesamtcharakter, der neben städtebaulichen Zusammenhängen vor allem auch durch die Konzentration

Abb. 60 und 61. Häusergruppe an der Kreuzbleichestraße, 1901–03 entstanden.

Abb. 62. Ornamentale Spielerei in Riegelkonstruktion und origineller Dachreiter am Haus Kreuzbleichestraße 11

Kreuzbleichestraße

Die exponierte Überbauung in der nordwestlichen Ecke der Kreuzbleiche (Zürcher Straße 15–25 und Kreuzbleichestraße) entstand im Zeitraum 1899–1905/1911 und folgt der damaligen Stadtgrenze, die diesen Rayon der Gemeinde Straubenzell gegen die Kreuzbleiche hin abschloß. Ostseitig endet die Kreuzbleichestraße am baumbestandenen Lindenhofgut (heute Handelsschule des Kaufmännischen Vereins). Die Wohnhäuser an der Kreuzbleichestraße entwarf zur Hauptsache Johann Ruesch, der hier die wohl schönsten Jugendstilhäuser außerhalb der damaligen Stadtgrenze entstehen ließ. Kunsthistorisch sehr bedeutend ist vor allem das Haus Kreuzbleichestraße 11, auf dessen First ein Storch in seinem Nest steht. Ungewohnte, phantastische Spielereien in Riegelkonstruktion schuf Ruesch im angrenzenden Haus Nr. 9. Verschiedene Vorgärten wurden in den letzten Jahren leider den Parkplätzen geopfert. Hohe Wohnqualitäten besitzen die genannten Jugendstilhäuser vor allem durch den südlich angrenzenden Grünraum der Kreuzbleiche und des Lindenhofgutes. Das Quartierrestaurant Eidgenössisches Kreuz an der Ecke Zürcher Straße, Vonwilstraße erinnert an die Nähe der kürzlich abgebrochenen Kaserne auf der Kreuzbleiche.

Oberstraße, Ruhberg

Das durch seine dichte Bebauung den Bahnreisenden auffallende Quartier Oberstraße, Ruhberg bedeckt die nordseitige Hanglage oberhalb der ehemaligen Geltenwilenbleiche bis zur stgil ansteigenden Teufener Straße. Im Westen reicht das Quartier bis an die einstige Stadtgrenze (entspracht etwa dem Verlauf des heutigen Ruckhaldenweges), an der die Ruhbergstraße in einer regelmäßigen Spitzkehre die Richtung wechselt. Unterbrochen wird die gedrängte Siedlungslandschaft durch den «Melonenhof» (siehe Oberstraße 49) und das dazugehörige Gut Tschudiwies zwischen Finken- und Starweg. Die ersten einheitlich gestalteten Quartierzäume entstanden in den Jahren nach 1872 auf der inneren und äußeren Geltenwilenbleiche an der Schlosser- und Wagnerstraße (Ost-West-Achse zwischen Bahngeleisen und Oberstraße). Bauherr der von englischen und französischen Mustern beeinflußten Kleinhäuser war der 1872 gegründete Aktien-Bauverein St. Gallen, der sich zum Ziel setzte, der Arbeiterwohnungsnot tatkräftig zu begegnen. Sowohl die Häuser an der Schlosserstraße als auch an der Wagnerstraße sind die frühesten Zeugnisse des organisierten gemeinnützigen Wohnungsbaues auf Stadtgebiet (vom Durchgangsverkehr auf der Oberstraße stark bedrängt).[1] Die an der Schlosserstraße östlich anschließenden Wohnbauten bis zur Postfiliale Oberstraße – das kleine Gebiet verfügt noch heute über sechs Quartierwirtschaften – wurden mehrheitlich in den 1880er- und 1890er Jahren erstellt. Einen formal gelungenen Auftakt zu den stadtinwärts folgenden monumentalen Stickereihäusern an der Unterstraße bildet das 1906 erbaute Post- und Feuerwehrgebäude (Ecke Oberstraße / Geltenwilenstraße 20).

Die Schaffung neuer Verkehrswege über die Gebiete Tschudiwies und Treuacker anfangs der 1880er Jahre (Ruhbergstraße, Tschudistraße, Treuackerstraße) schuf die räumlichen Voraussetzungen zur Organisierung dieser typischen Arbeiter- und Angestelltenquartiere. Von einigen wenigen Ausnahmen abgesehen sind die Wohnhäuser an den genannten Straßen schlicht, doch wohlproportioniert und mit minimalen Mitteln architektonisch gegliedert. Durch Farbwechsel gezeichnet und plastisch strukturiert sind die zahlreichen, gelblichen bis dunkelroten Backsteingebäude an der Tschudi- und Treuackerstraße. Die reizvolle, fast fremdländisch anmutende

Notkerstraße 22

Daten
Objekt: Kantonsbibliothek Vadiana. Bauherr: Ortsbürgergemeinde St. Gallen. Baumeister: Karl Mossdorf. Baudatum: 1905–1907.

Substanz
Zwei Funktionen ergaben zwei Baukörper: westlich der villenartig gestaltete Verwaltungstrakt mit Dachwohnung, östlich der langgestreckte Bibliotheksbau. Dieser mit einer Flucht von hohen Rundbogenfenstern à la Kathedrale, jener mit üppig ausgebildetem Haupteingang: schweres, barockisierendes Steingepränge mit Schaugiebel im Dachbereich. Abgewalmte Mansardendächer mit stilvoll geformten Lukarnen.
Konstruktion: armierter Beton und Mauerwerk. Verkleidung, Zierformen und Rahmungen in ausgesuchten Materialien: Laufener Stein, Ragazer Stein, Lägern-Kalkstein, Treppen in Granit, Trübbacher Hartstein, Schiefer, verschiedene Marmorsorten im Innern. Ein Sechstel der Gesamtbaukosten bezog sich auf die Steinhauerarbeiten. Im ganzen wohl der schönste Schweizer Bibliotheksbau der Jahrhundertwende.

Inneres
Originalzustand vollständig erhalten. Farbige Marmortäferung im Vestibül. Stukkaturen im Wiener Jugendstilgenre. Kassettendecke in Gold und Weiss. Leuchter. Kunstverglasung im Treppenhaus von Karl Wehrli (Zürich). Mobiliar und Ausstattung im Lesesaal authentisch (Eiche).

Lage
Würdige Kulisse an der Notkerstraße, dort, wo diese einen einheitlich klingenden Straßenraum bildet. Verschiedene Baufunktionen ergeben eine abwechslungsreiche und doch harmonische Baubabfolge.

Detail
Portalgitter von T. Tobler. Bildhauerarbeiten von Henry Gisbert Geene.

Literatur
Pläne Stadt A. SBZ 45 (1905). S. 279. SBZ 50 (1907). S. 243. Birkner 1975. S. 115. Marie Christine Haller-Fuchs: «Das Museumsquartier als städtebauliche Einheit». In: Gallusstadt 1976.

Kategorie 2 N — 200

Notkerstraße 19

Daten
Wohnhaus. Bauherr: Pietro Delugan. Baumeister: Pietro Delugan. Baudatum 1885.

Substanz
Eckbau. 4. Geschosse. Massivbau, verputzt. Flaches Walmdach. Ecke abgeschrägt und speziell ausgestaltet: auf der Höhe des 1. Stocks sitzt ein steinerner Balusterbalkon, der genau die Breite der Abschrägung einnimmt. Hier ist die Eck-Quaderwerk hinaufgezogen bis an den Fuß des 2. Obergeschosses, wo eine zweistöckige Säulenordnung ansetzt. Zwei mächtige Halbsäulen, an den Kanten stehend, mit überrandt sitzenden Eisenballonen dazwischen. Dieselbe Veranstaltung bildet den Westabschluß des Hauses und gliedert den Anschluß an das angebaute Nachbarhaus.

Innen
Zweifarbige Parkette. Gutes Entrée mit Malereien und sehr plastischen Stuckprofilen an der Decke (Kassetten, Zahnschnittbordüre). Wohnungsabschränkungen in Holz und Ausglas. Eisengeländer und Sandsteinstufen im Treppenhaus.

Lage
Wichtige Exposition im Quartier. Vorgarten mit origineller Vergitterung.

Nova
Fassadenbekrönung purifiziert, Dekorstuck verloren.

Literatur
Pläne BA, alte Abbildung bei Röllin 1981, S. 883.

Notkerstraße 20

Daten
Ehemalige Handelshochschule, heute Verkehrsschule. Bauherr: Ortsbürgergemeinde St. Gallen. Baumeister: Karl Adolf Lang. Baudatum 1910/11.

Substanz
Länglicher, geschlossen wirkender Baukörper, im mittleren Abschnitt leicht zurücktretend gemäß anderen, älteren Baufronten im Quartier. Haupteingang an einem turmartigen Vorbau, der in den Dachbereich vorstößt und eine flache, wie eingesenkte Kupferkuppel trägt. Darunter Lukenöffnungen. Fassaden mit Sandstein verkleidet. Jugendstilgirlanden über den Fenstern, leichten Mauerschwellungen, Zahnschnitte unter der Traufkante.

Innen
Vornehme Treppenanlage. Gutes Eisengeländer. Aula mit kassettierter Stuckdecke und Täferungen.

Lage
Volumen im Maßstab des Quartiers, obgleich 30 Jahre jünger. Vorgarten mit schöner Einfriedung. Stilvolle Kandelaber aus Eisen am Eingang.

Detail
Relief an der Kuppel: Allegorische Figuren des Handels und Verkehrs. Sandsteinrahmung an der Hauptpforte mit Relief des Stadtbären. Kugeln.

Literatur
Pläne BA. Führer durch das Gebäude 1911. Schreibmappe 1912, S. 42 ff.

Notkerstraße 24

Daten
Schulhaus Bürgli. Bauherr: Politische Gemeinde St. Gallen. Baumeister: Julius Kunkler. Baudatum 1892.

Substanz
Ziegelbau mit Sandsteinelementen. Hauptcharakter Neurenaissance. Walmdach. Symmetrie, die unterstützt wird durch nordseits vorspringenden Mittelrisalit. Dieser mit 3 Eingängen, Stichbögen. Darüber hohe Treppenhausfenster, Rundbögen. Schöne Holztüren mit Gitterwerk. Seitlich ja ein Gußkandelaber für Gaslicht. Dieser Mittelteil ganz in Sandstein, oben verputzt und ornamental bemalt. Die Schulumrandung tritt leicht vor, die Flügel: Sockel in Granit und Sandstein. Quaderwerk im Erdgeschoß (bossiert). Kräftige Gesimse. Hölzernes Sichtgebälk unter der Traufkante. Zahnschnitte. Konsolenfries. Südfront einfacher.

Innen
Gute Eingangshalle. Sandstein- und Gußsäulen. Granitstufen mit Eisengeländer. Teilweise Parkettböden.

Lage
Der Bau schließt zusammen mit weiteren Großbauten das Museumsquartier würdig und stilkonform gegen Osten ab. Schulhof sonnenseits. Eisenhag.

Literatur
Pläne BA. Röllin 1981, S. 218, 330. Der Kanton St. Gallen 1803–1903, St. Gallen 1903, S. 460.

Kategorie 2 N, O — 201

Notkerstraße 25

Daten
Villa Zum Bürgli. Bauherr: Luise Hochreutiner. Baumeister: August Hardegger. Baudatum 1890.

Substanz
Stil eines verkleinerten Loreschlosses: französische Spätgotik. Kompakter Baukörper mit 2 Rundtürmen, diagonal an die Ecken gesetzt, mit hohen Kegelhauben. Gegen Südwesten etwas vorgeschobener Ecksalon, versehen mit einem Prachterker nach Süden und einem Balkon gegen Westen. Auch hier entwickelt sich ein Turm im Dachbereich. Dieser transzosch mit Terrasse. Sockelzone Granit. Wände komplett mit Sandsteinquaderwerk verblendet. Rahmungen mit Kehlen, die auch 1877 abgebrochene Rathaus. Auf dem First Dachreiter mit Kupferhelm, gegen Westen Turmsaubau. Rückseits Terrasse. Giebelschmuck aus Sandstein.

Innen
Geräumiges Korridore, ursprüngliche Lampen in den Gängen.

Lage
Sehr schöne Parksituation. Hausname Zum Bürgli, weil der Erbauer der Besitzer der alten Bürgli-Liegenschaft war (1914 abgerissen).

Literatur
SBZ 43 (1904), S. 150, 221, 247. TBI 5.1907. SBZ 50 (1907), S. 183 ff. SBZ 5.1907. SBZ 50 (1907), S. 183 ff. Schreibmappe 1908. Henry Baudin: Les nouvelles constructions sociaines en Suisse, Genève 1917, S. 296–302.

Notkerstraße 27

Daten
Hadwigschulhaus. Bauherr: Politische Gemeinde St. Gallen. Baumeister: Curjel & Moser. Baudatum 1905–1907.

Substanz
Großer Komplex mit 31 Schulzimmern. Gebrochener Grundriß, asymmetrische Anlage mit 2 hohen Quertrakten – unter dem größeren ist die Turnhalle untergebracht, unter dem kleineren die Hauswartwohnung – großes, für diese Architekten typisches Dach, hoch hinaufgetragene Sockelzone: all das verhüllt einen kasernehaften Eindruck. Der Bau wirkt kleiner, als er ist. Lebendige Dachgestaltung. Giebelformen in Anlehnung an das 1877 abgebrochene Rathaus. Auf dem First Dachreiter mit Kupferhelm, gegen Westen Turmsaubau. Rückseits Terrasse. Giebelschmuck aus Sandstein.

Innen
Geräumiges Korridore, ursprüngliche Lampen in den Gängen.

Lage
Markanter, überragender Eckpfeiler des ganzen Quartiers. Dadurch, daß das Gebäude zurückversetzt ist, gibt es einen großen Schulplatz vor sich. Dieser Platz zugebrochen, faßt es ihn ein. Baumbestand.

Literatur
SBZ 43 (1904), S. 150, 221, 247. TBI 5.1907. SBZ 50 (1907), S. 183 ff. SBZ 5.1907. SBZ 50 (1907), S. 183 ff. Schreibmappe 1908. Henry Baudin: Les nouvelles constructions sociaines en Suisse, Genève 1917, S. 296–302.

Obere Büchelstraße 4/6

Daten
Wohnbauten. Bauherr: Gustav Adolf Müller. Baumeister: Gustav Adolf Müller. Baudatum 1905.

Substanz
Hochgeschraubte, großstädtisch organisierte Fassaden seitens der Lämmlisbrunnenstraße. Blockartig-zyklopische und dennoch elegante Wirkung. Organischer Anschluß an die «Quelle» (Burggraben 27). Weißes Rustika-Quaderwerk aus Kalkstein über 2 Geschosse hinaufgeführt. Massiges Erkergewächs. Nr. 4. Kastenerker mit Loggia und Balkonchen, mit Schmiedeeisen vergittert. Kleiner Schaugiebel à la «Quelle» mit schönem Finsterschmuck. Feingliedrige Fenstersprossierung. Nr. 6: Erker wie eine Nase von seltener Dreieckform, bekrönt ebenfalls mit Loggia und Balkon. Eutenrelief und als Fußknauf ein mächtiger Bacchuskopf, der die Sinnenfreude ehrt. Im Dach statt eines Giebels ein Holztürmchen à la Alt-St. Gallen mit ausgestopenem Pyramidehelm. Feingliedrige Fenstersprossen.

Lage
Zusammen mit den Nachbarbauten eine eingestige Jugendstilgruppe bildend. Der Sichtgraben denormierst gegen Osten, was die chilvesta-Kreuzung gegen Westen zum Ausdruck bringen wollte: die Stückereistadt von Weltruf.

Literatur
Pläne BA.

Kategorie 3 B — 244

Berneggstraße 23

«Rosenfels». Baumeister: Theodor Schlatter. Baudatum 1905. Pläne BA. Charmanter Bau mit massivem Sockel. Dieser mit Sandstein verkleidet, Wände verschiedene, Erker mit Pyramidenhelm, kombiniert mit einer Zollbögen-Loggia. Kunstverglasung. Beschnitzte Fensterbretter im Jugendstilrahmen. Eingangsparte mit guter Tür. Innen: Jugendstilmalerei im Treppenhaus.

Berneggstraße 25/27

Mehrfamilienhaus. Baumeister: Theodor Schlatter. Baudatum 1905. Pläne BA. Genauestes Doppelhaus. Rahmungen Sandstein, Firstfelder Zierfachwerk. Verschiedene geschweifte Giebel. Gegen Westen 2geschossige Holztoggia, gegen Osten Veirandenanlage in Fachwerk. Hangwärts kleines Zierförstchen und Türmchen mit Blechhaube. Gegen Gottfried-Keller-Straße Zaun in Eisen und Granit.

Bitzistraße 12/14/16

Anbauten zu Nr. 10, erbaut zwischen 1830 und 1860. Nr. 12: Ehemaliger Stallraum mit Scheune. Südseits noch hübsche Halbrundfenster, die an den Klassizismus erinnern. Wohnungseinbauten. Nr. 14: Zwischenbau, heute noch als Remise im Gebrauch. Nr. 16: Angeschlossenes Wohnhaus. Kleiner Quergiebelaufbau als 2. Geschoß nach Osten im angebauten Dach. Symmetrische Fassadengliederung. Holzbauweise, Einzelfenster mit Klappläden. Medaillon mit Pferdekopf inmitten der Südflssade.

Bitzistraße 43 und 65a

Badebauten Dreilinden. Baumeister: Albert Pfeiffer. Baudatum 1899–1905. Pläne BA. Charmante Badenanlagen. Holzbauweise. Laubsäge-Dekor. Luftige Gebietveranstaltungen. Spielereien mit Sichtgebälk. Gotiserendes Formenarsenal. Pavillonartig, leicht und locker – den Sommer zugedacht. Nr. 43: Symmetrisch gegliedert, 3 Giebel. Terasse Details zum Teil purifiziert. Nr. 65a: Mittelbau mit 2 langen, dem Wasser zugebrochenen Flügeln. Hübsche Dachlandschaft.

Bleichestraße 9

Geschäftshaus. Baumeister: Anton Aberle. Baudatum 1912. Pläne BA. Skelettbau, vollständig mit Sandstein verkleidet. Erdgeschoß mit Korbbogenausschnitten, darüber 3geschossige Pilasterordnung. Ein Gesimse trennt das 5. Geschoß von der Fassade ab und bindet es in das Dach ein. Mansardenwalm. Hauptfassade mit Erkermotiv. Stickerei-Eingang mit Jugendstilaufwand.

Blumenaustraße 38

Herrschaftliches Wohnhaus. Baumeister: Carl Forster. Baudatum: um 1880. Pläne BA. Reich bestückte Gründererstfassade. Zentral ein Eisenbalkon auf Volutenkonsolen. Dahinter aufwendiger Rahmenschmuck in Sandstein. Darüber eine breit ausholende Lukarne im Mansardendach. Eingang zur Seite getürkt. Vorgarten. Sockelbach gute Nachbarschaft zu Nr. 36.

Kategorie 3 B — 245

Brückengasse 6

Wohnhaus. Heutige Gestalt 19. Jh., Kern 17. Jh. Freistanddig. 3 Vollgeschosse. Große Schleppgäuben im Dach (sekundär). Holzbau. Schindelschirm. Hinterseite alte Querlauben. 2 Eingänge, der seitliche über eine hölzerne Außentreppe (verschlafft) in den 1. Stock führend. Im Keller ein alter Türstunz mit Beschlägen aus dem 17. Jh. Teil einer Zeile.

Bruggwaldstraße 52

Villa. Baumeister: Eugen Schlatter. Baudatum 1923. Pläne BA. Stil eines welschen Landsitzes. Hohes, ausgesprengtes Walmdach. Darin 3 Lukarnen in Form von Dachhäuschen. Symmetrische Disposition der Hauptfassade. Zentral ein 1geschossiger Gartenzimmeraufbau. Links und rechts davon je 2 bis zur Erde reichende schmale Fenster-Türen, bertrockskierend gerahmt. Eckquaderisierene. Garten.

Büchelstraße 4/6

Mehrfamilienhäuser mit Ladenzonen. Baumeister: Eugen Schlatter. Baudatum 1901. Pläne BA. Talie eines dreiteiligen Baukomplexes. 5 Geschosse. Oranger Sichtbacstein. Ecke mit historisierenden Schaugiebeln ausgezeichnet, die, obgleich sie es nicht sind, als Türme imponieren möchten. Lustgartenstraße 3 Baukörper, so von-einander durchfahr wurde. Diese gedeckt, mit gotisierenden Bögen, Granitverkleidung. Büchelstraße: schöne Mansarden.

Büchelstraße 15/17

Doppelpfarrhaus. Baumeister: Eugen Schlatter. Baudatum 1909. Pläne BA. Länglicher Bau, schloßschenartig. Haupffront mit Kielbach. Gegen Osten ist eine Fachwerkswand erhalten. Kleine Fenster, teils als Fenstergruppen. Hohe, schmale Fenster. Ecke nach Südwesten mit Kielbögen. Mauerwerk. Tuffahlmungen. Savonnière-Sockel. Erhöhte Lage.

Büchelstraße 16/16a

Kleines Wohnhaus. Baudatum gemäß Hausinschrift: 1622. Freistandig. Haupffront mit Kielbach. Gegen Osten ist eine Fachwerkswand erhalten. Kleine Fenster, teils als Fenstergruppen. Hausinschrift und Querlauf nach Westen. Das Häuschen hat ein Entdchen Alt-St. Leonhard herübergerettet. Hübsche Stellung am Plätzchen.

Burgstraße 29/31/33/35

Wohnfassaden. Baumeister: Cyrin Anton Buzzi. Baudatum 1911. Pläne BA. 4 Geschosse. 2 weitere im Mansardendach. Große, gebrochen-geschweifte Firste. Schwellerier. Balkonnischen hinter Korbbogengen ausschnitten. Erdgeschoß mit Korbbögen. Das Mittelachse gerückten Erker, die sich im Dach zu einem Türmchen ausrätseln Im ganzen Symmetrie, aber verschoben.

Books designed by Jost Hochuli

The books shown in this part might be seen as test-cases of the ideas presented in parts one and two. How do these ideas work out in practice? Of course, in order to know that properly, you need to pick up the books themselves, not look at pictures of them. But if reproduction means a loss of physical presence, it does enable us to select what is of interest, and to present that very clearly, with comments in a caption. Showing the work at just three reductions—2:3, 1:2, 1:3—(and within one double-page spread, only one of these) helps to bring some sense of truth to the reality of the object, and it enables comparisons to be made between the books.

These books are presented in chronological order. This straightforward principle of arrangement allows us to look for development and change. Where the examples in the first two parts of this book illustrate particular points, free of context, here we have a chance to see one designer at work, over a period of some thirty years. Each book presents its own unexpected challenges and demands. Practical experience helps to modify and enrich the theory, which in turn affects the practice. And so it goes on. The development is not predictable.

Against this, there is the fact that publishers like their books to have a family or house style. They will slot a work into one of a few familar overall sizes, for reasons of economy and practicality. So too approaches to designing pages will be repeated, if they seem to work. Change for the sake of change brings no benefits.

The majority of books here were published by the VGS Verlagsgemeinschaft St.Gallen. Jost Hochuli acts as designer and as president of the controlling committee of this publishing co-operative. The VGS mostly puts its books into one of just three formats; but otherwise it explicitly forsakes any strict identity for its books, following rather the demands of the particular work. It has no publisher's symbol or logo, no standard typefaces, no limited set of colours or papers. So these books provide an excellent test for the designer trying to work free of dogma. How much should he repeat from book to book? How far should he go down the road of individuality?

One more matter of policy could be mentioned here. The VGS, and in fact all the other publishers whose books are shown here, are committed to the production of books for ordinary use, at a reasonable price, rather than bibliophile works in limited editions. So here there is another play of forces at work, hardly visible in the reproductions. What is possible within the budget? How far—in time, materials, money—can the designer go in the pursuit of quality?

Robin Kinross

Peter Lehner

Angenommen, um 0 Uhr 10 *Zerzählungen*

丄
T

1 : 2

Adrien Turel **Shakespeare**

*Zur Einheit und Mannigfaltigkeit
der großen Schöpfer*

丄
T

1 : 2

Albin Zollinger **Fluch der Scheidung**

Briefe an seine erste Frau

丄
T

1 : 2

The jackets of these three books are a straightforward 'series' solution: author in red, main title in black, subtitle in grey. The relatively small typesize and fearless use of empty space is characteristic of modern Swiss typography of the time. Inside, the typography of the texts is quite simple. In the Zollinger edition, the letters are set unjustified, to reflect their informality, while the introduction is justified. In the Turel, title-page and chapter headings are centred. Already

Fluch der Scheidung

Briefe Albin Zollingers an seine erste Frau,
herausgegeben und eingeleitet von Magdalena Vogel

$\underset{\text{T}}{\text{L}}$

Erschienen im Tschudy-Verlag

1:2

[Mit Bleistift:]

Samstag?
　Es sieht aus, als striche ich Dir Deine Liebe einfach
über den Tisch hinunter, aber es ist weiß Gott nicht
so – ich glaube, es ist eben auch einwenig die Art
Papas, Deine gewisse Kühle und Zurückhaltung (die
Du nur in romantischen Fällen aufgibst!).
　Hoffentlich, hoffentlich hast Du alles *richtig*
verstanden, Herzing! Ich erlaube mir ja nur zu
nörgeln, *weil* ich so voll Liebe zu Dir bin . . .

[Am Blattrand, unter anderem:]
. . . Versteck diesen Brief gut! . . .
Tschau, Du mein liebstes Fleisch! – *Deiner.*

IX

Anschrift auf Briefumschlag:
Frau Heidi Zollinger-Senn
Erika
Rüschlikon-Zürich
Suisse

Marke RF 1f, 50, Poststempel: Paris 43, 3. 7. 31.
Ohne Unterschrift. Gekürzt.

Private-Hôtel, 14, Rue Cassini, 3. 7. 31

Liebes Herz,
　Das lügst Du dem lieben Gott und mir ins Gesicht,
daß «überall nur Dein Schatten im Leben wirken
würde.» Beispielsweise mir bist Du ein süßer lichter
Lindenduft, der sich in meinem ganzen Blut und in
den Räumen meiner Seele verteilt hat, der jetzt in
mein Buch* einzieht und mich noch lange mit reinen
feinen Ornamenten speisen wird, Du schwarzes
sibirisches Fohlen, gerade durch Deine gewisse
Linkischheit so apart und einmalig – vergissest Du
denn ganz, daß Du die allerschönsten Mädchenbeine,
Arme wie Buchenlaub und Hände aus reiner Gotik
besitzest? Gestern vor dem Zubettegehen lief ich
noch zwei oder drei Male in meinem Zimmerchen
auf und ab, umarmte meine eigenen Arme in der
Vorstellung, Du wärst darin, und murrte: «Jetzt
muß ich aber wieder einmal einen Brief von Dir

63

1:2

in this early work, the approach is open-minded. (Peter Lehner: *Angenommen, um o Uhr 10: Zerzählungen.* 84 pp.— Adrien Turel: *Shakespeare: zur Einheit und Mannigfaltigkeit der großen Schöpfer.* 112 pp.— Albin Zollinger: *Fluch der Scheidung: Briefe an seine erste Frau.* 188 pp.—All: St.Gallen: Tschudy-Verlag, 1965. 170 x 104 mm. Cased in cloth, with jacket. Linotype Garamond. Letterpress.)

Unless indicated otherwise, all the books are printed by offset-lithography.

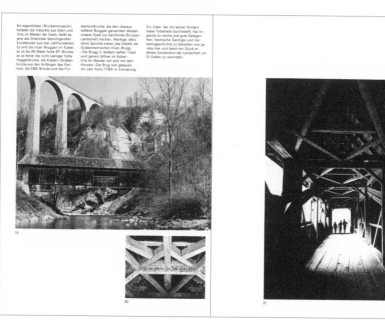

The core of the book is a set of photographs of the landscape around St.Gallen, with extended captions running along the top of pages. Photographs are uncropped: they show the image made by the photographer and given to the designer. These often heavily contrasted images are printed by letterpress on coated paper. At the front of the book a section of uncoated paper carries an accompanying text. (Herbert Maeder [photos] and Hermann Bauer [text]: *St.Gallen und seine Landschaft.* St.Gallen: Fehr'sche Buchhandlung, 1972. 54 pp. 240 x 175 mm. Cased in printed paper. Monotype Univers. Letterpress.)

The printed paper on the case of the book carries a prominent blurb. The arrangement of text and image here introduces us to the method of the book's design: two columns of text, headings centred above them, photographs straddling the columns to various widths. At their most extreme, these pictures fill the text area of a double-page spread. Among the details, note the initial letter set in extra-bold. The book represents a turn towards a more various design approach within a single work. See also illustration on p. 99 right. (Ernst Ziegler [text] and Michael Guggenheimer [photos]: *St.Galler Gassen*. St.Gallen: St.Galler Verlagsgemeinschaft [later: VGS Verlagsgemeinschaft St.Gallen], 1977. 96 pp. 240 x 175 mm. Cased in printed paper. Monotype Univers.)

KUTSCHEN, TRAM UND EISENBAHN
75 Postkarten aus der Sammlung Kurt Kühne, ausgewählt, kommentiert und eingeleitet von
Ernst Ziegler, Vorwort von Michael Guggenheimer

Books of old postcards are often given a 'period flavour' in their design. Here the postcards determine the landscape format, and suggest the binding with cloth-covered corners to protect the board, like an album. But the typography is sanserif—one of the last uses in continuous text—and there are some unconventional details: notably the device of setting the page numbers within diagonal rules. Text is unjustified in the introduction, but in captions is set justified to the width of the picture above it. Part-titles in the outer margin are centred above thick rules, which function almost as tabs. (Ernst Ziegler: *Kutschen, Tram und Eisenbahn: 75 Postkarten aus der Sammlung Kurt Kühne*. St.Gallen: VGS Verlagsgemeinschaft, 1979. 128 pp. 148 x 220 mm. Half-bound in cloth and printed paper. Monotype Univers.)

R. KÜNZLER
Ateliers für Photographie und Lichtdruck
St. Gallen
Rosenbergstrasse Nr. 47a, zum „Strauss".

Photographische Aufnahmen von
Portraits, Gruppen, Landschaften, Gebäuden (für Adresskarten),
Architekturen, Interieurs, Kunst- & Industriegegenständen, Maschinen,
Modellen, Mustern (für Preiscourants und Mustersammlungen),
Zeichnungen, Plänen, Stichen, Gemälden, Photogrammen (für Beilagen
zu literarischen Werken) etc. etc.

Vervielfältigung in Lichtdruck
(Lithographischer Druck von einem photographisch aufgenommenen Bilde)
Rasche und billigste Massenproduktion naturgetreuer, unveränder-
licher Copien.

Muster stehen zu gefl. Einsicht bereit.

Adreßbuch der Stadt St.Gallen, 1884

Bildergrüße als Spuren einer Stadtentwicklung

Ansichtskarten, welche die Welt von früher zeigen, sind heute so gefragt wie nie zuvor. Auch in St.Gallen, wo schon achtzig Jahre vor Erscheinen des vorliegenden Büchleins eine mittlerweile eingegangene ‹Sektion St.Gallen und Umgebung› des Schweizerischen Ansichtskartenvereins gegründet wurde, deren Zweck es war, ‹neben gegenseitigem Austausch auch das gesellschaftliche Leben der Mitglieder unter sich zu heben›. Die heute jeweils am ersten Samstag jeden Monats im Restaurant Kaufleuten in Bahnhofnähe stattfindende Ostschweizerische Ansichtskartenbörse, die zahlreiche Besucher und Käufer aus dem benachbarten Ausland anzieht, beweist die Wiederentdeckung der Ansichtskarte als Sammelobjekt und ihre zuneh-

mende Beliebtheit genauso wie die Preise, die im *Neudin* – *l'Argus international des cartes postales* für alte Ansichtskarten angeführt sind und im Handel auch bezahlt werden: Nicht selten zahlen nämlich die Postkartenjäger gleich dutzende von Franken für eine alte und gut erhaltene Ansichtskarte, auf der die Welt von früher zu sehen ist. Die Tendenz steigender Preise, die an Briefmarkenbörsen beobachtet werden kann, findet allem Anschein nach auch dort statt, wo kleinformatige Bildersammlungen eine wachsende Nachfrage erleben.

Obschon zahlreiche St.Galler Motive auf Ansichtskarten abgebildet und alte Postkarten in der Gallusstadt überaus reichlich vorhanden sind, wurden diese dokumentarischen Schätze bis anhin noch nie der Öffentlichkeit systematisch gezeigt. Bis heute ist in St.Gallen aber auch auf dem Gebiet der Postkartengeschichte kaum Arbeit geleistet worden, was um so erstaun-

licher ist, als St.Gallen gleich zwei Sammlungen alter Ansichtskarten beherbergt, die sich mit Stolz sehen lassen dürfen.

Das Beste aus dem Ausland

Eine einmalige Sammlung von St.Galler Motiven auf Ansichtskarten von früher besitzt der Zeughausbeamte Kurt Kühne. So bekannt ist die Sammlung des Gründers der St.Galler Ansichtskartenbörse mittlerweile auch außerhalb der Region, daß einzelne Exponate aus Kühnes Kollektion schon wiederholt in verschiedenen Ausgaben des *Neudin*, dem angesehenen Ansichtskartenkatalog, abgebildet wurden. Dabei hat Sammler Kühne spät begonnen: Erst sechs Jahre sind es her, seitdem er angesichts der immer zahlreicheren Abbrüche historischer Bauten in St.Galler Stadtkern auf die Idee kam, die Gallusstadt auf alten Ansichtskarten nachzugehen, auf denen fotografisch festgehalten ist, wie St.Gallen

vor der großen Abbruchwelle der Jahre der Hochkonjunktur nach dem Zweiten Weltkrieg ausgesehen hat.

Eine Ansichtskarte vom St.Galler Bahnhofplatz um 1900, die er in Paris zufällig bei einem Bouquiniste aufgestöbert hatte, stand am Beginn seiner eindrücklichen Sammlung, die er heute über 1000 Stadt-St.Galler Sujets aus der Zeit bis 1925 vereint sind. Doch Kurt Kühne sammelt mehr noch als ‹nur› St.Galler Sujets: An die 50000 Ansichtskarten aus der Jahrhundertwende sind in seinem Archiv vereint.

Seine ‹besten› St.Galler Ansichtskarten, solche die nur er besitzt, fand Kühne nicht in St.Gallen: Reisen nach Paris, London, München, Berlin und Wien haben dem leidenschaftlichen Sammler die ‹Perlen› eingetragen; Korrespondenzen mit Sammlerkollegen, die einen so großen Umfang annahmen, daß Kurt Kühne sich in der Hauptpost ein Postfach mieten mußte.

haben Lücken gestopft. ‹Es ist doch einleuchtend, daß man St.Galler Ansichtskarten auswärts suchen muß›, erläutert Kühne, der, quasi als ‹Nebenprodukt›, nicht wenige Ansichtskarten von St.Gallen in der österreichischen Steiermark besitzt, die ihm Sammler von auswärts, mit denen er schriftlich verkehrt, in der Meinung schickten, es handle sich dabei um Bilder aus der Ostschweiz. Ausländische Dienstmädchen und Gastarbeiter, die in den Blütejahren der St.Galler Textilindustrie ihren Angehörigen ins Ausland bebilderte Grüße zustellten, sind die indirekten Lieferanten Kühnes aus seinen Auslandreisen. Ebenso Geschäftsleute, die vor mehr als fünfzig Jahren in ihrer Familie nach Berlin und Prag, Wien und Antwerpen Ansichtskarten aus der Stadt schickten, die er im textilen Bereich ein Geschäft zu tätigen galt. Über Antiquare und über Kühnes ‹Korrespondenten› finden sie nun den Weg nach St.Gallen zurück.

Beweise einer Reise

Postkarten wurden früher sicher häufiger verschickt als heute. Jedenfalls ist der Verkauf von Ansichtskarten an Kiosken und in Papeterien in den letzten Jahren in der ganzen Schweiz zurückgegangen. Die höheren Postgebühren mögen die eine Grund für diese Entwicklung sein. Der andere dürfte in der Entwicklung der Kameratechnik und in der Verbreitung narrensicherer und handlicher Fotoapparate liegen. Um die Jahrhundertwende besaßen nämlich bloß wenige Menschen Kameras, weil diese damals angesichts ihrer Größe nur schwer zu transportieren waren. Langsame Verschlußzeiten sowie unhandliche und schwere Filmplatten verlangten überdies von einem Fotografen erhebliche Geduld bei seiner Arbeit. Lange Zeit bildete deshalb der Erwerb und der Versand einer Ansichtskarte sowie das systematische Sammeln solcher Karten in schönen Alben

Bahnhofausfahrt gegen Westen mit den äußeren Güterschuppen an der Poststraße 42 (rechts) und den Schienensträngen der heutigen SBB und der Gaiserbahn. Vor 1907.

Das Bahnhofareal gegen die 1885/87 erbaute neue St.Leonhards-Kirche, mit der Drehscheibe für die Dampflokomotiven. Neben den Schienen ein Weichenwärter, der die Weichen noch von Hand stellen muß. Zwischen 1900 und 1903.

St.Gallen. Stadtveränderung und Stadterlebnis im 19. Jahrhundert

Stadt zwischen Heimat und Fremde, Tradition und Fortschritt

von Peter Röllin

VGS — Verlagsgemeinschaft St. Gallen

This fully documented social history provides a severe test of the designer's ability to resolve complex material harmoniously. A side column holds notes, captions, and occasional small illustrations. Notes are placed at the line to which they refer. When this place is occupied, then they follow on—after a half-line space. If, at the end of a section, the notes are still running, they can be 'diverted' into the main text column. At their largest, pictures can run across a double-page spread. As often with Hochuli, the front of the jacket shows

this structure. Its red and black stripes
also present, with white (for silver), the
colours of the city. These colours are
carried through into the endpapers (red),
cloth (black) and headbands (red). A
gently rounded spine helps to make this
thick book elegant and pleasant to

handle. See also p. 72. (Peter Röllin:
*St.Gallen. Stadtveränderung und Stadterlebnis
im 19. Jahrhundert.* St.Gallen: VGS Verlags-
gemeinschaft, 1981. 544 pp. 240 x 175 mm.
Cased in cloth, with jacket. Linotron
Times.)

Die Stiftungsurkunden von
St.Katharinen und vom
Heiliggeist-Spital

Handfesten, Freiheitsbrief,
Städte-Bundesbrief, ‹Juden-
urkunde›, ‹Ungelt›-Brief

‹Nürnberger Zollfreiheit›,
Bundesbrief, Grenzvertrag,
Heiratsbrief, Chroniken

Stadt-, Gerichts-, Steuer-
und Seckelamtsbücher,
Ratsprotokolle

KOSTBARKEITEN
AUS DEM
STADTARCHIV
ST.GALLEN
IN ABBILDUNGEN
UND TEXTEN
von Stadtarchivar
Ernst Ziegler

VERLAGSGEMEINSCHAFT
ST.GALLEN

2:3

A pair of books that show treasures of the archives of the city and the former abbey, and which use these documents to relate some of the history of St.Gallen. The printed paper-covered case uses the layout of the inside pages: a main text column and a side-column for captions and small pictures. The title display is here elaborated by marginal images and explanations, which then become a blurb. (Ernst Ziegler: *Kostbarkeiten aus dem Stadtarchiv St.Gallen in Abbildungen und Texten.* St.Gallen: VGS Verlagsgemeinschaft, 1983. 88 pp. 240 x 175 mm. Cased in printed paper. Compugraphic Trump Mediaeval.—Werner Vogler: *Kostbarkeiten aus dem Stiftsarchiv St.Gallen in Abbildungen und Texten.* St.Gallen: VGS Verlagsgemeinschaft, 1987. 112 pp. 240 x 175 mm. Cased in printed paper. Compugraphic Trump Mediaeval.)

Karolingisches Profeßbuch,
Verbrüderungsbücher
von Pfäfers und St. Gallen

Traditions- und andere
Urkunden, Kaiserdiplome
und Papstbullen

Bücher, Verwaltungs-
akten, Briefe, Tagebücher,
Pläne und Karten

KOSTBARKEITEN AUS DEM STIFTSARCHIV ST. GALLEN IN ABBILDUNGEN UND TEXTEN

von Stiftsarchivar

Werner Vogler

VERLAGSGEMEINSCHAFT

ST. GALLEN

2:3

The first of the Typotron booklets, which have been produced annually since 1983, and which serve as a gift for friends and customers of the composing firm Typotron AG, of Stehle Druck AG, and of the typographer, but which are also available through the book trade. Rudolf Hostettler, typographer and editor of *Typografische Monatsblätter*, is remembered here in a sequence of pages devoted to particular aspects of his life: his family, house, friends, books, objects, travels, and his work. The mood of the words and images is calm and factual. The design of the booklet revolves around a central vertical axis on each page: this may be the backbone of a narrow or a wider column of text, narrow images or broader ones.

Die freunde. Zusammensein mit freunden, gedankenaustausch bei einem glas wein. Rudolf Hostettler, wiewohl vorsichtig, ja zögernd in der mündlichen formulierung, liebte die gespräche. Wertvolle erinnerungen sind sie denen, die ihm begegneten:

Louise und Alfred Schläpfer, Elisabeth und Hans Stärkle, Fridy und Ben Ami, Sheva und Eli Gilad, Anni und Fritz de Winter, Anna und André Gürtler, Rosmarie und Max Koller, Vroni und Hansruedi Lüthy, Lucia und Darco Vilhar, Elvira Berger, Trudi und Heinz Bächler, Alan Dodson, Julie und Pincus Jaspert, Olga und Ernst Boesch.

Adolf Bänziger, Willy Baumann, Paul Burkard, Emil Eigenmann, Roland Gnachott, Paul Nef, Remy Peignot, Albert Steiner, Hermann Strähler, Werner Wenzel

Felix Bermann, Hans Rudolf Bosshard, Felix Brunner, Robert Buchler, Roger Chatelain, Jan Engelmann, Heinrich Fleischhacker, Erwin Gerster, Karl Gerstner, Jean-Pierre Graber, Peter von Kornatzki, Hans Rudolf Lutz, Jean Mentha, Siegfried Odermatt, Bruno Pfäffli, Helmut Schmid, Rosmarie Tissi, Brigitt Zillig

Max Caflisch, Henri Friedlaender, Adrian Frutiger, Jost Hochuli, Willi Kunz, Herbert Spencer, Mosha Spitzer, Emil Ruder, Jan Tschichold, Wolfgang Weingart

Ruedi Bannwart, Willi Baus, Ruedi Hanhart, Hermann Joseph Kopf, Werner Lutz, Arthur Niggli, Ruedi Peter, Albert Saner

Theo Anton, Caroline Aubry, Jacques Gilleron, Kurt Kohlhammer, Luciano Lovera, Vincenzo Talongo, Antonio Ubeda

und die kinder Michael, Damir, Elvira, Nyima und Sherap; Beatrice und Sonam; Tangval und Kesang; Andreas und Heinz, Heidi und Hanspeter, Anemone, Roswith, Cornelia, Annette, Julia, Thomas, Tsewang-Deks, Tsering, Tsering-Wangmo, Sharap-Pelden, André, Alexander, Rolf, Lisbeth, Jan, David

Bücher, die er las. R.H. hat zeitlebens viel gelesen. Seine große fachbibliothek über alle bereiche der typografie und des drucks enthält auserlesene kostbarkeiten, in denen er seine freunde gerne blättern ließ.

Daneben war es in jüngeren jahren vor allem belletristische literatur, die ihn fesselte: Goethe, Novalis, Stifter, Thomas Mann, Robert Walser, Musil (*Der Mann ohne Eigenschaften*), Joyce (*Ulysses*), Kafka und D.H. Lawrence.

Später wandte er sich religiösen, philosophischen und psychologischen schriften zu.
Die *Theosophie* Rudolf Steiners stand am beginn. Lange jahre versenkte er sich in das Alte Testament und in Bücher jüdisch-chassidischen inhalts, im besonderen in die werke Martin Bubers. Nach der aufnahme tibetischer kinder las er mit wachsender anteilnahme buddhistische literatur und beschäftigte sich mit tibetischer mystik. Das *I Ging, Das Buch der Wandlungen* hat ihn noch auf seinem letzten krankenlager begleitet und getröstet.

In gesprächen hat er immer wieder auf die bücher C.G. Jungs, Karl Jaspers', Lévi-Strauss', Erich Fromms und Jean Gebsers hingewiesen. Einen besonders nachhaltigen eindruck müssen ihm Erich Neumanns *Ursprungsgeschichte des Bewußtseins* und *Die große Mutter* gemacht haben.

Wenn von angenehmen, sympathisch anzurührenden, in höchstem maße lesefreundlichen büchern die rede war, zog Ruedi von seinem bücherbord einen jener Rexbän bände der Großherzog-Wilhelm-Ernst-ausgabe deutscher klassiker des Insel-verlags: Was hier kurz nach der jahrhundertwende unter der druckleitung von Harry Graf Kessler und Emery Walker entstanden war, hielt er für den inbegriff eines reinen lesebuches.

14 15

Seine reisen. R.H. reiste gerne und sooft es sich machen ließ. Neue menschen, neue orte und landschaften: darauf freute er sich.

Viele europäische städte lernte er beruflich, als *TM*-redaktor, kennen. Er reiste in der Bretagne und in der Normandie, und er wanderte gerne im Bernbiet, der engern heimat seiner jugend. Immer aber hat ihn der süden angezogen: das Roussillon, die Provence, Spanien, Italien – Venezien und die Toskana der Etrusker –, Griechenland, Kreta und die insel Djerba. Die mediterrane helle hatte es dem typografen angetan: hier fand er licht und schatten, hell und dunkel klar und kompromißlos getrennt. Brachte die post kartengrüße von ihm, so zeigten die abbildungen inschriften oder streng gegliederte fassaden.

NYMPHIS
T·CELSINIVS
CVMIVS

T . COR

Sometimes two or more narrow elements are placed across this axis. But in fact even in the course of this short work there are too many variations to be described simply. Page proportions (5:8), binding and finishing set the general style for the Typotron series: a single section (from 32 to 44 pages), sewn, with a coloured first leaf, and a printed cover wrapped around an outer leaf of stiffer paper. In this memorial booklet, the colours of jacket, outer leaf and first leaf are, respectively, light grey, off-white and black. (Jost Hochuli: *Epitaph für Rudolf Hostettler*. St.Gallen: VGS Verlagsgemeinschaft, Typotron series, 1983. 36 pp. 240 x 150 mm. Saddle-stitched booklet, with jacket. Compugraphic Univers.)

Lateran, 13. Februar 1234
Papstbulle

Papst Gregor IX. nimmt das Spital in St.Gallen mit allen Gütern und Rechten in seinen Schutz und bestätigt die vom Bischof erteilten Freiheiten und Immunitäten.

1 Gregorius episcopus servus servorum dei. Dilectis filiis .. magistro et fratribus hospitalis sancte Trini-
2 tatis de sancto Gallo Constantiensis diocesis salutem et apostolicam benedictionem. Sacrosancta Romana ecclesia devotos et humiles
3 filios ex assuete pietatis officio propensius diligere consuevit, ne pravorum hominum molestiis
4 agitentur, eos tamquam pia mater sue protectionis munimine confovere. Eapropter dilecti
5 in domino filii vestris iustis precibus inclinati personas vestras et locum, in quo divino estis obsequio
6 mancipati, cum omnibus bonis, que impresentiarum rationabiliter possidet aut in futurum iustis
7 modis prestante domino poterit adipisci, sub beati Petri et nostra protectione suscipimus.
8 Specialiter autem libertates et immunitates a diocesano loci capituli sui accedente consensu hospi-
9 tali vestro concessas necnon possessiones, redditus, terras et alia bona vestra, sicut ea omnia iuste
10 ac pacifice obtinetis, vobis et per vos eidem hospitali auctoritate apostolica confirmamus
11 et presenti scripti patrocinio communimus. Nulli ergo omnino hominum liceat hanc paginam
12 nostre protectionis et confirmationis infringere vel ei ausu temerario contraire. Si quis
13 autem hoc attemptare presumpserit, indignationem omnipotentis dei et beatorum Petri et
14 Pauli apostolorum eius se noverit incursurum. Dat. Laterani, id.febr.,
15 pontificatus nostri anno septimo.

Bischof Gregor, Knecht der Knechte Gottes, [entbietet] den geliebten Söhnen .. dem Meister und den Brüdern des Spitals »Zur Heiligen Dreifaltigkeit« zu Sankt Gallen im Bistum Konstanz Gruß und apostolischen Segen. Die heilige Römische Kirche pflegt die ehrerbietigen und demütigen Söhne aus gewohnter Glaubensverpflichtung mit besonderer Neigung zu lieben und sie, gleich einer frommen Mutter, in ihren Schutz und Schirm zu nehmen, damit sie nicht unter den Belastigungen böser Menschen leiden müssen. Deshalb, im Herrn geliebte Söhne, sind wir euren zu Recht ergangenem Bitten geneigt, und wir nehmen in den seligen Petrus und unsern Schutz auf: euch selbst und die Stätte, an welcher ihr euch dem göttlichen Dienst verpflichtet habt, samt allen Gütern, die sie zu gegenwärtiger Zeit mit gutem Grunde besitzt oder in Zukunft auf rechtmäßige Weise, mit Gottes Willen, zu erlangen vermag. Insonderheit aber bestätigen wir euch und durch euch dem [genannten] Spital mit apostolischer Vollmacht und bekräftigen durch gegenwärtige Schutzschrift die Freiheiten und Immunitäten, die eurem Spital vom Ortsbischof, unter Zustimmung seines Kapitels, gewährt worden sind, dazu auch die Besitztümer, Einkünfte, Ländereien und eure andern Güter, so wie ihr dies alles rechtmäßig und unbestritten innehabt. Es sei daher keinem Menschen erlaubt, diesen unsern Schutz- und Bestätigungsbrief zu brechen oder ihm in Mutwillen zuwiderzuhandeln. Sollte aber jemand sich vornehmen, dies anzufechten, so sei ihm kund und zu wissen, daß er den Zorn des allmächtigen Gottes und seiner seligen Apostel Petrus und Paulus auf sich ziehen wird. Gegeben [zu Rom] im Lateran, an den Iden des Februar, im siebenten Jahr unseres Pontifikats.

Signatur: Tr. B, 1, No. 4.
Verkleinert, Originalgröße ca. 26 cm x 24 cm.
Druck: *Chart. Sang.* III, 1232.
Übersetzung von Ernst G. Rüsch.

Literatur:
ANTON LARGIADÈR: »Die Papsturkunden für die Stadt, das Hospital und das Katharinenkloster in St.Gallen«. In: *Schweizer Beiträge zur allgemeinen Geschichte*, Band 18/19. Bern 1960/61, S. 170–185, S. 177–178, Nr. 1 (unvollständig).
Ad informorum custodiam, 750 Jahre Heiliggeist- und Bürgerspital in St.Gallen. St.Gallen 1980, S. 10–36.

16

This set of eight booklets on palaeography shows examples from the archive of the city of St.Gallen (the Vadiana), mostly at their original size, in fine-resolution reproduction: screened, printed in black over a background of flat beige colour. On facing pages, as well as title and brief content description, transcriptions are given. These are keyed, line by line, to the original document. Where necessary a translation is provided, as well as explanations, glossary and notes. The first and last volumes are prefaced by survey essays written by the two authors. The covers of these saddle-stitched booklets are chrome-covered card, in bright colours. The typography here is very simple: for identification rather than display. The booklets are held in a slip-case of the same chrome card, in black. (Ernst Ziegler & Jost Hochuli: *Hefte zur Paläographie des 13. bis 20. Jahrhunderts aus dem Stadtarchiv [Vadiana] St.Gallen.* Rorschach: E. Löpfe-Benz, 1985–9. 8 vols, each one 24, 28 or 32 pp. 297 x 210 mm. Saddle-stitched booklets. Harris CRT Bembo.)

Wangen, 1277
Schenkungsurkunde

Richenza, Gemahlin Ludwig von Praßberg (eine abgegangene Burg nordwestlich von Wangen im Allgäu), schenkt dem Heiliggeist-Spital in St.Gallen Besitz in Wilen.

1 In dem namen vnsers herren. So si kvnt allen den, die disen brief horren lesen, daz fro R.
2 herrn Lvdewiges fröwe von Brasbberg hat gegeben vnd irv chint mit ir wirtes genut herrn
3 Lvdewiges eigen, daz da hezzet ze dem Willer ime Riet, ze dem spital ze sante Gallen dem
4 heiligen geiste. Vnde swenne diz selbe gvt ze böwe wirt braht, so sol der spital dirre vorge-
5 nander fröwen alle iaerlichen geben zehen schillinge Costenzerre phenninge vnz an ir tot, ob
6 sis nemen wil, vnd swenne si irstirbet, so sunt dem spitale die phenninge ledich. Diz geschach
7 in der stat ze Wangen, do man zalte von vnsers herren gebvrlichem tage tvsent iare vnde
8 zewcihvndert iare vnde sibench iare vnde in dem sibenden iare. Disses sint gezvge herre
9 Johannes Ogeli an dem margte vnd her Egeloff der Mvnzer vnd her Jacob vnd her Heinrich
10 die Blarrer. An disen brief so hat gehenchet div frowe von Brasbberg ir insigel vnde ir wirts
11 herrn Lvdewiges vnd ir svn her Swiger der Tvmbe sin insigel ze eime gezvge vnd ze einer stæte
12 iemer mê. Amen.

Signatur: Spitalarchiv, Tr. D, 28, No. 1.
Originalgröße.
Druck: *Chart. Sang. IV*, 2005.

fro R. Frau R.[ichenza]
wirtes Ehemannes
swenne wenn, wann irgend
böwe Bau
vnz bis
irstirbet erstirbt
gezvge Gezeugnis, Zeuge
stæte Bestätigung

Annerkungen:
Wilen im Riet, Gemeinde Sitterdorf, Bezirk Bischofszell TG.
Johannes Ougeli am Markt, erwähnt 1268–1277 (vgl. Zehntbrief vom 24. August 1275).
Egelolf Münzer, erwähnt 1275–1296.
Jacob und Heinrich Blarer, Bürger von St.Gallen.
Swiger Tumb von Neuburg (Gemeinde Koblach, Vorarlberg), Richenzas Sohn aus erster Ehe.

22

Wil, 13. Mai 1284
Schenkungsurkunde

Schwester Elisabeth, Tochter Herrn Rudolfs von Dürnten, und ihre drei Schwestern übergeben Abt Wilhelm von Montfort (1281–1301) den Odenhof in der Gemeinde Wittenbach; ebenso verzichtet das Schwesternhaus Wil auf alle Rechte.

1 Ez son wissin alle, die disen brief lesen alde horen lesen, daz swester
2 Elisabeht, herrn Rûdolffs saligin tohtir von Tivnrthon, div da ist bi dien
3 swesteron ze Wille, vnde ir swestra alle drie vf hain gigen den Odinhof,
4 livte vnde gvt mine herren abt Wilhelme von sant Gallin, da iro vogt
5 zegegen waz herre Balbreht von Anwille, vnde der swesteron ainiv von Wil-
6 le, bi dien si ist. Vnde div vor genande swester Elizabet vnde die swestra, bi dien
7 si ist, hain sich incigen aller der ane sprache, die sie hetton vmbe livte
8 vnde gvlt. Diz vf gen vnde die incien livte vnde gvtes geschach ze Wile
9 vnde in dem jare, do von gottis geburte warent tvsnt vnde zweihundert
10 vnde ahcig jare, dar nah in dem vierdin jare, an dem nasten tage nah
11 sant Pancracijn tult. Da waz zegegne herre Hainrich der kilchherre von
12 Surse, herre Ebirhart von Bichilnse, herre Cûnrad dir schenche von
13 Landegge, herre Hainrich dir vogit von Wartinse, herre Walther von Lant-
14 sperr, herre Balbreht von Anwille, herre Ebirhart von Lômeis, herre
15 Ebirhart von Sternegge, herre Hainrich von Mûnichwille, Rûdolf
16 von Rottinberc, Berhtholt Hozzo, Cûnrad dir Brunthiller. Vnde de
17 diz alles stæte belibe, dar umbe hainit min herre abt Wilhelm
18 von sant Gallin disen brief sigillin mit sinne inisgil ze einem
19 ewigen vrchunde.

Signatur: Spitalarchiv, Tr. C, 4, No. 2.
Originalgröße.
Druck: *Chart. Sang. IV*, 2123.

son sollen
alde oder
hain haben
gigen geben, gegeben
mine meinen
vogt Vogt, Vormund, Rechtsbeistand
ainiv eine
incigen entzogen
tult Heiligenfest

Annerkungen:
Tivnrthon = Dürnten, Bezirk Hinwil ZH.
Wille = Wil, Schwesternhaus in Wil.
Baldebrecht von Andwil (Bezirk Gossau) Schwager (?) Rudolfs von Dürnten.

24

Apart from four romantic, evocative photographs of birdcages in the landscape, all the cages are shown in strongly frontal photographs with background cut out. These images run through the book, appearing on most of its pages, on the front and the back of the jacket, its flaps, and the first leaf. Material is organized principally around a central vertical axis. But the only constant element here is the page number, placed within rules. After an introduction by the author and designer of the booklet, there follows a scheme for classifying types of bird cage, devised by the owner of the collection, Alfons J. Keller. Cages of similar type are shown on a double-page spread. Sometimes visual elements are added: horizontal or vertical rules or the corners placed around the pictures on pages

14–5. Pages 30–1 are enclosed by a thick black frame. Other pages are balanced —locked—with black rules, above and below or to the left and right. This enlivens the spreads and at the same time evokes the condition of captivity. The typeface (Serifa light) is a slab-serif of uniform thickness, and, together with the rules by the page numbers, recalls cagewire. Colour: the wrapper is light blue, the first leaf medium blue. (Jost Hochuli: *Die Vogelkäfige des Alfons J. Keller, Sammler & Antiquar*. St.Gallen: VGS Verlagsgemeinschaft, Typotron series, 1985. 36 pp. 240 x 150 mm. Saddle-stitched booklet, with jacket. Compugraphic Serifa.)

SchreibwerkStadt St.Gallen

Momentaufnahme Lyrik

René Ammann
Anne-Catherine Beutler
Claire Bischof
Beat Brägger
Barbara Breitenmoser
Richard Butz
Markus Caluori
Richard Diem
Erica Engeler
Ruth Eppenberger
Hans Fässler
Daniel Fuchs
Esther Geiger
Paul Gisi
Martin Hamburger
Elisabeth Heck
Trudy-Mirjam Hug
Christoph Keller
Heinrich Kuhn
Fred Kurer
Regula Lendenmann
Christian Mägerle
Gabriela Mallaun
Adrian Wolfgang Martin
Andreas Mezger
Rolf Moser
Marinella Quarella
Dragica Rajčić-Bralić

Ursula Riklin
Peter E. Schaufelberger
Karl Schölly
René Sieber
Christine Sonderegger-Fischer
Ernst-Aran Steiger
Sylvia Steiner
Rainer Stöckli
Georg Thürer
Verena Thurnheer
Alfred Toth
Rainer Trösch
Clemens Umbricht
Dieter Vetter
Benedikt Zäch
Bruno Zaugg
Marcel Zünd
Alfons Zwicker

VGS

2:3

The covers of this pair of anthologies are minimal, but nevertheless strong and effective. The main title is underlined by a thick rule, with the red-printed part picking out a main theme of the texts. And, further, this is a city ('Stadt') that has within it a writing workshop ('Schreibwerkstatt'). The off-centre aster-isks indicate volume number (on the spine too) and add a spark of life. Names of all the authors are listed alphabetically in two columns, then turned to run along the horizontal axis: the upper column ranged left, the lower ranged right. Below, the publisher's initials, VGS, set in Futura Bold, provide a

SchreibwerkStadt St.Gallen

Momentaufnahme Prosa

** **

Willy Balmer
Claire Bischof
Richard Diem
Erica Engeler
Christian Fisch
Michael Guggenheimer
Martin Hamburger
Elisabeth Heck
Manuel Jurado
Heinrich Kuhn
Adrian Wolfgang Martin
Peter Morger
Dragica Rajčić-Bralić
Jürg Rechsteiner
Ursula Riklin
Esther Rohner-Artho
Theres Roth-Hunkeler
Albert Rutz

Karl Schölly
Christine Sonderegger-Fischer
Sylvia Steiner
Richard Stolz
Georg Thürer
Anne-Catherine Tschudin-Beutler
Clemens Umbricht
Dieter Vetter
Benedikt Zäch
Bruno Zaugg

VGS

2:3

resolution to the partly symmetrical, partly asymmetrical pattern. Inside, typography is direct and simple. Page proportions are 3:5. See also p. 52. (Richard Butz & Christian Mägerle [ed.]: *SchreibwerkStadt St.Gallen, Momentaufnahme Lyrik.* St.Gallen: VGS Verlagsgemeinschaft, 1986. 120 pp. 225 x 135 mm. Sewn paperback. Compugraphic Trump Mediaeval.—Jost Kirchgraber & Martin Wettstein [ed.]: *SchreibwerkStadt St.Gallen, Momentaufnahme Prosa.* St.Gallen: VGS Verlagsgemeinschaft, 1987. 112 pp. 225 x 135 mm. Sewn paperback. Compugraphic Trump Mediaeval.)

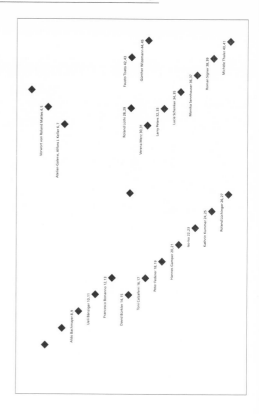

The catalogue gives a double-page spread each to 19 artists associated with the gallery, which has specialized in work from east Switzerland. The cover is of single-sided chrome-coated card, with broad flaps reaching almost to the spine. On the front a square is cut out, revealing the thumb print of the gallery owner, printed in orange on the reverse of the front flap. The motifs of square and thumb print run through the booklet. Text and images are centred on the horizontal axis; the thumb print of each artist is more freely placed. *(10 Jahre Atelier-Galerie, Galerie der aktuellen Ostschweizer Kunst.* St.Gallen: Atelier-Galerie, 1988. 48 pp. 297 x 190 mm. Saddle-stitched booklet, with jacket. Compugraphic Frontiera [Frutiger].)

Seit zehn Jahren versuche ich,
mit kleineren Ausstellungen
und Aktionen von Künstlern
aus der Stadt St.Gallen und
der näheren Umgebung das
Kunstleben der Region zu
bereichern.

Mein Ausstellungspro-
gramm umfaßt nur Maler und
Bildhauer der jungen und
jüngeren Generation. Dabei
bevorzuge ich Künstler,
die noch nie ausgestellt ha-
ben. In der Folge präsentiere
ich sie in regelmäßigen Ab-
ständen erneut, so daß sich
den Schaffenden die Gele-
genheit bietet, außerhalb des
gewohnten Arbeitsraumes
fortschreitende Veränderun-
gen ihres Werks wahrzu-
nehmen, selbstkritisch zu
beurteilen und zur Diskussion
zu stellen.

Beim Zusammenstellen
meiner Ausstellungen lasse
ich mich von meinem Gefühl
leiten; ich versuche jeweils
die Auswahl so zu treffen,
daß sie gesamthaft wieder als
Einheit erscheint.

6

7

Geboren 1943 in Oberbüren
SG. 1960–64 Schule für texti-
les Gestalten in St.Gallen –
Lehre als Textilentwerferin.
Verschiedene Kurse an der
Schule für Gestaltung.

Heirat, 2 Kinder; lebt und
arbeitet in St.Gallen.

Industriedesign für die
Textil-, Papier- und Kartenindu-
strie. Grafische Illustrationen.

Seit 1978 freischaffende
Künstlerin; hauptsächlich
Arbeiten aus textilen Materia-
lien in gemischten Techniken:
Wandgehänge, Objekte,
Buchobjekte, Miniaturen,
Installationen, daneben stets
Zeichnung und Druckgrafik.

Nach einer figurativen
Phase (Gipsabguß vom
menschlichen Körper) zurück
zu strukturellem Schaffen.
Auflösung von gegebenen
oder geschaffenen Flächen
oder Formen in exakte
geometrische oder freie
Gebilde.

Mitglied der GSMBA.
Anerkennungspreis der Stadt
St.Gallen. Verschiedene öf-
fentliche Arbeiten in der Ost-
schweiz.

34

35

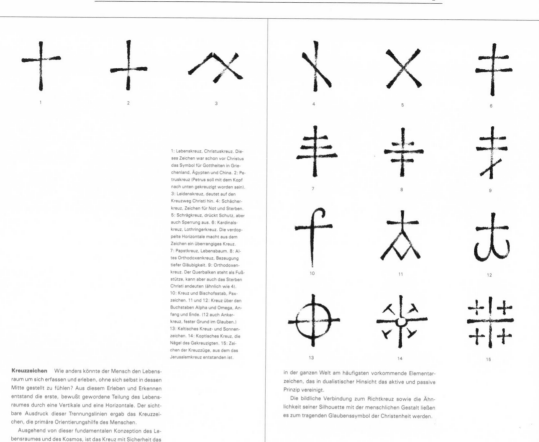

1: Lebenskreuz, Christuskreuz. Dieses Zeichen war schon vor Christus das Symbol für Gottheiten in Griechenland, Ägypten und China. 2: Petruskreuz (Petrus soll mit dem Kopf nach unten gekreuzigt worden sein). 3: Leidenskreuz, deutet auf den Kreuzweg Christi hin. 4: Schächerkreuz, Zeichen für Not und Sterben. 5: Schrägkreuz, drückt Schutz, aber auch Sperrung aus. 6: Kardinalskreuz, Lothringerkreuz. Die verdoppelte Horizontale macht aus dem Zeichen ein überrangiges Kreuz. 7: Papstkreuz, Lebensbaum. 8: Altes Orthodoxenkreuz, Bezeugung tiefer Gläubigkeit. 9: Orthodoxenkreuz. Der Querbalken steht als Fußstütze, kann aber auch das Sterben Christi andeuten (ähnlich wie 4). 10: Kreuz und Bischofsstab, Paxzeichen. 11 und 12: Kreuz über den Buchstaben Alpha und Omega, Anfang und Ende. (12 auch Ankerkreuz, fester Grund im Glauben.) 13: Keltisches Kreuz- und Sonnenzeichen. 14: Koptisches Kreuz, die Nägel des Gekreuzigten. 15: Zeichen der Kreuzzüge, aus dem das Jerusalemkreuz entstanden ist.

Kreuzzeichen Wie anders könnte der Mensch den Lebensraum um sich erfassen und erleben, ohne sich selbst in dessen Mitte gestellt zu fühlen? Aus diesem Erleben und Erkennen entstand die erste, bewußt gewordene Teilung des Lebensraumes durch eine Vertikale und eine Horizontale. Der sichtbare Ausdruck dieser Trennungslinien ergab das Kreuzzeichen, die primäre Orientierungshilfe des Menschen.

Ausgehend von dieser fundamentalen Konzeption des Lebensraumes und des Kosmos, ist das Kreuz mit Sicherheit das

24

in der ganzen Welt am häufigsten vorkommende Elementarzeichen, das in dualistischer Hinsicht das aktive und passive Prinzip vereinigt.

Die bildliche Verbindung zum Richtkreuz sowie die Ähnlichkeit seiner Silhouette mit der menschlichen Gestalt ließen es zum tragenden Glaubenssymbol der Christenheit werden.

25

I:2

The signs, grouped by theme or by origin, are arrayed on double-page spreads. Text introducing each display runs along the bottom of the pages. On left-pages a secondary text, set unjustified in a smaller size of type and referring specifically to particular signs, runs up from a fixed point. On the last double-page spread is presented the grid (of 3 x 5 squares) on which each page is structured. Here it is explained that this revelation of a grid—done for the first time in a Typotron booklet—is appropriate, because a book (or any piece of printed matter) is a 'supersign', containing and giving order to a multitude of individual signs. The signs of this booklet, which Adrian Frutiger wrote with a greasy crayon on tracing paper, are reproduced same size and with a fine screen. Although printed in black, they appear as dark grey and velvety soft, with the freshness of the originals. Apart from the word 'Zeichen' on the cover and title page, all text is printed in red. The colour of the outer leaf is a corresponding red, while the first leaf is dark blue; the jacket is a greybrown wrapping paper. (Adrian Frutiger: *Zeichen*. St.Gallen: VGS Verlagsgemeinschaft, Typotron series, 1989. 44 pp. 240 x 150 mm. Saddle-stitched booklet, with jacket. Compugraphic Univers.)

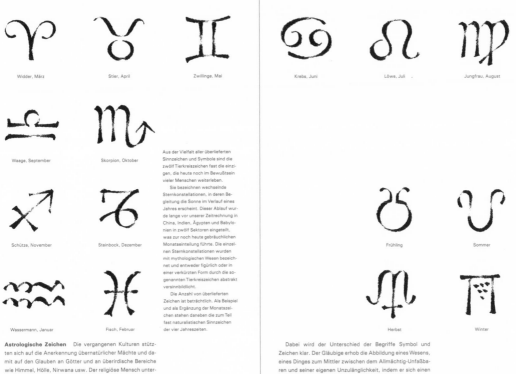

Widder, März Stier, April Zwillinge, Mai Krebs, Juni Löwe, Juli Jungfrau, August

Waage, September Skorpion, Oktober Frühling Sommer

Schütze, November Steinbock, Dezember

Wassermann, Januar Fisch, Februar Herbst Winter

Aus der Vielfalt aller überlieferten Sinnzeichen und Symbole sind die zwölf Tierkreiszeichen fast die einzigen, die heute noch im Bewußtsein vieler Menschen weiterleben.

Sie bezeichnen wechselnde Sternkonstellationen, in deren Begleitung die Sonne im Verlauf eines Jahres erscheint. Dieser Ablauf wurde lange vor unserer Zeitrechnung in China, Indien, Ägypten und Babylonien in zwölf Sektoren eingeteilt, was zur noch heute gebräuchlichen Monatseinteilung führte. Die einzelnen Sternkonstellationen wurden mit mythologischen Wesen bezeichnet und entweder figürlich oder in einer verkürzten Form durch die sogenannten Tierkreiszeichen abstrakt versinnbildlicht.

Die Anzahl von überlieferten Zeichen ist beträchtlich. Als Beispiel und als Ergänzung der Monatszeichen stehen daneben die zum Teil fast naturalistischen Sinnzeichen der vier Jahreszeiten.

Astrologische Zeichen Die vergangenen Kulturen stützten sich auf die Anerkennung übernatürlicher Mächte und damit auf den Glauben an Götter und an überirdische Bereiche wie Himmel, Hölle, Nirwana usw. Der religiöse Mensch unterwarf sich der überirdischen Lenkung im Glauben an eine Vorbestimmung. Im Gegensatz dazu fühlte sich der nichtreligiöse Mensch eher zur Magie hingezogen; durch die Beschwörung mit Hilfe geheimer Sinnzeichen glaubte er, das Schicksal selbst bestimmen zu können.

32

Dabei wird der Unterschied der Begriffe Symbol und Zeichen klar. Der Gläubige erhob die Abbildung eines Wesens, eines Dinges zum Mittler zwischen dem Allmächtig-Unfaßbaren und seiner eigenen Unzulänglichkeit, indem er sich einen symbolischen Vertreter als Anbetungsobjekt schaffte. Der atheistische Mensch hingegen versuchte, den Kosmos zu deuten und zu verstehen; zur Manipulation schuf er sich Zeichen für den Makrokosmos der Weltgestirne und Zeichen für den Mikrokosmos der irdischen Stoffe.

33

1:2

Pp. 140–1: Published to accompany an exhibition about the embroidery industry in St.Gallen, this is a substantial work of scholarship. In this book too, the front cover observes the arrangement used inside. In the main text area the pattern of an embroidery is printed matt black over the glossy black-printed ground. For the time-chart of events in the period covered, this configuration is varied: one double-page carries five columns of information, with the sixth used for date headings. Elsewhere, material is disposed along lines well established for a work of this kind: a fully illustrated text with captions and notes. See also p. 97 above. (Peter Röllin [ed.]: *Stickerei-Zeit: Kultur und Kunst in St.Gallen, 1870–1930*. St.Gallen: VGS Verlagsgemeinschaft, 1989. 272 pp. 300 x 200 mm. Sewn and flapped paperback. Agfa Compugraphic Trump Mediaeval und Futura.)

Zeittafel

Weltpolitik	Schweiz: Politik/Gesellschaft	St. Gallen: Politik/Gesellschaft/Verkehr
1861–65 Amerikanischer Sezessionskrieg		1861 4. Kantonsverfassung
1862 Weltausstellung London	1862 Bund unterstützt Rheinregulierung	1863 1. Stickerkrankenkasse
1864 Gründung 1. Internationale	1864 Handelsvertrag mit Frankreich führt zu fieberhaftem Aufschwung in der Stickereiindustrie	
	1866 Franz.-schweiz. Tarifvertrag (Ermäßigung der franz. Einfuhrzölle)	1866 Niederlassungsfreiheit für Israeliten
1867 Weltausstellung Paris		
1869–70 1. Vatikan. Konzil		1869 Kantonsspital
1870–71 Deutsch-franz. Krieg	1870–71 Grenzbesetzung, Internierung der Bourbaki-Armee 1871	1870 Polit. Gemeinde übernimmt Stadtpark, Toggenburgbahn Wil–Ebnat
	1870 Zusammenbruch der internationalen Berufsverbände, Schweiz. Handels- u. Industrieverein, Agrarkrise: Abwanderung in die Industrie	
1871 Proklamation des Deutschen Kaiserreiches		1871 Stickereiproduktionsgenossenschaft, Streik Appretur Messmer St. Gallen, 800 St. Galler treten der sog. -Internationale- bei
1873–78 Depression in den USA und Weltwirtschaftskrise	1873 Arbeiterbund, 2. Schweiz. Volksverein	
1873 Weltausstellung Wien		
1874 Größte Arbeiterdemonstration in New York	1874 Revision Bundesverfassung (u.a. Handels- u. Gewerbefreiheit), Eidg. Schützenfest St. Gallen, Weltpostverein mit Sitz in Bern	1874 -Die Ostschweiz- – Zentralorgan der Konservativen
		1875 Waffenplatz St. Gallen–Herisau
1876 Franz. Schutzzoll gegen Stickereiimporte, Weltausstellung Philadelphia mit Beteiligung der St. Galler Zeichenschule		1876 Christkath. Kirchgemeinde St. Gallen, Postfiliale Kaufhaus (Waaghaus)
1877 Erste Arbeiterpartei in den USA	1877 Annahme Eidg. Fabrikgesetz (Ablehnung im Kanton St. Gallen)	

18

Zeittafel

St. Gallen: Wirtschaft/Industrie	St. Gallen: Stadtbau/Kultur/Kunst	
1862 Kaufmännischer Verein	1861 Historischer Verein St. Gallen	**1860**
1863 Handwerkerbank in St. Gallen, Isaak Gröbli erfindet Schifflistickmaschine	1863 1. Katasterplan der Stadt	
1864 Eidg. Bank in St. Gallen, St. Gallische Hypothekarkasse, Bank Jakob Brunner	1864 1. Bauordnung der Stadt, Abbruch Kornhaus am Marktplatz	
	1864–60 Steinachüberwölbung Karlstor-/Spisertor	
1865 Durchbruch der Maschinenstickerei, -Fabriken schießen wie Pilze aus dem Boden-, Bereits über 600 Handstickmaschinen in Betrieb	1865 Petition für Abbruch des Irertors, Abbruch Irertor und Metzg am Bohl	
1867 Konsulat der USA in St. Gallen	1867 Abbruch Platztor und Baubeginn Schulhaus Blumenau	
1868 Cornély-Handstickmaschine		
1870–76 In der Ostschweiz jährlich rund 1000 neue Stickmaschinen	1870 Spendenaufruf zum Museumsbau, Albert Heim: Säntispanorama	**1870**
	1872 Gründung Actienhausverein, Schenkung Kupferrechtsgil Gonzenbach	
1873 Auf 48 Stadteinwohner 1 Stickmaschine, in Tablat auf 21 und in Gossau auf 14 Einwohner	1873 Wettbewerb für neues Rathaus	
	1874 Überbauungsplan Unterer Brühl, Beginn Überbauung Vadian-/Davidstraße	
1875 Maschinenfabrik Wiesendanger St. Gallen-Bruggen	1875/1877 Hermann Wartmann: Industrie und Handel des Kantons St. Gallen bis 1866	
1876 Krise in Stickerei und Weberei: drastische Lohnkürzungen, 334 Stickfabriken in den Kantonen St. Gallen, Thurgau und Appenzell	1876 Friedhof Feldli	
1877 Maschinenwerkstätte H. Spöhl	1877 Eröffnung Museum im Stadtpark, Bezug Kaserne Kreuzbleiche, Dom-Chor und Concert-Verein St. Gallen, Abbruch des alten Rathauses, Durchbruch Neugasse–Oberer Graben	

19

Streiflicht auf das Konzertleben
Helen Thurnheer

Spricht man in St. Gallen von Musik, gehen die Gedanken erst einmal zurück ins 8. Jahrhundert, wo im 719 gegründeten Kloster der gregorianische Gesang von den dort wirkenden Benediktinern mit Hingabe gepflegt wurde und vom 9. bis 11. Jahrhundert seine große Blütezeit erlebte. Die berühmte *St. Galler Sängerschule* übte ihren Einfluß in weitem Umkreis aus. Die bedeutendsten Musiker jener Zeiten waren *Iso* und *Marcellus (Moengal), Ratpert, Notker* und *Tutilo* und ganz besonders *Notker Balbulus*. Nach weniger fruchtbaren Jahrhunderten begann in der zweiten Hälfte des 15. Jahrhunderts eine Renaissance. Nennenswert aus jener Zeit sind die große Tropen- und Sequenzensammlung des Konventualen *Joachim Cuonz* und die Orgeltabulatur von *Fridolin Sicher*. Unter *Abt Diethelm Blarer* wurde die Musik wieder sehr gefördert und der mehrstimmige Gesang im Kloster eingeführt. Damit war die überregionale musik*geschichtliche* Bedeutung St. Gallens vorbei. Was dann folgte, war vorwiegend lokalhistorisch, allenfalls noch schweizerisch, interessant.

Katholischer Kirchengesang
Das Zeitalter der Aufklärung und die politischen Stürme an der Schwelle vom 18. zum 19. Jahrhundert waren der kirchenmusikalischen Entwicklung eher abträglich. Erst in der Mitte des 19. Jahrhunderts gelang es, veranlaßt durch den nachmaligen St. Galler Bischof *Karl Greith*, den Kirchengesang zu reformieren und den Choralgesang wieder aufzunehmen. Später redigierte *Johann Oehler* das *Katholische Gesangbuch*, das auf das alte klassische Kirchenlied früherer Jahrhunderte zurückgreift und begünstigte damit den kirchlichen Volksgesang. Die mehrstimmige Kirchenmusik fand in den Chordirigenten *Karl Greith* und *Johann Gustav Eduard Stehle* eifrige Reformer. 1877 gründete *Theodor Gaugler* den Domchor. Ihm oblagen bis heute die allsonntägliche Gestaltung eines Amtes und der Orchestermessen im Kalender kirchlicher Feiertage. Gauglers Nachfolger, Domkapellmeister Stehle, führte den damals statutenlosen Domchor in einem festgefügten, mustergültigen *Cäcilienverein*. Seine eigenen Werke wie auch jene seines Nachfolgers, *Josef Gallus Scheel*, wurden in der Folge in der Kathedrale aufgeführt. – Neben dem Domchor bestehen in vielen katholischen Pfarrei Kirchenchöre, welche die sakrale Musik pflegen.

Reformierter Kirchengesang
Zur Zeit Zwinglis und Vadians waren Orgel und Gesang aus dem Bibelwort widersprechend weitgehend aus der Kirche verbannt. Erst 1533 wagte man es mit den *Zehn Psalmen Davids und drei nach dem Neuen Testament geformten Gesängen* den Gemeindegesang einzuführen. *Dominikus Zyli* schuf damit das erste schweizerische protestantische Gesangbuch. Bis zum Beginn des 17. Jahrhunderts blieb der Gemeindegesang einstimmig. Für den Kirchenchor, für dessen Schulung um 1600 ein Kantorat geschaffen worden war, wurde vierstimmig *Die Lobwasserschen Psalmen und Geistliche Gesänge nach der Schrift* fanden in den Kirchen. Erwähnenswert sind in der Folge die Gesangbücher von Pfarrer *Jakob Alther* und die *Seelenmusik* von *Christian Huber*. Er sah diese

Abb. Titelbild der Geistlichen Seelenmusik von Christian Huber (1627–1697). 2. Auflage. St. Gallen 1694. Kantonsbibliothek (Vadiana).

152

Zusammenstellung von Gesängen nicht nur für die Kirche vor, sondern auch für den Gebrauch in Familie und Gesellschaft und im Collegium musicum.

Gesellschaften, Orchester, Dirigenten
1630 wurde das *Collegium musicum* gegründet. Es bestand aus Dilettanten, die sich zur gemeinsamen Musikpflege zusammenfanden, zu Instrumentalmusik und Gesang. Seine Mitglieder wirkten vermutlich im Gottesdienst zur Unterstützung des Psalmengesangs. Die erste Orgel in St. Laurenzen wurde erst 1761 gebaut. Ein zweites Collegium entstand 1659 und war eine Gründung der Kaufleute und Handwerker, im Gegensatz zum ersten, das seine Mitglieder aus akademischen Kreisen rekrutierte. Beide Collegia fanden finanzielle Unterstützung eines -Ehrsamen Rates-, was die Bedeutung beweist, die diesen Institutionen beigemessen wurde. Aus der Verschmelzung der beiden Collegia ging die *Singgesellschaft zum Antlitz* hervor. Sie teilte sich mit dem 1833 gegründeten gemischten Chor *Frohsinn* in die Palmsonntagskonzerte, erstmals 1854 und seit 1859 regelmäßig in der St. Laurenzenkirche. 1896 schlossen sich die beiden Vereine mit dem 1869 gegründeten *Stadtsängerverein* zum *Stadtsängerverein Frohsinn* zusammen. Der *Stadtsängerverein St. Gallen*, wie er heute heißt, führt die Palmsonntagskonzerte in der eigentlichen Tradition geworden sind, in ununterbrochener Folge fort und wirkt gelegentlich in Konzerten des Konzertvereins mit. Als langjährige und verdienstvolle Chorleiter aus der Berichtszeit sind Prof. *Paul Müller* und Dr. *Walther Müller* zu nennen.

In das Jahr 1877 datiert die Gründung des *Kirchengesangvereins*. Sein erster Dirigent war der Organist von St. Laurenzen und Komponist *Richard Wiesner* (1851–1931), sein Nachfolger *Paul Fehrmann* (1859–1928), Organist im Linsebühl und an St. Laurenzen, ein ebenfalls komponierender und begeisterter Musiklehrer am Bürgli am Talhof. Von den zahlreichen Gründungen aus der Zeit 1850–1930 bestehen manche noch heute. [1]

Im 19. Jahrhundert erwachte der Wunsch nach *Orchesterkonzerten*. In den Wintern 1855/56 und 1856/57 wurden in 12 Subskriptionskonzerte für ein eigenes, durch Liebhaber verstärktes Orchester durchgeführt. 1856 erlebte St. Gallen ein säkulares musikalisches Ereignis: Franz Liszt und Richard Wagner traten in einem gemeinsamen Konzert als Dirigenten auf.

Zwanzig Jahre später, am 27. Juli 1877, wurde schließlich der *Konzertverein* gegründet. Das Theater der ersten, eine Gründung des ersten St. Galler Landammanns Karl Müller-Friedberg, wagte schon 1803 eine Aufführung von Mozarts -Zauberflöte-, ohne über ein eigenes Orchester zu verfügen. Erst in den 1860er Jahren unterhielt das Theater eine ständige Kapelle mit lediglich 18 Musikern. Diese bestritten u.a. während der Saison 1876/77 wieder aufgenommene Orchesterkonzerte. Die finanzielle Lage war kritisch und die Gefahr der Abwanderung der Musiker groß. So kam es 1877 zum Aufruf zur Gründung eines Konzertvereins mit dem Zweck, -der Stadt St. Gallen für die ganze Wintersaison ein tüchtiges Orchester und insbesondere auch dem Theater eine leistungsfähige Kapelle zu sichern, unter Zuzug ausgezeichneter Solisten im Vokal- und Instrumentenfach während der Wintermonate einen Cyclus von Abonnements-Concerten zu veranstalten; die hiesigen Gesangvereine bei Aufführung größerer Tonwerke mit Orchester zu unterstützen; auch die populären Concerte der Kapelle in bisher üblicher Art

In St. Gallen tätige Dirigenten und Organisten:
Gustav Baldamus (1862–1935)
Viktor Baumgartner (1874–1951)
Bernhard Bogler (1891–1901)
Paul von Bongardt (1871–1937)
August Dechant (1875–1919)
Paul Fehrmann (1859–1928, Dirigent und Organist)
Theodor Gaugler (1840–1892, Dirigent und Organist)
Karl Greith (1828–1887)
Karl Ferdinand Hausbold (1858–1928)
Gustav Haug (1871–1956, Dirigent und Organist)
Hans Heusser (1892–1942, Dirigent und Organist)
Albert Meyer (1847–1935)
Paul Müller (1857–1936)
Walther Müller (1884–1962)
Josef Gallus Scheel (1879–1946, Dirigent und Organist)
Othmar Schoeck (1886–1957)
Johann Gustav Eduard Stehle (1839–1915, Dirigent und Organist)
Richard Wiesner (1851–1931, Dirigent und Organist)
Fanny Zollikofer (1891–1985, Organistin)

St. Gallische Musikwissenschafter:
Nelly Diem (1891–1976)
Hans Galli (1910–1973)
Karl Nef (1873–1935)

1 Chorgründungen in der Stadt St. Gallen: Männerchor Harmonie (1821), Männerchor St. Gallen-Ost, erwachsen aus dem Militärischen Gesangverein (1853), umbenannt in Sängerbund St. Gallen (1854), später Männerchor St. Fiden-St. Gallen (1916); vorgegangen aus dem Männerchor Bruggen (1890), hervorgegangen aus dem Männerchor Straubenzell; Männerchor Liedertafel St. Gallen (1919), vereint den früheren Sängerbund Oberstrasse (1881); den Männerchor Lachen-Vonwil (1896) und den Männerchor Oberstrasse (1903); Männerchor Säntisgruß St. Georgen (1857), Männerchor Liederkranz-Concordia St. Gallen (1923), vereinigt aus dem Männerchor Liederkranz (1860) und dem Männerchor Concordia (1875); Männerchor Bild-Straubenzell (1889); 1918 umbenannt in Männerchor Winkeln; Männerchor Rietthalli-St. Gallen (1901); Polizei-Männerchor (1915); Männerchor Kaufleute St. Gallen (1915); Männerchor Eintracht Bruggen (1925) und weitere Männer-, Gemischte Chöre, Kirchenchöre, Jodelvereine usw.

153

Zu diesem Buch

Gegen Ende des Zweiten Weltkriegs oder unmittelbar danach hat Jakob Greuter, Kübelleerer bei der städtischen Kehrichtabfuhr St.Gallen und ‹Hoppli Vantasi singelerntes Maler›, seinen 92 Blätter umfassenden Zyklus ‹Der Zweite Weltkrieg› in monate- oder gar jahrelanger Arbeit geschaffen. Die Vorlagen für sein Hauptwerk entnahm er, wie in seinem gesamten zeichnerischen und malerischen Schaffen, Zeitungen und Zeitschriften, hier vor allem der deutschen Propagandazeitschrift ‹Signal› und der Schweizer Illustrierten Zeitung. Das Buch – begleitende Publikation zu den Ausstellungen im Museum im Lagerhaus, St.Gallen, im Kunstmuseum Olten und im Städtischen Bodensee-Museum Friedrichshafen – schildert Leben und Werk Greuters, stellt seinen Zyklus in einen grösseren Zusammenhang mit der künstlerischen Auseinandersetzung um Krieg und Zerstörung und analysiert die Bilderfolge im Vergleich zu den Vorlagen. Vor allem aber enthält es die Reproduktion sämtlicher 92 Blätter.

Die Autoren

SIMONE SCHAUFELBERGER-BREGUET, 1938, Kulturjournalistin BR, Mitbegründerin der Stiftung für schweizerische naive Kunst und art brut, Mitglied des Stiftungsrates. Kunstkataloge und Monografisches. Schreiben für Tageszeitungen und Zeitschriften: Porträts sowie Texte über bildende Kunst, Literatur, Theater, Tanz, Performance.

PETER KILLER, 1945, von 1969 bis 1973 Redaktor der kulturellen Monatszeitschrift du, 1974 bis 1983 freischaffender Kunstjournalist, hauptsächlich für den Tages-Anzeiger, Zürich. Seit 1983 halbamtlicher Leiter des Kunstmuseums Olten, seit 1987 Dozent an der Kunstklasse der Schule für Gestaltung in Bern. Mitglied des Stiftungsrates der Stiftung für schweizerische naive Kunst und art brut, St.Gallen.

PETER E. SCHAUFELBERGER, 1937, Journalist BR, Chefredaktor Bodensee-Hefte, Mitbegründer und Präsident der Stiftung für schweizerische naive Kunst und art brut. Mitarbeiter schweizerischer, deutscher und österreichischer Zeitungen für bildende Kunst und Theater, Porträts zur Literatur. Während 25 Jahren politischer Redaktor an Ostschweizer Tageszeitungen (Thurgauer Tagblatt, Appenzeller Zeitung, St.Galler Tagblatt).

VGS Verlagsgemeinschaft St.Gallen ISBN 3-7291-1053-5

Jakob Greuter Der Zweite Weltkrieg

Der Zweite Weltkrieg

Jakob Greuter:

Simone Schaufelberger-Breguet
Peter Killer
Peter E. Schaufelberger

VGS
Verlagsgemeinschaft St.Gallen

Around the end of the Second World War, the untrained artist Jakob Greuter made a sequence of pictures showing events of that war. All 92 of them are reproduced in this book, published to accompany an exhibition. The case is covered by a grey-brown wrapping paper. Text and images are printed in black; the area with the torn edge is blue; the ground behind the drawing is yellow. After three introductory essays, the pictures are reproduced, for the most part in black & white. Captions are placed in a margin to either side of the picture area. A chronology of the war is given at the top of the page, as a kind of 'running headline'. This is paced to accompany the subject matter of the pictures. (Simone Schaufelberger-Breguet, Peter Killer & Peter E. Schaufelberger: *Jakob Greuter: Der Zweite Weltkrieg*. St.Gallen: VGS Verlagsgemeinschaft, 1989. 80 pp. 300 x 200 mm. Cased in printed paper. Agfa Compugraphic Times and Futura.)

1939

1. September:
Hitlers Armeen überfallen Polen und lösen damit den Krieg aus

3. September:
Großbritannien und Frankreich erklären Hitler-Deutschland den Krieg

17. September:
Sowjetische Heeresgruppen rücken in Ostpolen ein

27./28. September:
Warschau kapituliert

6. Oktober:
Erlöschen des militärischen Widerstands in Polen

30. November:
Sowjetunion eröffnet Krieg gegen Finnland

1 (S. 27). ‹Ein Feldflugplatz irgendwo in Finnland›. *Signal* 25. August 1940, Nr. 10. Mischtechnik, 32 x 48 cm. (Turmblatt)

2 (S. 27). ‹Höchste Anforderungen werden auch an die vierbeinigen Kameraden gestellt›. *Signal* 25. August 1940, Nr. 10, Farbfoto. Mischtechnik, 32 x 48 cm. (Turmblatt)

3. ‹Kurze Rast bei Kaffee aus der Feldküche›. *Signal* 25. August 1940, Nr. 10, Farbfoto. Mischtechnik, 48 x 32 cm. (Turmblatt)

4. Oben: ‹Abgenessen! Der Weg ist lang, der Tag ist heiß›. Unten: ‹Der Gegner sprengte Brücken. Deutsche Pioniere im Einsatz›. Beide Vorlagen: *Signal* 25. August 1940, Nr. 10, Farbfotos. Mischtechnik, 48 x 32 cm. (Turmblatt)

3

1940

12. März:
Finnisch-sowjetischer Friedensvertrag

9. April:
Besetzung Dänemarks und der weichenden norwegischen Häfen durch deutsche Truppen

10. Mai:
Beginn des deutschen Feldzugs im Westen, unter Verletzung der Neutralität der Niederlande, Belgiens und Luxemburgs; Eliminieren britischer Nachhutangriffe auf deutsche Städte

14. Mai:
Kapitulation der niederländischen Armee

28. Mai:
Kapitulation Belgiens

5. Juni:
Neue deutsche Offensive; Impressionen ...

9. Juni:
Der norwegische König befiehlt Einstellung der Kämpfe in seinem Land

4

28 | 29

1944

1. Januar:
Rote Armee überschreitet politisch unerwünschte Grenze von 1939

22. Januar:
Alliierter Landungsversuch bei Anzio und Nettuno in den italienischen Raum

Januar:
Beginn der sowjetischen Frühjahrsoffensive in der Ukraine

4. März:
Beginn der sowjetischen Offensive in der Ukraine – Vorstoß bis an die Moldau, zu den Karpaten und bis nach Ostgalizien

19. März:
Deutsche Truppen besetzen Ungarn

9. April–12. Mai:
Sowjetische Eroberung der Krim

17. April:
Japanische Großoffensive in China

12. Mai:
Beginn des alliierten Großangriffs in Italien

65

66

3. Juni:
Deutsche Truppen geben Rom auf

6. Juni:
Beginn der alliierten Großlandung in der Normandie

6. Juni:
Sowjetischer Angriff auf die finnische Front an der Karelischen Landenge: Vorstoß bis zur finnischen inneren Grenze von 1940

22. Juni:
Beginn der Bombenflüge Londons mit V-1-Raketen

12. Juni–13. Juni:
Amerikaner erobern Marianeninsel Saipan; Rückzug des japanischen Kriegskabinetts

67

68

69

65. Oben links: ‹Londoner St.Pauls-Kathedrale im Rauch›. *SI* 15. Januar 1941, Nr. 3, Titelbild. Mitte links: ‹Zerstörungen durch Bombenangriffe in Berlin: Luftbild eines britischen Aufklärungspiloten. Von den riesigen Gasbehältern des Gaswerks Mariendorf ist nur mehr das eiserne Kesselgerüst übriggeblieben›. *SI* 23. Februar 1944, Nr. 8. Bildstreifen oben rechts: ‹Die ersten aus Stockholm gefundenen Bilder von der furchtbaren Wirkung des russischen Bombenangriffs auf Helsinki›. *SI* 16. Februar 1944, Nr. 7. Bilder Mitte und unten: ‹Das sind die Männer des Maquis›. Mitte: ‹Im Lager›. Mitte unten: ‹Ein Stoßtrupp›. Mitte rechts: ‹Im offenen Kampf›. Bilder unten: ‹Das Attentat auf einen Zug mit Flugbenzin›. *SI* 23. Februar 1944, Nr. 8. Mischtechnik, 35 x 49 cm.

66. Oben links: ‹Unterwegs nach den Karpaten›. Unten links: ‹Eine halbe Million Lastwagen gehen täglich im Pendelverkehr zwischen der Front und der Etappe hin und her›. Bild im Zentrum: ‹Die hohe Stäbe der Wirtschaftstruppen verfügen über besondere Kommandowagen›. Oben rechts: ‹Ein Soldat namens Müller hat gleichzeitig mit dem Panzer, in dem er diente, den Tod gefunden›. Mitte rechts: ‹Auf dem Schlachtfeld von Aprilia›. Unten rechts: ‹In den Ruinen von Monte Cassino›. Keines der Motive eruiert, Monte Cassino Februar / März 1944, Bild Karpaten 1943, mittleres Bild rechts 1944. Mischtechnik, 35 x 49 cm.

67. ‹In der Route über den Brenner hängt der deutsche Krieg vor Rom›. *SI* 9. Februar 1944, Nr. 6. Mischtechnik, 35,5 x 48 cm.

68. ‹Der Krieg steht bereits weitab von der zweitgrößten Stadt Rußlands, und Leningrad wird wieder zur unbehindert funktionierenden Etappe›. *SI* 16. Februar 1944, Nr. 7. Mischtechnik, 35 x 48 cm.

69. ‹Auch im Krieg gibt es Ritterlichkeit›. *SI* 8. März 1944, Nr. 10, Farbaufnahme. Mischtechnik, weiß geölt, 35,5 x 48 cm.

64 | 65

A collection of 'tropi' taken from documents in the St.Gallen manuscript library: on left pages each verse is given in its original Latin, with a German translation facing. As befits its subject, the typography is classical and centred throughout: rather exceptional among Hochuli's books. While following this concept, the contents page is unusual in its details. Exactly in the middle of the book, the sequence of verses is interrupted by a same-size reproduction of a manuscript,

III JOHANNES DER EVANGELIST
27. Dezember

Quoniam dominus Iesus Christus
sanctum Iohannem
plus quam ceteros
diligebat apostolos

IN MEDIO ECCLESIAE
APERUIT OS EIUS

ut sacramentum fidei
et verbum coaeternum patri
scriptis pariter et dictis
praedicaret

ET IMPLEVIT EUM DOMINUS

qui eum in tantum dilexit
ut in caena sacratissima
supra pectus suum
ipsum recumbere permisset

SPIRITU SAPIENTIAE ET INTELLECTUS

quo inspirante
evangelizavit dicens
In principio erat verbum
et verbum erat apud deum
et deus erat verbum

STOLAM GLORIAE INDUIT EUM

BONUM EST CONFITERI DOMINO
ET PSALLERE NOMINI TUO
ALTISSIME

18

III

Weil denn Jesus Christus der Herr
Johannes, den Heiligen,
mehr als die andern
Apostel geliebt hat

INMITTEN DER KIRCHE ÖFFNETE
ER IHM DEN MUND

daß er des Glaubens Geheimnis
und das Wort, gleichewig dem Vater,
in Schriften sowohl als in Worten
verkündige

UND ES ERFÜLLTE IHN DER HERR

der auf solche Weise ihn liebte,
daß beim heiligsten Mahle
an seiner Brust
zu ruhen er ihm gewährte,

MIT DEM GEISTE DER WEISHEIT UND EINSICHT

durch dessen Geisthauch
er Frohbotschaft kundgab:
Im Anfang war das Wort
und das Wort war bei Gott
und Gott war das Wort

EIN EHRENKLEID ZOG ER IHM AN

GUT IST ES DEN HERRN ZU PREISEN
UND ZU SINGEN DEINEM NAMEN
HÖCHSTER

19

III

inde nos moniti
omnes una voce collaudantes
tibi Christo sanctoque Iohanni
psallimus dicentes

IN MEDIO ECCLESIAE

AMEN

Quam trinitatis gloriam
dilectus iste domini
Iohannes profundissime
et intellexit
et excellenter
pronuntiavit

20

III

daher, dem Wink folgend,
lobsingen wir alle zusammen
dir Christus und dem heil'gen Johannes,
in Psalmliedern sprechend

INMITTEN DER KIRCHE

AMEN

die Ehre der Dreifaltigkeit,
die der geliebte Freund des Herrn,
Johannes, aus dem tiefsten Grund
sowohl erkannt
als auch aufs beste
verkündigt hat

21

straddling the double-page spread. On the
binding case, text is printed in light blue
on dark blue matt covering paper; a four-
colour reproduction printed on glossy art
paper is pasted onto an embossed area.
(Ernst Gerhard Rüsch [ed.]: *Gaudete et can-*
tate – seid fröhlich und singet: Tropen aus den
Handschriften der Stiftsbibliothek St.Gallen.
St.Gallen: VGS Verlagsgemeinschaft,
1990. 72 pp. 240 x 150 mm. Cased in
printed paper. Agfa Compugraphic
Trump Mediaeval.)

This is the third of the booklets that Jost Hochuli wrote and designed for Compugraphic (or Agfa Compugraphic). While *Detail in typography* and *Designing books* are specialist books, *Alphabugs* is a 'jeu d'esprit': a light-hearted play with texts and with the typefaces of the commissioner. In fact some of the 'alphabugs' appeared previously in Compugraphic's type-specimen books. All these displays were first drawn meticulously, same size, with lead pencil and red coloured pencil. (*Jost Hochuli's Alphabugs.* Wilmington [Mass.]: Agfa Compugraphic, 1990. 64 pp. 225 x 135 mm. Sewn paperback. Compugraphic typefaces.)

Pp. 148–9: This fully illustrated book of reports on architectural renovation projects is easy to handle and read, despite its relatively large format. The images on the case cover-paper and title-page spread lead the reader in, and introduce the arrangement that follows. The main text occupies a relatively narrow central column, to the left and right of which there is space for notes, small pictures, and captions; larger pictures extend over the whole page width, sometimes over a double-page spread. Published privately by the sponsoring company, the book is produced to the highest standards. *(Bauen in der Altstadt.* Basel: Pensionskasse Ciba-Geigy, 1990. 80 pp. 300 x 200 mm. Cased in printed paper. Linotronic Walbaum and Futura.)

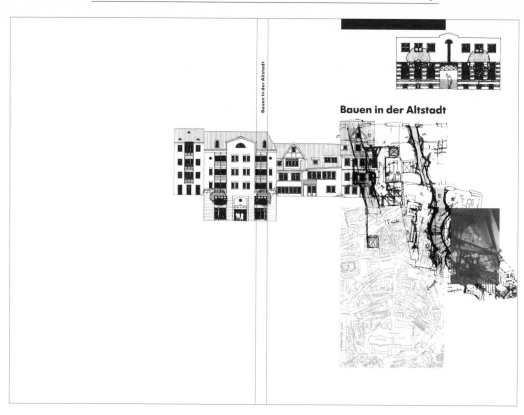

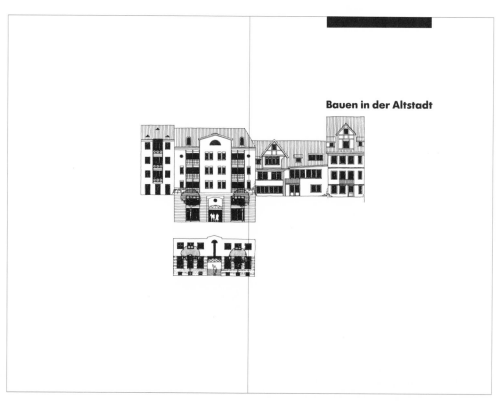

Abkürzungen

Adreßbücher	Adreß-Buch der Stadt St.Gallen, St.Gallen 1840. Offizielles Adreßbuch der Stadt St.Gallen und der Gemeinde Wittenbach, 99.-94., St.Gallen 1987.
Altstadtinventar	Haller, Marie-Christine: Stadt St.Gallen, Ortsbürgliche Altstadt, St.Gallen 1977 (Manuskript im Stadtarchiv St.Gallen).
BDM	Hardegger, August; Schlatter, Salomon; Schieß, Traugott: Die Baudenkmäler der Stadt St.Gallen, St.Gallen 1922 (Die Baudenkmäler des Kantons St.Gallen, Bd.1 [mehr nicht erschienen]).
Chart. Sang.	Chartularium Sangallense, bearb. von Otto P. Clavadetscher, Bd. III, IV, V, St.Gallen 1983, 1985, 1988.
E 1	Ehrenzeller, Wilhelm: Kloster und Stadt St.Gallen im Spätmittelalter. Von der Blütezeit des Klosters bis zur Einsetzung Ulrich Röschs als Pfleger 1458. Mit einer Darstellung der Appenzeller Kriege, St.Gallen 1931 (St.gallische Geschichte im Spätmittelalter und in der Reformationszeit, Erster Band).
Häuserverzeichnisse	Verzeichnis der Häuser in der Stadt St.Gallen, o.O. 1800. Verzeichnis der Haus-Nummern und Haus-Eigenthümer der Stadtgemeinde Sanct Gallen, o.O. 1826. Verzeichnis der Haus-Nummern und Haus-Eigenthümer der Stadtgemeinde St.Gallen, St.Gallen 1853. Verzeichnis sämtlicher Haus-Nummern und Haus-Eigenthümer nach der neuen Straßenbezeichnung und Häusernummerung der Stadtgemeinde St.Gallen, St.Gallen 1866. Amtliches Häuser- und Straßen-Verzeichnis der Stadtgemeinde St.Gallen, St.Gallen 1885, 1887, 1891, 1894, 1899. Amtliches Häuser- und Straßen-Verzeichnis, St.Gallen 1903.
KBSG	Kantonsbibliothek (Vadiana) St.Gallen.
Schieß	Die ältesten Seckelamtsbücher der Stadt St.Gallen aus den Jahren 1405-1408, mit Ergänzungen, hg. von Traugott Schieß, St.Gallen 1919 (Mitteilungen zur vaterländischen Geschichte, hg. vom Historischen Verein des Kantons St.Gallen, XXXVI).
StadtASG	Stadtarchiv (Vadiana) St.Gallen.
UBSG I bis VI	Urkundenbuch der Abtei Sanct Gallen, bearb. von Hermann Wartmann u.a., Zürich und St.Gallen 1863-1955.

10

Zur Geschichte der Spisergasse und der östlichen Altstadt

Die Spiser

Das Spiser-Wappen aus der Chronik des Johannes Stumpf.

Im August 1531 erschienen einige Tage lang, kurz nach Sonnenuntergang, der Halleysche Komet am westlichen Himmel und ·in der Frühe vor Tag ein auffallend feuriger Stern im Osten·. – Joachim von Watt, genannt Vadianus (1484-1551), und sein Bruder David, Johannes Kessler und vier weitere Begleiter stiegen in diesem Monat August auf die Bernegg, um ·allda ul der Höche· Komet und Stern zu sehen. Dort oben verbrachten sie, wie Johannes Kessler in seiner Sabbata berichtet, die Nacht mit Beobachten und Erzählen. – Als dann der liechte Morgen anfieng herbrechen und die nahende Son ir vorgenge Morgenröte vor ir herumb spraitet und die wackeren Vogel mit lieblichem Gesang die Tagzit verkündtend, stiegen sie wider hinab und machten sich auf dem Heimweg. Weil es aber noch früh war und gemütlich, setzte sich die Gesellschaft ·zuo mitter Bernegg nider gegen die Statt·. Und da begann Vadian aus der Geschichte seiner Stadt zu berichten und zu erklären, ·was alte, ersame Gschlechter allhie und an welchen Gassen sy gesessen weren, och wo wannenher ettliche Gassen ire Nammen empfangen, als der Haiden Gaß, Judengaß, so man ietz nennet Hinder den Brotloben; item Spisergaß und Spiserthor [...]·.[1]

Nach Vadian und anderen Chronisten war es das sehr alte Geschlecht der Spiser, welches der Gasse und dem gleichnamigen Tor den Namen gab.

Der ·Dispensator· (Rechnungsführer, Kassier) war im frühen Mittelalter als Hofbeamter für die Kassenführung und Auszahlung zuständig; als allgemeiner Wirtschaftsverwalter war er für die Ausgaben für die Hofverwaltung zu leisten. Er war in der Regel dem Schatzmeister und dem Kämmerer unterstellt. Am äbtischen Hof hatte der Dispensator, der Speiser, namentlich das Ernährungswesen unter sich.

Die Spiser oder Speiser waren ein altes sanktgallisches Ministerialengeschlecht, das einst als äbtisches Lehen die Spisegg an der Sitter unterhalb von St.Josefen besaß. Ein Rödolfus Dispensator wird schon 1222 als Zeuge in einer Urkunde genannt, gemäß welcher Abt Rudolf von Güttingen der Propstei St.Peterzell gegen einen jährlichen Zins ein Gut verlieh.[2]

Aus dem Jahr 1259 hat sich eine Quittung erhalten, welche der römische Bürger Paulus Soguatarius Ende Sep-

11

Landen und Völckeren Chronick wirdiger Thaaten Beschreybung, Zürich 1547, 5. Buch, S.42, Wappenbuch der Stadt St.Gallen, bearb. von Hans Richard von Fels und Alfred Schmid, Rorschach 1932, S.21, Tafel IX.

umbschlagen·, das auch in der Chronik des Johannes Stumpf (1547) abgebildet ist; sodann ein zweites, welches im Wappenbuch der Stadt St.Gallen zu finden ist, ein weißer Mühlstein in rotem Feld.[42] – Geblieben ist auch ein Gassenname, der an dieses einstmals blühende Geschlecht erinnert, der Name jener Gasse, die zu den schönsten unserer Stadt gehört.

Das Spisertor

In *Die Baudenkmäler der Stadt St.Gallen*, dem für die Baugeschichte unserer Stadt wichtigsten Werk, steht, das Spisertor sei vor der Ummauerung der untern Stadt fast das wichtigste Tor gewesen, weil die Straßen von Rorschach, Steinach und dem Thurgau sowie der Saumweg vom

·Spisertor· und ·S. Loretto· aus der Darstellung der Stadt St.Gallen von Heinrich Vogtherr aus dem Jahr 1545.

43 BDM, S.281.

Appenzellerland und Rheintal hier ihren Einlaß hatten.[43]

Über seine ursprüngliche Anlage wissen wir ebenso wenig wie über die Zeit der Erbauung. Erwähnt ist es aber bereits 1319, und zwar in einer Urkunde, im Stadtarchiv verwahrt wird. Darin heißt es, Abt Hiltbold von Werstein übergebe den Schwestern Adelhait und Jützi Köbman einen Streifen Boden, zwischen der St.Laurenzenkirche und dem ·Spiserthore· gelegen.[44] 1558 wird ·Bilgrin dem Spiser und Cünin Völin, burger ze sant Gallen, sin huss·erwähnt, ·gelegen ze sant Gallen an Spiser tor, das er kouft umb Rûdolf dem Spiser.·[45] (Es handelt sich bei diesem Haus um die ehemalige sogenannte ·Hofstatt· neben dem Spisertor an der heutigen Zeughausgasse.)

Nach dem großen Stadtbrand von 1418 mußte auch das Spisertor wieder instandgestellt werden. Die Kosten für allerhand Arbeiten sind im Seckelamtsbuch verzeichnet. Bei der Reparierung des Spisertores wurde auffällig viel Holz gebraucht, was darauf schließen läßt, daß sein Oberbau ebenso wie derjenige des Irertores ein hölzernes Blockhaus war, was auch mit der niedern Dachform auf dem ältesten Stadtbilde von Vogtherr übereinstimmen würde.[46]

1557 wurde im Großen Rat über ·Spiser unnd Schibiner thor· beraten und beschlossen, ·das Spiser thor zum besten ze buwen, doch kein bhusung me darin zu machen.·[47] Aber erst im Februar 1559 bestimmte der Kleine Rat, man solle das Spisertor ·bis uf den grund abprechen und 3 gmach hoch buwen und allen ding machen wie buwma-

44 UBSG III, Nr.1250.

45 UBSG III, Nr.1533.

46 BDM, S.281; vgl. dazu Schieß, Traugott: Vor fünfhundert Jahren, in: St.Galler Schreibmappe für das Jahr 1919, S.38.

47 StadtASG, Ratsprotokoll, 1557, f.258v.

14

Ganz oben: ·Östliche Altstadt, Burggarten und Oberer Brühl mit Spisertor und Platztor·, um 1840.

Oben: Das Spisertor, nach der Natur gezeichnet und gestochen von Johann Jacob Rietmann 1834. ·Dem Torturm war ein grüßler, mit hohen, starken schiefhrharten bewehrten Muuern angelerner Zwinger vorgelegt, in dem ein kleines Häuschen mit der Wohnung des Torhüters stand. Dieser Vorhof hatte wieder nach jeder Seite ein verschließbares Tor, eines gegen die Straße (vom Brühl und vom Thurgau her, das gegenüberliegende gegen die Mauerbrücke und das Haupttor gegen die Altstadt hin.· BDM, S.282.

Links: Das Spisertor, gezeichnet von Salomon Schlatter, vor dem Abbruch 1879.

·Es war ein starker, kahler, viereckiger Turm mit steilem Giebel auf jeder der vier Fronten und Kreuzfirst. Die Toröffnung war spitzbogig überdeckt. Eine grosse Sonnenuhr, ein kleiner Auslugerker (sog. Sentinelle), eine Schlaguhr mit Glöcklein im Dachstuhl belebten etwas die wuchtige Mauerfläche.· BDM, S.282.

15

Despite its small extent of 40 pages, this portrait of a maker and designer is 'all-round', both in its contents and in the variety of ways in which these pictures and texts are presented. Brown wrapping paper is used for the jacket, its strongly ribbed rough side facing out: the theme of wood is introduced. Underneath this wrapper, the bright red of the outer leaf makes a strong counterpoint; which is then resolved in the soft dark blue of the first leaf. Inside the booklet, material is organized around a central vertical axis: a wide text column, yet wider pictures, a narrower text column, narrow pictures, or two narrow columns or, on some

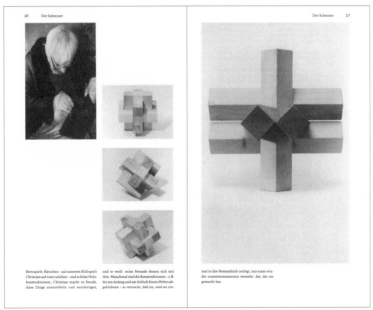

pages, a mixture of all these. Characteristic remarks by the subject, set in bold, are placed asymmetrically. The photographs range from old to new, and from evocative shots of landscape, through informal snaps of people, to purely factual records of furniture; line images include maps and an informal sketch. As a whole, the design seems to fit closely with the character of the work and the man it presents. (Jost Hochuli: *Christian Leuthold, Schreiner und Möbelentwerfer.* St.Gallen: VGS Verlagsgemeinschaft, Typotron series, 1991. 40 pp. 240 x 150 mm. Saddle-stitched booklet, with jacket. Agfa Compugraphic Trump Mediaeval.)

The products of an embroidery firm, its processes of work—from selection of raw materials through to a fashion show in Paris—are the subject of this booklet. Many photographs by Michael Rast give an impression of creative work done with pleasure. The typographer has not cropped the pictures, which are reproduced in their original proportions.

They may seem sometimes to be freely placed, though in fact a grid is followed: a simple one, but consistently applied. On verso pages the main column stands to the left; on recto pages, it is over to the right. These are the tracks in and around which the material is spread. As is explained and demonstrated at the end of the booklet, the unit of the grid

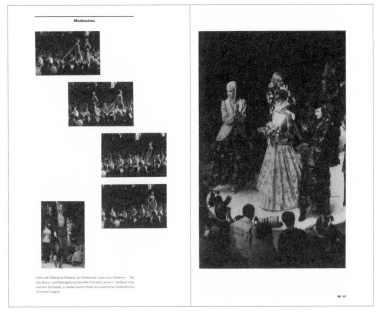

was derived from that used for embroidery patterns (half an old French inch). This pattern of squares is printed in silver on the black first and outer leafs. This pattern then shows through the wrapper of transparent plastic foil, underlying its printed image of embroidery. Punctuating the pages of photographs are spreads with cut-out photos of embroidered fabric, printed in colour. It makes an impressive, factual report on a firm that is certainly known, but whose name is nowhere mentioned. (Jost Hochuli: *Freude an schöpferischer Arbeit*. St.Gallen: VGS Verlagsgemeinschaft, Typotron series, 1992. 44 pp. 240 x 150 mm. Saddle-stitched booklet, with jacket. Agfa Compugraphic Univers.)

The book deals with the work of embroidery designers in the embroidery city of St.Gallen, around the turn of the nineteenth century. It was published on the seventy-fifth anniversary of a printing firm, which made a gift of part of the edition to the St.Gallen textile museum, for it to sell. Although short, the work is far from perfunctory in its materials and their presentation. (So for example, the appropriate trade terms are gathered at the end in a short but painstakingly researched glossary.) The book, with page proportions of 5:8, is light, sits easily in the hand, but nevertheless accomodates large images. Pages are divided into a wide and a narrow column, or into three narrow columns. The typeface is the little-used Centennial of Adrian Frutiger. According to content, text has three sites: introductions and overviews go in the wide main column; in the narrow columns and in a smaller size there are detailed texts about special topics (mostly in connection with accompanying pictures); captions proper—also in the small size, but italic—are arrayed at the foot of the page. (Anne Wanner-JeanRichard, Urs Hochuli: *Entwerfer unbekannt, Entwurf weggeworfen.* St.Gallen: Stehle Druck, 1994. 56 pp. 280 x 175 mm. Sewn paperback, with jacket. Linotype Centennial and Franklin Gothic for Macintosh.)

Am Ende des 19. Jahrhunderts war St.Gallen eine weltberühmte Stadt. Ich brauche diesen Ausdruck mit sorgfältiger Überlegung und nicht als hohle Phrase. Gab es doch damals Jahre, in denen am Grand-Prix in Paris und am Derby-Rennen alle Damen buchstäblich vom Kopf bis zu Fuß, vom Hut bis zu den Volants hinunter in St.Galler Stickereien gekleidet waren, und was in Paris und London, in Wien und Newyork getragen worden ist, war ebenso in Südamerika und im Orient große Mode. Kam man in einen Salon einer Großstadt, so waren die hohen Fenster und die Portieren ‹drapiert› mit kostbaren gestickten Rideaux, an den Scheiben hingen weißblühende ‹Vitrages›, die alle aus unserm Industriegebiet stammten.

Aus WILLI NEF: *St.Gallen vor der Jahrhundertwende. St.Gallen 1955.*

Und wie in alten Zeiten Zunftwesen und Handwerk in Straßenbezeichnungen, wie Weber-, Multer-, Metzgergasse ihren Niederschlag gefunden haben, so zeigten in der Blütezeit der Stickereiindustrie Bezeichnungen von Firmen und Häusern, wie ‹Atlantic›, ‹Union›, ‹Washington›, ‹Oceanic›, die engen Beziehungen, welche die großen Exporthäuser mit dem wichtigen Erdteil im Westen hatten.

Im letzten Drittel des 19. Jahrhunderts zerfielen die Stickereigeschäfte in zwei Gruppen: die großen Amerikahäuser, die, obwohl sie auch nach andern Ländern exportierten, ihren Hauptabsatz in den Vereinigten Staaten von Amerika hatten, und die mittleren und kleineren Geschäfte, die sich auf engere Bezirke des Verkaufes einstellen mußten.

St.Gallen ‹vor der Jahrhundertwende, um 1880, von Nordwesten her.

Das Haus Oceanic an der St.Leonhard-Straße 20, erbaut von den Zürcher Architekten Pfleghard & Haefeli. In diesem Haus hatte die Stickereifirma Hefenus & Cie. ihren Satz.

Oben: Arbeitsraum der Technischen Zeichner. Die Aufnahme zeigt den Saal, in dem die ungefähr zwanzig Zeichner der Entwürfe zu Technischen Zeichnungen umarbeiteten. Daß der Technische Zeichner an seinem kleinen Pult-chen, stehend die Arbeit verrichtete, war selbstverständlich.

Unten: Studio des Entwerfers um 1900. Das Bild zeigt den Arbeitsplatz eines Entwerfers der Firma Hefenus & Cie im Hause Oceanic.

Wenn auch die Ausstattung des Raumes eher spärlich ist, ist doch zu bemerken, daß der Entwerfer bereits damals einen eigenen Raum zur Verfügung hatte.

12

13

Das Werkzeug des Entwerfers

Wer heute ein Fachgeschäft für Zeichner betritt, staunt ob der Fülle von Zeichnungsmaterial; aber wo ist der Kreidestift oder die KOH-I-NOOR-Kreide der Firma L.&C. Hardtmuth aus der ehemaligen Tschechoslowakei? Das gute Falzbein aus Elfenbein ist aus tierschützerischen Gründen dem schäbigen Falzknochen gewichen, und was Zunder ist und wofür man ihn brauchte, wissen die meisten Entwerfer nicht mehr. Nicht zu reden von alten Abriebstein der Firma Sylvester Schaffhauser aus Goßau. Das neue Zeug ist unbrauchbar. Zugegeben, die neuen Zirkel sind gut, aber der alte Messingzirkel war zudem noch schön.

Hier wollen wir das Werkzeug des Entwerfers vorstellen, das er vor hundert Jahren brauchte, um seine meist verschollenen Entwürfe zu zeichnen.

Kohle
Die Kohle, meistgebrauchtes Zeichnungsmaterial, läßt sich leicht führen und bietet nur geringen Widerstand. Die beste Kohle war nicht rund, sondern wurde aus Birkenholzspänen gebrannt. Im Gegensatz zum Mark der runden Äste war sie nicht mehlig. Kohle kam hauptsächlich aus Skandinavien und aus Frankreich.

Abriebstein
Die Funktion des Abriebsteines hat heute weitgehend das Kopiergerät übernommen. Früher legte man ein Papier auf die Stickerei und rieb mit dem Abriebstein so lange darüber, bis sich die Stickerei auf dem Papier abzeichnete. Den besten Abriebstein lieferte die Firma Sylvester Schaffhauser aus Goßau. Sein ursprünglicher Verwendungszweck war allerdings ein ganz anderer: Der Schuhmacher benützte ihn, um Schuhleder zu schwärzen.

Kreide und Kreidenhalter
Im Unterschied zum Bleistift, der eher selten verwendet wurde, signiete sich die Kreide für die verschiedenen Bedürfnisse des Entwerfers gut, nicht zuletzt deshalb, weil sich Kreide wesentlich besser abreiben läßt als Graphit. Hauptlieferant war die aus der ehemaligen Tschechoslowakei stammende Firma L.&C. Hardtmuth.

Papierkorb
Böse Zungen behaupten, er sei der wichtigste Gegenstand im Atelier.

Knetgummi und Zunder
Der Knetgummi und der Zunder sorgten dafür, daß nicht alles, was dem Entwerfer einfiel, auch wirklich ausgeführt wurde. Der Knetgummi hat gegenüber dem Radiergummi den Vorteil, daß er keine Rückstände, sogenannte ‹Rubbli›, auf dem Papier hinterläßt.

Der Zunder ist heute wohl das rarste Utensil auf dem Zeichnungstisch. Aus einem Pilz gewonnen, eignet er sich hervorragend zum Auswischen von Kohlezeichnungen. Kein anderes Material, auch nicht das an seiner Stelle oft verwendete Hirschleder, kann ihn ersetzen. Zunder wird von Entwerfern, die heute noch mit Kohle arbeiten, mit Gold aufgewogen.

Bleistiftspitzer und Schabe
Schon früh gab es die Spitzmaschine der Firma Caran d'Ache. Sie war mit verschieden großen runden Öffnungen versehen und wurde nur für Blei- und Farbstifte verwendet.
Die Schabe diente zum Spitzen der Kreide und der Kohle. Sie bestand aus einem Schleifpapier, das auf ein Stück Holz aufgeklebt war und lag in einer Schachtel, die, dreiseits in ein am Pult befestigtes, schwenkbares Kistchen gelegt wurde.

Kohle- und Kreidestaub bewirkten, daß Stickereientwerfer am Ende des Arbeitstages oft wie Bergwerksleute aussahen.

Zirkel, Stechzirkel und Lupe
Sie waren aus Messing und gehörten zum kostbaren persönlichen Besitz des Entwerfers. Den Stechzirkel benützten zwar hauptsächlich die Technischen Zeichner; aber auch Entwerfer nahmen ihn zu Hilfe, um auf dem Rapportpapier regelmäßige Abstände mit kleinen Einstichen zu markieren. Besonders hilfreich war der Stechzirkel, der die Distanz gleichzeitig in Originalgröße und in sechsfacher Vergrößerung angab.

Der Zirkel wurde vom geübten Entwerfer nur in Ausnahmefällen benützt. Schließlich erwartete man von ihm, daß er ohne technische Hilfsmittel in der Lage war, einen Kreis zu zeichnen. Die Lupe diente als Fadenzähler oder zur Ermittlung der Stichanzahl.

Falzbein
Mit dem Falzbein wurde die Originalskizze auf ein weicheres Papier abgerieben. Entwerfer sind schon daran, daß jeder seine besondere Vorliebe für die Form des Falzbeines hat. Während die einen lange Falzbeine mit runden Enden bevorzugen, schwören die anderen auf kurze spitze.

18

19

The forms on the cover of the book re-
call torn paper, suggesting the informal
and critical character of this paperback
anthology of writing about St.Gallen.
Black and red are the colours of the city,
but the political connotations of red are
not inappropriate on this cover. Grey
recycled paper is used for the jacket and

also for the pages of the book: an infor-
mal feeling thus runs through the whole
work. Page proportions are again 5:8.
The typography of the mostly short
extracts is simple and discrete. Each is
provided with a headline, set in bold
type, which although journalistic in its
writing does not shout typographically.

One can notice that when an extract starts a column (as here on page 46), the heading carries an extra half line-space above it, and thus falls below the normal first text line, to maintain the registration of the lines. At the opening of each of the twelve chapters a pictures is inserted: drawings, prints, photographs. Different and lively both in content and form, the book speaks to a young, critical readership. (Richard Butz: *Mein St.Gallen*. St.Gallen: VGS Verlagsgemeinschaft, 1994. 192 pp. 240 x 150 mm. Sewn paperback, with jacket. Monotype Baskerville and Univers for Macintosh.)

Given its theme of bookbinding, this is an astonishingly self-effacing and modest production. But then this is in keeping with the highly sensitive, immaculate work—and writings—of the bookbinder Franz Zeier. The remarkable images are printed throughout in full-colour, which, considering the subtlety of the objects shown, is absolutely necessary. The single-section volume has a relatively large format; page proportions are 2:3. A bright yellow cover carries a short introduction, list of contents, and a typical picture. As often, this outside also shows the typographic structure of the inside: two axes, one vertical and one horizontal. A broad central column runs along the vertical axis, flanked by two margin columns. When placed in the upper part of a page, pictures sit on the horizontal axis, whether—as on the cover—in the margin or in the central column. There are also pages purely of text or of pictures. (Franz Zeier: *Buch und Bucheinband*. St.Gallen: VGS Verlags-gemeinschaft, 1995. 48 pp. 300 x 200 mm. Saddle-stitched booklet, with jacket. Monotype Baskerville and Univers for Macintosh.)

Das leichte Buch

Öfter, wenn ich einen eben fertig gehefteten Buchblock vor mir auf dem Werktisch liegen sah oder ihn in den Händen hielt, hatte ich das Gefühl, daß in ihm das für mich ideale Buch eigentlich bereits vorhanden oder doch entworfen war.

Ich fragte mich, wie das Wesentliche von dem, was mir da so gefiel, bis zur Fertigstellung der Arbeit erhalten werden könnte: das Leichte, Lockere, Biegsame, Offene, gewissermaßen Provisorische, die so unabsichtliche Heiterkeit, die von dem Blätterbündel ausging. Wo man das Buch auch öffnete oder war es denn etwa nicht schon ein Buch? · es blieb offen liegen, ob auf dem Tisch oder in der Hand, wollte einem nicht gleich vor der Nase wieder zuklappen! Es hatte alles, was ich von einem sogenannten leserfreundlichen Buch erwarten würde. Der einzige Nachteil bestand darin, daß es noch zu verletzlich war; auch die Eselsohren würden nicht lange ausbleiben.

Das hieße also, weniger kleistern, hämmern, überkleben, weniger versteifen. Mit anderen Worten, ich müßte dem Rücken seine Beweglichkeit erhalten, auf angeklebte Falze verzichten, sehr dünne Deckel verwenden, deren Kanten nur knapp über den Buchblock hinaus vorstehen dürften. Wichtig mußte mir vor allem der einfache, logische Aufbau des Ganzen sein, das Vermeiden jeder ästhetischen und mechanistischen Spitzfindigkeit.

Zusätzlich war es der Einfluß ostasiatischer, vorab chinesischer und japanischer Buchgestaltung - man kann hier nicht nur von Einbandgestaltung reden · , der mich von schweren, schwerfälligen Einband wegführte. Offensichtlich liebten die genannten Völker - wenigstens jene Gruppen unter ihnen, die sich mit Texten abgaben - schwere Bücher nicht. Sicher hatte jedes größere Werk sein Gewicht, doch dann wurde es auf mehrere handliche Broschuren verteilt.

Die lebhaften, aber nie grellen Farben ihrer Umschläge sind von Hand aufgetragen, geglättet und meist mit einem unaufdringlichen, blind geprägten Muster versehen. Lockerheit und eine unübertreffliche Genauigkeit, die ohne Kälte oder Härte ist, vereinen sich in diesen vollkommenen, in ihrer Haltung so einfachen Büchern mühelos. Sie haben mich seit jeher für sich eingenommen und forderten meine Vorliebe für den leichten Buch.

Welcher Kontrast aber zu unseren abendländischen Büchern der Renaissance und des Barock mit ihren mächtigen Schweinslederbänden! Niemand bezweifelt, daß sie auch großartige handwerkliche Leistungen sind. Von welcher Seite man sie auch betrachtet, es zeigt sich eine Beherrschung der Mittel und zugleich eine Freiheit, die uns größte Bewunderung abverlangt.

Merkwürdig ist, daß uns von den Büchern des Westens uns die aus dem 18. Jahrhundert heute als sehr alte Bücher erscheinen, während die ostasiatischen aus derselben Zeit uns ganz anders ansehen, um das Grobste gesagt.

Die abgebildeten japanischen Bücher haben, trotz ihrer Zurückhaltung, etwas Festliches an sich. So wirkt diese Einbandart ja auch auf den japanischen Farbholzschnitten, wo sie nicht selten vorkommt. Leider schwindet die Festlichkeit im Lauf des 19. Jahrhunderts in dem Maß, wie dort der Einfluß der westlichen Zivilisation und die fast sklavische Nachahmung durch die Japaner zunimmt.

24

Seite 24 und 25: Drei japanische Broschuren oder Hefte in traditioneller Bindetechnik, vermutlich aus dem 18. Jahrhundert. Überzüge handgefärbt, mit zurückhaltendem, blindgeprägtem Muster. Trotz des spars doch den Bund gehefteten Heftung lassen sich diese Bücher · dank der Weichheit des Japanpapieres · mühelos öffnen und lesen.

Geöffnete japanische Broschur in traditioneller Bindetechnik, vermutlich für Buchbildung. Umschlag aus naturfarbem, starkem Papier.

Während im fernen Osten der leichte Einband seit Menschengedenken heimisch ist, lebt im Westen eine entsprechende Tradition. Hier hat im Gegensatz der schwere, repräsentative Einband eine lange und mächtige Tradition, die sich bis heute auswirkt, nicht bloß in der Menge von Faksimileausgaben. Die romantischen Evangeliare und Psalter mit ihren Metallbeschlägen, Edelsteinen, Elfenbeinschnitzereien sind der gewaltige und sozusagen unübersehbare Auftakt zur abendländischen Buch- und Einbandkultur. Die Deckel sind oberhalb, aber mit Geschmack, mit großartigem Formsinn. Dieser zur Schau gestellte Reichtum hat immer sein Äquivalent in verschwenderischer Text, auf Pergament geschrieben und gemalt. Alle folgenden Stilepochen haben die Prachtbände hervorgebracht, bis in die Barockzeit.

Im 19. Jahrhundert wird die Tradition fortgesetzt, nur fehlt jetzt der Formsinn, der sichere Geschmack ging verloren, die Pracht wurde geistlos. Noch einmal, nach der Jahrhundertwende, schraubt sich das · vor allem in Paris · empor; doch aller Enthusiasmus war nicht imstande, etwas hervorzubringen, das entschieden über das Modische hinausgegangen wäre; es war mehr die Phantastik als die Phantasie am Werk, im Manuellen ein unerbittliches Spezialistentum.

Wir leben nicht mehr in der Romantik, nicht mehr im Barock. Einem gewissen Neo-Feudalismus, der sich seit geraumer Zeit breit gemacht hat, will ich keine Unterstützung leihen. Als Handwerker liebe ich meine einfachen Werkstoffe und versuche, mit ihnen ökonomisch umzugehen.

25

Der Rückentitel

Je einfacher ein Bucheinband gestaltet ist, desto mehr Gewicht wird seinem Rückentitel zukommen, er kann dem Ausdruck, das Gesicht des Buches wesentlich mitbestimmen. Bei Luxusbüchern, die, wie es meist der Fall ist, mit künstlerischem oder pseudokünstlerischem Beiwerk überladen sind, wird der Titel wenig Bedeutung haben. Im ersten Fall jedoch kann er das Ganze abrunden, akzentuieren oder, wenn er seine Wirkung verfehlt, die gesamte Arbeit entwerten.

Die Möglichkeiten, den Namen des Autors und den Titel auf den Buchrücken zu bringen, sind zahlreicher als man vielleicht denkt. Denn variierbar sind Schrifttyp, Buchstaben-, Wort- und Zeilenabstände, die Schriftgrößen und die Schriftfarbe. Es gibt auch, wie man weiß, magere, fette, halbfette, aufrechte und kursive Schriften, man kann Groß- und Kleinbuchstaben und nur Großbuchstaben verwenden. Die Zeilen können quer zum Rücken laufen oder längs. Aber damit ist nur das Grobste gesagt.

In diese Problematik · in diesem Spiel, könnte man sagen · habe ich mich ein wenig vertieft, mit Vergnügen, oft mit Eifer. Bei derartigen Beschäftigungen zählen Kombinationssinn, Beweglichkeit, Phantasie. Oft lockt gerade ein dergestalt beschränkter Spielraum die lebendigste Kreativität hervor. (Es muß sich eine solche ja nicht durchwegs in Geniestreichen oder Eruptionen äußern.)

Da ich für den Druck meiner Titel keiner elektronischen Apparate bediene, ist jeder Buchstabe in die Hand zu nehmen, auch jede Spatie, das sind die Messingplättchen, mit deren Hilfe ich die Abstände der Lettern reguliere. Das ergibt eine Menge umschreibbarer Arbeitsgänge. Der Laie ahnt das um so weniger, je selbstverständlicher und artiger die zuletzt Wörter zuletzt auf dem Buchrücken stehen.

Bei manchen Einbänden erscheint der Titel, oder nur der Autorname auch auf dem vorderen Deckel, in einer etwas größer gewählten Schrift vielleicht, in optischer Übereinstimmung mit dem Titel auf dem Rücken. Der Einband erhält dadurch eine besondere Note.

Drucke ich den Titel auf ein Papierschild, gibt mir das Gelegenheit, am Buch einen zusätzlichen Farbton ins Spiel zu bringen. Dies kann ein Weiß sein, das der benachbarten Farbtöne belebt und verdichtet. Weiß ist eine wunderbare Farbe, es muß aber für den bestimmten Fall das richtige Weiß sein.

All das eben Besprochene ist nicht neu, aber man kann es besser oder schlechter machen, spannungsvoller oder langweiliger. Wieso? Konventionelles eine solche Arbeit auch entstammen mag, sie muß durch meinen persönlichen Einsatz von innen heraus belebt sein, sonst kann sie kaum gelingen. Und auch der Betrachter oder Leser sollte spüren, ob das Buch vor seinen Augen lebt oder nicht lebt.

Nicht immer ist es leicht, man könnte sogar sagen, daß es selten gelingt, zum Beispiel einen Titelentwurf, der einem gefällt, der einem lebendig scheint, so auszuführen, daß er seine besondere Qualität behält. Vielleicht entdeckt man das Gelungene oder Besondere an ihm erst, wenn man die Ausführung danebenhält, die wohl genauer, ausgeglichener, dafür spannungsloser ist. In der Übertragung sind die scheinbaren Zufälligkeiten des Entwurfs verlorengegangen. Sind es Zufälligkeiten? Es lohnt sich, in solchen Fällen der Frage nachzugehen, um herauszufinden, wo die Ursache für den Verlust

36

Drei aus einer Serie von neun Entwürfen für den Buchrücken eines Romans. Da der Titel · in Direktdruck oder auf Schild · mit im Verhältnis zum ganzen Rücken gesehen werden sollte, ist es ratsam, schon die Entwürfe dafür auf Papierstreifen von entsprechender Größe und Farbe auszuführen. Selbstverständlich ist es der Titel oder das Titelschild in ein gutes Verhältnis auch zum ganzen Einband zu bringen.

liegt, den die Ausführung gegenüber dem Entwurf zeigt. Es mögen geringe Differenzen der Zeilen-, Wort-, Buchstabenabstände sein, in anderer Zwischenraum zwischen Autorennamen und Buchtitel, eine günstigere Tönung des Papierschildes. Vielleicht ist es einfach die Spontaneität, die sich während der sklavisch genauen Ausführung verlor. Man kann hier nicht mehr die lockere Aufmerksamkeit, die eher auf das Zusammenspiel der Elemente achtet als auf die tadellose Bewältigung der Details.

Es kann auch die präzise Ausführung eines Rückentitels eine gewisse Freiheit zeigen, allein dadurch, daß man während der Arbeit das Ganze im Auge behält · oder auch das Ganze. Es ist klar, daß zwischen den Teilen des Einbandes, welche mit Hilfe der Maschine und denen, die von Hand gemacht wurden, kein auffallender Unterschied sein darf; wir unterwerfen uns hier dem Charakter · oder der Charakterlosigkeit · der Maschine erzeugt, und doch unterwandern wir ihre Härte mit dem, was unsere Fähigkeiten uns zur Verfügung stellen. Was wir nicht tun: Wir forcieren hier nicht die Freiheit, denn sie würde uns im selben Moment verlassen. Was uns bliebe, wäre Manieriertheit, eine Art Krankheit ist. Denn mein vielleicht geringes Talent, solange es sich auf natürliche Weise ausdrückt, ein ihm Wert, der nicht beiweifelt werden kann, der aber verschwindet, sonst jenes mehr sein will, als es sein kann. Unser intensives Interesse an der Sache, die Gelassenheit, mit der wir unser Ziel verfolgen, werden verhindern, daß wir auf die ausgefahrenen Gleise der Manieriertheit geraten.

37

Vom Bauerndorf zur Industriegemeinde
Die Entwicklung des Dorfbildes im 19. und 20. Jahrhundert

Die Jahrhundertwende vom 18. zum 19. Jahrhundert setzte klare Meilensteine in der politischen und wirtschaftlichen Entwicklung: 1798 brach als Folge der Französischen Revolution der alte Obrigkeitsstaat zusammen. Die Herrschaft der Stadt über das umliegende Landschaft war zu Ende. Die Kantonsverfassung von 1831 legte hier heute die Grundlage der demokratisch verfaßten Gemeinden.

Die maßgeblichen neuen Leitideen des Liberalismus schufen mit der Handels- und Gewerbefreiheit die Voraussetzungen für die wirtschaftliche Entfaltung.

Die einsetzende Industrialisierung führte zu Agglomerationsbildungen in den Industriezentren und zum Bevölkerungsrückgang in den Landgemeinden. An dieser Entwicklung hatte Neuhausen, seit 1938 offiziell als Neuhausen am Rheinfall bezeichnet, den spielhaften und großen Anteil.

Bis zu Beginn des 20. Jahrhunderts entwickelte sich Neuhausen vom kleinen Bauerndorf zur zweitgrößten Industriegemeinde

des Kantons. Heute wohnen in der Agglomeration Schaffhausen-Neuhausen am Rheinfall rund 60 Prozent aller Kantonseinwohner.

‹Steter Wandel ist das Wesen der Geschichte›, stellte der Basler Kulturhistoriker Jacob Burckhardt (1818–1897) in seinem grundlegenden Werk ‹Weltgeschichtliche Betrachtungen› einprägsam fest.

Eindrücklich widerspiegelt sich dieser ‹stete Wandel› in der Bevölkerungsbewegung und der damit einhergehenden tiefgreifenden Änderung des Neuhauser Dorfbildes während des 19. und 20. Jahrhunderts.

Neuhausen stand mit seiner Bevölkerungszahl noch in der Mitte des 19. Jahrhunderts weit hinter den größeren Klettgaugemeinden zurück. Die erste schweizerische Volkszählung im Jahr 1850 verzeichnete für Neuhausen 922, für Hallau und Schleitheim dagegen je rund 2500 Einwohner.

Die Bevölkerungsbewegung der Gemeinde Neuhausen am Rheinfall ist gekennzeichnet durch zwei große Wachstumsphasen: die Wende vom 19. zum 20. Jahrhundert und die Zeit nach dem Zweiten Weltkrieg.

Während der Jahrhundertwende nahm die Bevölkerung innerhalb von zwei Jahrzehn-

ten von 2023 im Jahr 1888 um 173 Prozent auf 5524 Einwohner im Jahr 1910 zu.

In der zweiten großen Wachstumsphase zwischen 1950 und 1969 stieg die Bevölkerungszahl von 7969 um 53 Prozent auf 12251 Einwohner.

Beiden Wachstumsperioden folgte eine Zeit der Stagnation oder leichter Abnahme der Bevölkerung. Parallel zu dieser Bevölkerungsbewegung lassen sich vier Entwicklungsstadien im Wandel des Dorfbildes feststellen:

Das alte Bauerndorf bis zur Mitte des 19. Jahrhunderts;

Die Entwicklung zur Industriegemeinde um die Jahrhundertwende;

Die weitgehende Überbauung während der Konjunkturjahre nach dem Zweiten Weltkrieg;

Der erstmalige Bevölkerungsrückgang in der neuesten Zeit nach 1969.

Das alte Bauerndorf
Bis über die Mitte des 19. Jahrhunderts herrschte in allen Bereichen des Dorfes ländliches Leben vor. Die Karte von Johann Ludwig Peyer (1780–1842) aus dem Jahr 1826 zeigt den alten Dorfkern, dessen Häu-

Einleitung

Altes Dorfzentrum beim Haus zum Sternen, um 1930

9

Pp. 160–2: Old and new photographs provide the basis of this history of a small industrial town since the second half of the nineteenth century. They are also the generating element in the book's design. Each picture, with the author's commentary on it, occupies a single or a double page. Except when they have different proportions that cannot be altered, images are given one of eight sizes in the 2:3 proportion of the common photographic negative. The picture's centre is then placed on a fixed central point on the page area. Text can run in two sets of columns, from left to right, in the upper and lower portions of a page. But, as these spreads show, the treatment is more flexible than any description can capture. Underneath, a space is reserved for section titles, captions and page numbers. Among the typographic details, note the treatment of page numbers on the contents page—placed, unusually, on a verso. Page numbers precede main titles, but follow subtitles. Numerals occur frequently, in dates and elsewhere: ordinary lining numerals are used, but set half a point smaller than the text size. (Robert Pfaff: *Neuhausen am Rheinfall – ein Dorfbild gestern und heute.* Neuhausen am Rheinfall: Kuhn, 1996. 212 pp. 280 x 210 mm. Cased in printed paper. Agfa Times New Roman for Macintosh.)

Rebberge und Industriebauten am Rheinfall

Auf den Abhängen über dem Rheinfall, den «Halden», wuchs ein geschätzter Wein. Angeblich soll der feine Wasserstaub des Falles die Reifung der Trauben gefördert haben.

Die Ansicht, um 1890 vom Hotel Bellevue aufgenommen, zeigt links den alten Dorfkern. Deutlich erhebt sich das Türmchen auf dem Hotel Rheinfall über das Dischergewirr.

Auf der Höhenterrasse über dem Rheinfall erstrecken sich die Fabrikanlagen der SIG; unten am Rheinfall dehnt sich das Fabrikgelände der AIAG aus.

Oberhalb der Werkanlagen der «Aluminium» verläuft der «Haldenweg» zum Rheinfallbecken. Früher führte der Zugang zum Rheinfall durch die Laufenwerke. Die Leitung der AIAG ließ diesen Weg mit starken Holzpalisaden absperren und dafür als Ersatz den «Haldenweg» erstellen.

Schnurgerade zieht sich die «Scheibengasse», die heutige Rheinfallstraße, durch das Rebgelände. Auf dieser vielbefahrenen Straße wurden jahrhundertelang Salzfuhren zum Wörth transportiert.

Das häufig in geprellten Scheiben verladene Salz gab der Straße im Volksmund den Namen «Scheibengasse»: die Rede; acht Jahre später wird sie dann «Rheinfallstraße» benannt. Zu beiden Seiten dieser Straße stehen, ungefähr auf gleicher Höhe, die Villa Schindler (links) und des Restaurant Rheinfallblick (rechts), welchem später Anbauten «ein verwinkeltes Aussehen» verliehen.

Über dem Dorf ziehen sich die bewaldeten Hügelzüge des Kohlfirsts und der Buchhalde hin.

Gesamtübersichten · Abhänge über dem Rheinfall vom Hotel Bellevue aus gesehen, um 1890

Siedlungsrand im Norden um 1900

Am nördlichen Siedlungsrand zog die wichtige «Zürcherstraße» oder «Fruchtstraße», die heutige Rosenbergstraße, vorbei Richtung Jestetten nach Zürich. Auf dieser Fernstraße wurde vor allem Getreide aus dem süddeutschen Raum über alten Rheinübergang bei Eglisau nach Zürich geführt.

In diese Land- und Hauptstraße mündeten früher beim «Bohnenberg» die alte Katzensteig und beim «Fernblick» die alte Straße aus dem Klettgau.

Die Straßen waren früher nicht asphaltiert. Sie wurden jedes Jahr streckenweise

mit grobem Kies belegt und mit den Fuhrwerken festgefahren. Entsprechend schlecht war häufig der Zustand.

Straßeninspektor Peyer stellte im Jahr 1839 fest, daß die «obere Straße» zwischen «Storchen» und «Bohnenberg» mangels eines guten Fundamentes während der nassen Jahreszeit «fast ganz ruiniert worden wäre».

Einsam am Straßenrand stand das «Goldberg» oder «Pockenhäuschen». Ursprünglich als Gartenhaus benutzt, gehörte es seit 1864 der Gemeinde Neuhausen.

Über dieses «Pockenhäuschen» weiß alt Schmiedemeister Heinrich Moser-Rich

(1876–1952) in seinen Erinnerungen «Alt Neuhausen» zu berichten: «An der früheren Storchen- und heutigen Rosenbergstraße stand im Goldbergareal die sogenannte Pockenhäuschen. Als in den achtziger Jahren die Pocken ausgebrochen waren, wurden ein paar Einwohner hiervon stark betroffen und in dem später wegen der Straßenkorrektion abgebrochenen Häuschen isoliert.»

Die Hang- und zum großen Teil auch die vordere Talseite waren zu weite Strecken unverbaut. Unterhalb des «Pockenhäuschens» dehnt sich das weite Areal der Villa Charlottenfels aus. Es ist noch heute unbe-

baut, wie es die Urkunde der «Stiftung Heinrich Moser zu Charlottenfels» 1909 festgesetzt hat.

Am Rand der Siedlung, die sich Ende des 19. Jahrhunderts bis zur Scheidegg ausdehnte, erheben sich über dem Rhein am Landsitz Rabenfluh und in der Mitte die alleinstehende, 1898 erbaute Villa Beau Séjour.

Im Dorfzentrum steht breit und mächtig das 1899 eingeweihte Kirchackerschulhaus.

Zürcherstraße im Norden des Dorfes, um 1900 · 19

Die reformierte Dorfkirche von 1720

Die älteste Kirche in Neuhausen, auf einem Felssporn hoch über dem Rheinfall gelegen, wird im Jahr 1343 in einer Urkunde zum erstenmal als «capella in Niuwenhusen» erwähnt. Ob es sich dabei um die Nothburgakapelle handelt, ist recht ungewiß und läßt sich urkundlich (bis heute) nicht belegen. Die Kapelle diente der Gemeinde bis zu Beginn des 18. Jahrhunderts. Damals war die alte Kirche zu klein und baufällig geworden.

Im Jahr 1705 erschien Untervogt (Gemeindevorsteher) Melchior Moser, begleitet von mehreren Bürgern vor dem Rat, den Gnädigen Herren zu Schaffhausen, und gab zu bedenken, die Kirche müßte unbedingt erweitert werden, «in ansehung die gemeindsgenossen sich vermehren und in der Kirche nicht platz genug haben». Die Abordnung bat gleichzeitig um eine «erkleckliche» Unterstützung.

Erst im Sommer 1719 erhielt der Neuhauser Kirchenbau neuen Auftrieb, als sich der Scholarchenrat (die Verwaltungsbehörde in Kirchen- und Schulsachen) der Sorgen der Neuhauser annahm. Am 22. Januar 1720 wurde zu Stadt und Land eine umfangreiche «Publication» des Rates verlesen, welche alle Schaffhauser aufforderte, diesen äußerst notwendigen Kirchenbau zu unterstützen. «Denn besagte Kirchen ganz baufällig seye und ohne besorgende Gefahr in diesem Stand nicht länger könne gelassen werden.»

Der Rat selbst steuerte aus der Klosterpflegerei zum Kirchenbau 300 Gulden (eine Kuh kostete damals 16 bis 17 Gulden), 20 Mutt Kernen (1 Mutt = 90 Liter), 10 Mutt Roggen und 30 Saum Wein (= 48 hl) bei, nebst Holz aus den Stadtwaldungen.

Der Bau der neuen Kirche am heutigen Standort im Zentrum des Dorfes schritt schnell voran. Der Grundsteinlegung am 7. März 1720 folgte bereits am 1. September die Einweihung der Kirche durch Pfarrer Johann Heinrich Hurter (1673–1745).

Die einfache Land-Barockkirche aus dem Jahr 1720 trug einen Dachreiter mit einer von Tobias Schalch gegossenen Glocke. An den alten Kirchenbau erinnern heute: der Schlußstein über dem rundbogigen Hauptportal mit der barocken Kartusche und dem Baujahr 1720, eine thematisch interessante Wappendarstellung mit den vom Reichsadler überhöhten Wappen des Standes und der Stadt Schaffhausen (heute in der Wandelhalle an der Nordostseite der Kirche) und die Glocke aus dem Dachreiter (heute im Pfarrgarten) mit der Inschrift «O Herr regiert diesen Gloggen Clang, daß dein Volk gern zu dem Wort Gottes gang: 1720».

Dorfbild · Reformierte Kirche, undatiert

Die heutige reformierte Kirche

Die ländliche Barockkirche von 1720 wurde in ihrer alter Bausubstanz bedeutend verändert durch die Renovation und die Vergrößerung in den Jahren 1958/59 unter der Leitung von Architekt Walter Henne (1905–1989) aus Schaffhausen.

Der Kirchenraum wurde um 9,50 Meter in Richtung Südosten verlängert und an der Nordostseite eine Wandelhalle als Verbindung zum Kirchgemeindehaus angebaut. Den ehemaligen schlichten Dachreiter ersetzt seither ein freistehender Betonturm mit fünf Glocken, gegossen in der Gießerei Rüetschi, Aarau.

Die Einwohnergemeinde zahlte an die Renovation «eine angemessene Subvention» weil die Neugestaltung des Ortszentrums «ganz zweifellos» auch einen Umbau der alten Dorfkirche verlangte. Der Umbau von 1958/59 stieß auf teilweise berechtigte Kritik.

Reformierte Kirche nach dem Umbau, 1959 · 45

Dorfbrunnen

Das Trink- und Brauchwasser lieferten während Jahrhunderten öffentliche und private Brunnen, die von Grund- und Quellwasser gespiesen wurden.

Die von Geometer Auer in den Jahren 1864 bis 1866 gezeichneten 44 Originalblätter der Katastervermessung von Neuhausen führen im Dorf und seiner näheren Umgebung rund 30 Brunnen auf. Vier davon waren öffentliche Brunnen, darunter der Brunnen beim «Sternen» und der neben dem ältesten Schulhaus an der Zentralstraße, gegenüber der reformierten Kirche.

Hausleitungen kannte man nicht. Die Bewohner mußten ihr Wasser für den täglichen Gebrauch am Brunnen holen und in Kübeln in die Häuser tragen. Der Brunnen war deshalb ein beliebter Treffpunkt für die Dorfbevölkerung.

Die Versorgung der Einwohner mit genügend Trinkwasser wurde für die aufstrebende Industriegemeinde zu einem Problem erster Ordnung. Am Sonntag, dem 6. Juli 1875, konnte Neuhausen als erste Gemeinde im Kanton Schaffhausen eine moderne Hochdruck-Wasserleitung mit privaten Wasseranschlüssen feierlich einweihen.

Diese Pioniertat war möglich durch die enge Zusammenarbeit der Gemeinde mit den beiden ansässigen Industrieunternehmen, der Schweizerischen Industrie-Gesellschaft und den Neherschen Eisenwerken im Laufen.

Der Sternenbrunnen, der einzig erhaltene alte Dorfbrunnen, der mit der Jahreszahl 1875 an die erste Hochdruck-Wasserversorgung erinnert, wurde im Jahr 1973 von seinem alten Platz entfernt und bei der reformierten Kirche aufgestellt.

Dorfbild Der Sternenbrunnen neben der Kirche, 1973

Öffentlicher Dorfbrunnen gegenüber der Kirche, undatiert 47

Oberer Bohnenberg

Vom einstigen Landsitz Oberer Bohnenberg erfahren wir bereits zu Beginn des 17. Jahrhunderts. Über dem Torbogen des Erdgeschosses befand sich eine 1602 datierte, abgegangene Wappentafel. Hans Friedrich Peyer (1615–1688) besaß das Landgut mit dem Bohnenberg samt Wirtshaus. Die Lage an der «Baslerstraße» begünstigte schon früh die Einrichtung einer Wirtschaft.

Anfangs des 19. Jahrhunderts erwarb Heinrich Bendel (1789–1862), Bäcker, Lohnkutscher und seit 1817 Wirt im «Bohnenberg», das baufällige Haus und stellte es wieder in guten Zustand.

Im Jahr 1822 bat Bendel um die obrigkeitliche Bewilligung, für den ausschließlichen Gebrauch in seiner Gaststätte eigenes Bier brauen zu dürfen. Die kleine Hausbrauerei blieb nur vier Jahre in Betrieb.

Bis in die dreißiger Jahre des 20. Jahrhunderts diente der «Obere Bohnenberg» als Bauernhof. Nach dem Wegzug von Landwirt Jean Meister-Gasser (1890–1961) im Jahr 1933 ins Chläffental, ließ Dr. Julius Weber (1879–1969) 1934 die alten Gebäude abreissen und nach dem Vorbild des ehemaligen Landsitzes für seine Tochter einen Neubau erstellen.

1973 kaufte die Einwohnergemeinde Neuhausen am Rheinfall von der Erbengemeinschaft Dr. Julius Weber, Ascona, die Liegenschaft, in deren Kellerräumen sich seit 1980 das von Fischereiaufseher Willi Schneider (1915–1983) eingerichtete Fischereimuseum befindet.

Dorfbild Oberer Bohnenberg, um 1900 87

Selected reading

JUDITH BUTCHER: *Copy-editing: the Cambridge handbook for editors, authors and publishers.* Cambridge: Cambridge University Press, 1992[3].

SEVERIN CORSTEN, GÜNTHER PFLUG & FRIEDRICH ADOLF SCHMIDT-KÜNSE-MÜLLER (ed.): *Lexikon des gesamten Buchwesens. LGB[2]* Stuttgart: Hiersemann, 1985–.

JOHN DREYFUS: *Into Print: selected writings on printing history, typography and book production.* London: The British Library, 1994.

MICHAEL FABER (ed.): *Eine Milchstraße von Einfällen. Juergen Seuss und die deutsche Buchkunst der zweiten Jahrhunderthälfte.* Berlin: Faber & Faber, 1994.

KEN GARLAND: *Graphics, design and printing terms.* London: Lund Humphries, 1989.

GEOFFREY ASHALL GLAISTER: *Glaister's glossary of the book.* London: Allen & Unwin, 1979[2].

TH[ORWALD] HENNINGSEN: *Das Handbuch für den Buchbinder.* St.Gallen: Hostettler; Stuttgart: Hettler, 1969[2].

HELMUT HILLER: *Wörterbuch des Buches.* Frankfurt a.M.: Klostermann, 1991[5].

JOST HOCHULI: *Detail in typography.* Wilmington: Compugraphic, 1987.

ALBERT KAPR & WALTER SCHILLER: *Gestalt und Funktion der Typografie.* Leipzig: Fachbuchverlag, 1977.

ALBERT KAPR: *Buchkunst der Gegenwart.* Leipzig: Fachbuchverlag, 1979.

ALBERT KAPR: *Stationen der Buchkunst.* Leipzig: Fachbuchverlag, 1985.

ROBIN KINROSS: *Modern typography: an essay in critical history.* London: Hyphen, 1992.

HUIB VAN KRIMPEN: *Boek over het maken van boeken.* Veenendaal: Gaade, 1986.

MARSHALL LEE: *Bookmaking: the illustrated guide to design, production, editing.* New York: Bowker, 1979[2].

JOHN LEWIS: *The 20th Century Book.* New York: Van Nostrand Reinhold, 1984[2].

PHILIPP LUIDL: *Typografie.* Hannover: Schlütersche, 1984.

RUARI MCLEAN: *Modern book design.* London: Faber and Faber, 1958.

RUARI MCLEAN: *The Thames and Hudson manual of typography.* London: Thames & Hudson, 1980.

DOUGLAS MARTIN: *An outline of book design.* London: Blueprint, 1989.

STANLEY MORISON: *First principles of typography.* London: Cambridge University Press, 1967. (First published in *The Fleuron*, no. 7, 1930.)

JOSEF MÜLLER-BROCKMANN: *Grid systems / Rastersysteme.* Teufen: Niggli, 1981.

CARL ERNST POESCHEL: *Zeitgemäße Buchdruckkunst.* Stuttgart: Poeschel, 1989. (Reprint of the 1904 Leipzig edition.)

PAUL RENNER: *Die Kunst der Typographie.* Berlin: Frenzel & Engelbrecher, 1939.

BRUCE ROGERS: *Paragraphs on printing.* New York: Dover, 1979. (Reprint of the 1943 New York edition.)

RAÚL M. ROSARIVO: *Divina proportio typographica.* Krefeld: Scherpe, 1961.

EMIL RUDER: *Typographie: ein Gestaltungslehrbuch.* Teufen: Niggli, 1967.

JOHN RYDER: *The case for legibility.* London: The Bodley Head, 1979.

JOHN TREVITT: *Book design.* Cambridge: Cambridge University Press, 1980.

JAN TSCHICHOLD: *Designing books.* New York: Wittenborn, 1951.

JAN TSCHICHOLD: *Ausgewählte Aufsätze über Fragen der Gestalt des Buches und der Typographie.* Basel: Birkhäuser, 1987[2]. (Partially translated as *The form of the book: essays on the morality of good design,* London: Lund Humphries, 1991.)

HANS PETER WILLBERG: *Bücher, Träger des Wissens.* Reihe Druckobjekte auf Naturpapieren, 3. Raubling Obb.: PWA Grafische Papiere, n. d.

HANS PETER WILLBERG: *Eineinbandband. Handbuch der Einbandgestaltung.* Leonberg: Fördergemeinschaft Buchleinen, n.d. (1987).

HANS PETER WILLBERG: *40 Jahre Buchkunst.* Frankfurt a.M.: Stiftung Buchkunst, 1991. (Reworked from his *Buchkunst im Wandel,* 1984.)

HANS PETER WILLBERG, FRIEDRICH FORSSMAN: *Lesetypografie.* Mainz: Schmidt, 1996. (Not available for use when the present book was being prepared.)

HUGH WILLIAMSON: *Methods of book design.* New Haven: Yale University Press, 1983[3].

ADRIAN WILSON: *The design of books.* Salt Lake City: Peregrine Smith, 1974[2].

Index of book designers and illustrators

Index of publishers and journals,

referred to for their design